我的
電影
人生

張家振——

著

香港
荷李活
北京

推薦 序一

我與張家振認識於微時，轉眼超過四十年。記得上世紀八十年代初，麥當雄公司開了一部浪漫式警匪電影，由黎大煒執導、我當美術指導、張家振當製片，我們因此片結緣，彼此十分投契。那時張家振剛由麗的電視出來，跟隨麥當雄轉向電影方面發展。電影正是他的意向，他熱愛電影。他在美國原本讀的是建築，後轉去紐約大學改讀電影。我記得我們剛認識不久，他招呼我到他的「蝸居」，小小單位裏竟放滿了書，大部分是和電影有關的。相信他不是用來作裝飾，而是一名徹底的書蟲。我認識很多台前幕後電影人，他們多是為了謀生或謀虛名，對電影的認識其實相當皮毛，未必真的懂電影。張家振大概是我所認識的電影人中，其中一位真心熱愛電影的工作者。

坦白說，我們其實都不是很適應當時拍港產片的作業方式和人際關係，很多時碰面都是各吐苦水。但張家振的適應力比我強，由賣片、製片、監製到管理整間公司，他都得心應手。而我雖也幹了十幾年電影，前後也做了廿多部，但後來因為電影業的黑勢力日益猖獗，我不懂應對便決定知難而退，改當廣告導演，反正可以四處拍片，寓工作

於吃喝玩樂，這大概更合適我的個性。很慚愧我可算是電影行業的逃兵，所以有時頗佩服張家振能一直堅持在電影行業發展，而且一步一足印，由香港發展到荷李活，幫助這麼多人過江之後，又到北京發展開公司。

張家振參與的大部分是響叮噹的大型製作，由周潤發主演的港產片《辣手神探》、《縱橫四海》；到由尊特拉華達（John Travolta）及尼古拉斯基治（Nicolas Cage）合演的荷李活製作《奪面雙雄》（Face/Off）、湯告魯斯的《職業特工隊 2》（Mission : Impossible II）；再到內地拍的大製作《赤壁》和《太平輪》等，可見他接觸的範圍很廣。能跨越這麼多地域，有這麼豐富的製作經驗，難怪早在「亞洲電影博覽會 2011」他就獲頒發「近十年最傑出製作人大獎」，以表揚他對亞洲電影的貢獻。

這麼多年我們都各自忙於工作，天各一方，大家甚少見面，不過一直保持聯繫，間中會煲電話粥。有時我去洛杉磯，必抽空探訪，到他家喝他珍藏的哥普拉紅酒，再暢談電影。無論天涯海角，總之有機會我們就見面飯聚，每次都盡興而返。幾年前我曾提議張家振出書，記錄他這麼多年來在電影圈東征西討的事跡，將經歷保存下來。這樣既可回顧他做電影的光輝年代，也可作個留念，畢竟在圈中並沒有多少人有這麼全面的電影工作經驗。尤其是他當初曾替吳宇森、周潤發、楊紫瓊等一眾人打開荷李活的大門，試想當年有部分人連英文都講不好，張家振是功不可沒的。

曾幾何時，港產電影是華語片最重要的一部分，可以說凡有華人的地方，就有香港電影。在全盛時期，香港曾試過年產超過三百部電影，並贏得「東方荷李活」的美譽，可謂是華人文化的一大標誌。我們很幸運，經歷過群星璀璨的港產電影輝煌期，也目睹了這幾十年來發生

過的滄海桑田。相信曾參與過那個年代的電影人，都難免會有些關於光與影的麟光片羽，深深埋藏在內心一角。這本書無疑可讓老一代的電影工作者重溫很多昔日的珍貴片段，更希望新一代的電影工作者能從中得到啓發，令香港電影再度發光發熱並傳承下去，而非報紙所說的局部小陽春或只是一團虛火。

司徒衛鏞

二〇二三年五月

推薦
序二

張家振老師的回憶錄像是一部精彩的口述歷史。長達四十多年的電影生涯中，他所經歷的人和事，比電影本身更傳奇。雖然和張老師合作了三部戲，但我都不知道這些電影背後居然有這麼多驚險時刻。要不是出於對電影的熱愛，這些挫折與莫測早就足以把人擊垮。原來只有找到心中所愛，才能堅持一生，書寫傳奇。

張靜初

二〇二三年三月

自序

記憶中第一次看電影是在我六、七歲的時候，父母帶我去看《雪山盟》(*Snows of Kilimanjaro*)。電影有一幕是女主角阿娃嘉娜(Ava Gardner)駕着十字車，在炮火中翻車死去，我覺得非常悲傷，居然在電影院中嚎啕大哭起來，嚷着不要她死。附近的觀眾都對我投以厭惡的眼光，母親趕快把我帶離影廳，等我哭聲停止後才回到座位上。

儘管那時候的我看不懂電影的故事，但對情節卻看得如此投入，把銀幕上所見當以為真。

不久之後看了人生中第一部華語電影，是張愛玲編劇、岳楓導演的《情場如戰場》。影片中男追女逐的愛情遊戲我當然看不懂，只記得戲中有漂亮的古堡別墅（應當是淺水灣余園），女主角林黛開着紅色的開篷跑車（明明是黑白片，怎麼會深刻地記得是紅色的呢？），非常喜歡。

小時候喜歡汽車、火車，又喜歡房子，父親非常高興，覺得我長大後可以當汽車設計師或建築師。誰知道我居然愛上了電影，從學校出來後一直從事電影業，幹到我退出江湖的那一天。

對我來說，電影的魔力實在太大。電影固然是以娛樂大眾為目的，但也是一門綜合藝術。我認為一部好的電影除了可以從不同層次去啟發、感染觀眾，同時應當負有歷史和社會的責任和使命，有時甚至可以成為政治工具。自中學以來，我一直只把電影當為強烈的愛好，真正令我下定決心去學電影的，是大學時期聽了法國導演尚盧高達（Jean-Luc Godard）一場兩小時的演講。他當時在現場放映了他的電影《一切安好》（*Tout va Bien*），電影和演講的內容我現已忘得一乾二淨，但我當時被感動到立刻要去學電影，想用電影來感染社會、感染世界！

這固然是年輕人的衝動、年輕人的理想，但我就真的糊裏糊塗地跑去紐約學電影，之後也糊裏糊塗地回香港拍電影。從一九七七年年底入行，到二〇二〇年初，幹了足足四十多年。

我的電影生涯可以很清晰的分為三個部分：香港、荷李活和北京。我並非那種深謀遠慮，把一切計劃都想得清清楚楚，然後按部就班去做的人。很多時候只是有勇無謀，決定了要去做的事，便硬着頭皮去做，機會來了，便立刻抓住。也許我運氣好，時機好，所以經歷的事情也多。很多朋友勸我，把經歷寫下來，留個紀念。我也覺得趁記憶還健全，應該把這些事跡寫下來，算是對自己人生有個交代，僅此而已。

目錄

第三章　荷李活篇

第四章　　北京篇

後語

CHAPTER 01

上世紀五十年代，父親鏡頭裏的我。

一九七六年四月，攝於我就讀紐約大學時期。

一九六九年八月，攝於俄勒岡州的 Crater Lake。

大學時期，我為電影會繪製的電影放映
傳單，圖中分別為《秋決》、《東方紅》
及《火車謀殺案》的放映傳單。

家庭
背景

我一九四九年出生於香港。祖籍浙江吳興（吳興現在是湖州市的一部分），祖父是富商，父親四歲時喪母，祖父續弦，後祖母對父親和他的兄妹非常刻薄，而祖父又沉迷於女色和鴉片，不久家財盡散。父親中學成績優異，十八歲考上東吳大學，獲取獎學金，唯缺盤纏和生活費，當時便決定到上海一銀行當見習生，準備做一兩年事，存點錢再上大學，誰知太平洋戰爭爆發，隨後的八年抗戰令他的大學之夢破碎。

我的母親是浙江湖州人，出身書香世家。抗戰時期還非常年輕，常要喬裝成男子逃難。戰後她到上海工作，邂逅我的父親，兩人便在上海結婚。當時我父親服務的銀行在香港開分行，他被派前往。可能是因為他在抗戰時曾住過澳門，銀行以為他懂粵語吧。其實他的粵語毫不靈光，但他非常努力，自學英語和會計，去香港後他被升為銀行總會計師。

當時他們是坐郵輪去香港的，父親給母親買了頭等船票，自己卻坐

三等。兩個等級之間有一鐵閘隔開，他們每天便在鐵閘處會晤，真的是很浪漫。到香港後，他們住在銀行宿舍，就在西營盤香港大學附近，那裏也是我出生和成長的地方。在我出生之前，他們每週都會去看一場電影；但到我和弟弟降生之後，他們看電影的次數便大大的減少了。

父親對我寄予厚望，所以替我取名家振，希望我能完成他的心願，重振家風。我出生翌年，弟弟降生；五歲那年，妹妹出世，那天我和父親前往醫院探望母親和妹妹，回家途中他說希望我將來能上哈佛大學。但是非常內疚，我並不是一個成績優異的學生，沒能達成他的心願。

父母對我們三兄妹管教甚嚴，對我猶甚。弟弟學小提琴和豎笛，妹妹學鋼琴，我卻不能有課餘活動，所有空閒時間都要對着課本。

父母都愛看電影，尤其是美國電影。父親喜愛西部片和戰爭片，母親則喜歡歌舞片。國語片中他們喜歡看林黛和葛蘭演的電影。妹妹長得有點像葛蘭，所以英文名字也叫 Grace，跟葛蘭一樣。此外，母親也愛看中國的戲曲電影。我從小受到他們薰陶，對電影的興趣也越來越濃厚。

我家傭人笑姐也是個戲迷。有一段時間我在學校只上半天課，下午有時母親去鄰居家打麻將，笑姐便帶我去看粵語片，買一張票（小孩免費），一個座位兩人坐。我家附近有四家粵語片院線的龍頭電影院，甚麼歌唱、神怪、倫理、武俠、搞笑等電影我都愛看，看得不亦樂乎，但回到家三緘其口，這是我和笑姐之間的秘密。

上世紀五、六十年代的香港，電影業非常繁榮。進口的電影當然以

美國荷李活的為主，但同時也有不少歐洲電影和日本電影。很多電影大師如費里尼（Federico Fellini），安東尼奧利（Michelangelo Antonioni）、梅維爾（Jean-Pierre Melville）及黑澤明的經典作品，都會在主流電影院上映。華語片方面，固然有內地的和台灣地區的，香港本身的製作也不少，在全盛時期每年有兩百多部。香港的出品以粵語片為主，當時香港有四條專放粵語片的院線，每線每週上一片，票房好的便上兩週。其次是國語片，長城、鳳凰、邵氏和電懋，合起來每年總有數十部新戲上演。此外，還有潮語片和廈語片，五花八門，百花齊放。

這種情形維持到六十年代後期，便產生了變化。一是內地「文化大革命」如火如荼，非但國產電影只剩下江青的樣板戲，就連左派的長城、鳳凰和新聯的片子也失去了以往的輝煌。最重要的是，無綫電視在一九六七年開台，喜歡看粵語片的觀眾有了免費節目，加上粵語片的製作水平一般也及不上國語片，因此粵語片在這個時候開始日漸式微。一直到一九七三年楚原拍了粵語的《七十二家房客》，用大量電視明星才帶起了粵語片的復甦，之後就變成大家所熟悉的「港產片」了。

從五十年代中期起十年間的國語片，左派有長城和鳳凰，右派則是邵氏和電懋兩分天下。這其中有一個特殊的現象，就是邵氏和電懋的資金都來自新加坡。邵氏有六兄弟，老大邵醉翁一九二六年在上海創辦天一影片公司，拍的多是古裝民間故事。一九三七年「天一」因日本發動侵華戰爭而結業。但在此之前，老二邵邨人被派至香港開分公司，老三邵仁枚和老六邵逸夫被派至新加坡發展電影院業務。到了五十年代初，邵邨人把香港公司易名為邵氏父子公司，重新開展製片和發行業務，以供新馬院線片源。

與此同時，新馬富商陸運濤也進軍電影業。陸運濤乃新馬首富陸佑之

子，戰後已在新馬兩國興建電影院，但當時電影只是他的興趣，是他手下眾多業務的一小塊。他的國泰機構最初購買香港電影的新馬版權，但當向他們借款的永華影業公司欠債一百多萬港幣沒法償還時，國泰機構便接管了永華片場。有了片場，便要拍電影。於是陸氏一九五五年在香港成立國際電影懋業公司（簡稱「電懋」），開始拍攝粵語片，次年同時拍國語片，大量招兵買馬，拍攝出高水平的時裝片，「邵氏父子」漸漸處於下風。

見狀，邵逸夫到香港挽回頹勢。他於一九五八年接管邵氏，易名為邵氏兄弟公司，向電懋瘋狂挖角，同時在清水灣建新影城，培訓新演員，大量開拍古裝黃梅調電影，挖角與搶拍變成兩家公司當年很熱鬧的風景。不幸的是，一九六四年陸運濤去台北參加亞洲影展，之後去台中參觀暫存在那裏的故宮博物館國寶，在回台北途中因飛機失事而喪生。自此之後，國語片影壇變成邵氏獨霸一方。在陸佑夫人的堅持下，電懋繼續運營，董事長由陸運濤妹夫朱國良擔任。但朱氏對電影毫無興趣，採取策略乃以守為攻，與邵逸夫的以攻為守恰恰相反，註定失敗。

當年國泰機構從新加坡派往香港主管電影製片業務的是六十多歲的俞普慶，父親說那是他小學時的體育老師。時年十四歲的我，覺得機會來了，於是壯起膽子寫了封信給他，向他建議一個詳細的製片與發行計劃。現在想來非常幼稚，難怪那封信石沉大海了。

中學畢業後，我開始報名美國的大學，收到幾家的錄取信，最後選了去俄勒岡大學（University of Oregon）唸建築。本來打算唸完中六預科便前往，可是聽說在美國唸書一定要懂得游泳，於是父親在報紙廣告中找到一位以前是廣州跳水冠軍的教練教我們游泳，我和弟弟便每週三次到北角麗池室內海水游泳池學習。當時雖然是夏天，

海水卻冷得要命，我每去一次便傷風一次。暑假後驗身發現居然患
了肺結核！體檢不通過，便無法去美國留學了。於是唯有向大學申請
延學一年，我在香港的新法書院多唸一年中七，期間每天去醫生診所
打針。

新法書院位於銅鑼灣，銅鑼灣及鄰近的灣仔和北角都是電影院林立
的地方。那時的西片戲院每天都有一場十二點三十分的早場，放映舊
片，票價特廉。我記得當時北角皇都戲院的早場票價才四毛錢港幣！
反正我快要去美國，上某些課時總昏昏欲睡，所以便當起「逃學威
龍」，瘋狂地逃課去看電影。一年下來看了不少，還寫下了影評和筆
記，吩咐妹妹待我到了美國之後偷偷寄給我，誰知這本子還是給母親
發現了，寫信來罵我生活太荒唐！

負笈
美國

一九六八年，是全世界動盪的一年。在內地，文革正在高潮；在法國，發生了為期七週的學生運動；在美國，馬丁路德金（Martin Luther King）和羅拔甘迺迪（Robert Kennedy）先後被刺殺；越戰也還在進行，到處都有反戰示威。而我就在這一年的九月，首次踏上美國國土。

俄勒岡大學位於人口只有五萬人的尤金城（Eugene），其中一半居民是學生。所以一到暑假的時候，人口便剩下兩萬五千人了。這地方風景優美，也是嬉皮文化的發源地。當我穿着新西裝初來乍到，看見男男女女披頭散髮光着腳、吸着大麻在街上漫走時，猶如劉姥姥進入大觀園，大開眼界之餘又顯得格格不入，當時文化衝擊之大是可以想像的。一向遠離政治的我，目睹這一切，腦海中一千一萬個為甚麼，而不得其解。

這大學的建築系，着重思考過程，而不注重成果，可以說是有點不實際，跟我想像的非常不一樣。但這裏也出了優秀的電影業人才，包括

美國導演占士艾佛利（James Ivory）及演員吳彥祖，都是建築系的。另有一位電影界好友，同校唸商科的，比我低一屆，便是《桃姐》的編劇和監製李恩霖。

俄勒岡大學沒有電影系，但每一個部門都找機會租借電影來校園放映。建築系的一位教授，租了捷克電影《親密的燈光》（*Intimate Lighting*），說是要研究一下室內的燈光，其實這部電影跟建築燈光半點關係都沒有。英文系的一位教授更厲害，開了一門課叫「電影作為文學」（*Film as Literature*），每學期介紹兩、三位導演，讓學生專門看他們的作品，並加以研究，有時甚至邀請一些導演來亮相講課。記憶中就有《阿飛正傳》（*Rebel Without a Cause*）的尼古拉斯雷（Nicholas Ray）及《戰地雄心》（*The Big Red One*）的山繆富勒（Samuel Fuller）。這位教授非常推崇「作者論」，覺得一個好的導演，其風格及世界觀會貫穿所有作品；所以我們看他們的電影，不能只看一部便蓋棺定論，而要看他們所有作品。如是者一年三個學期，我便上了他兩年六個學期的課，大為過癮，學會了以導演的角度去看電影。

要知道當時還沒有錄像帶，更不用說 DVD 了。尤金城只有三間電影院，兩間在市中心，從校園步行去要四十分鐘左右。另一間在校園附近，但每年只放一部電影。我初到時在放《2001 太空漫遊》（*2001: A Space Odyssey*），上映了一年；之後上映黛安娜羅絲（Diana Ross）演的《天忌紅顏未了情》（*Lady Sings the Blues*），也上映了一年多。有時候較著名的電影如《教父》（*The Godfather*），只在鄰城春田（Springfield）上映。我看了《教父》小說，一定要去看電影比較，於是便約了好友走路去看，當時在高速公路上走了兩個小時，看完後再走兩小時回校。

那時候如果要看一些電影院沒有放的電影，便要租十六毫米的影片來放映。我從大三那年開始管理了三個電影會，一是替建築系辦的，一個屬於中國同學會，另一個是替自己辦的。我們學校的華人學生有兩百多人，大部分來自台灣，有幾十人來自香港（那時沒有內地學生，到我二〇一二年重返舊校時，已有數百名內地學生了）。有一位來自台灣的學長不知道有甚麼背景，可以免費提供台灣電影放映。片單中，我多會選一些武俠片，尤其是上官靈鳳演的那些。但是他們也會要求我放一些如《誰家母雞不生蛋》、《五對佳偶》之類的合家歡電影。倒是我自己的電影會，喜歡放甚麼便放甚麼，有為了好奇租的紀錄片《東方紅》，也有李行導演的《秋決》等。

除了看電影之外，在這座小城也意外看到一些荷李活明星。大學二年級時我和三個同學租了公寓，搬出校園。一天發現隔壁的房子燈火通明，原來有劇組在拍戲。我看到還未大紅大紫的積尼高遜（Jack Nicholson），拍的是他自導自演的《開車，他說》（*Drive, He Said*），但此片至今我還未有機會欣賞。另外兩次是參加一些政治活動時碰見的，一次是佐治麥高雲（George McGovern）為競選總統，在籃球場舉辦拉票活動，我那時沒有資格投票，只是想見識一下，卻看到莎莉麥蓮（Shirley MacLaine）來替麥高雲站台。另一次是參加反戰活動時看到參加者中有我極為喜愛的珍芳達（Jane Fonda）。那時她還未去河內訪問，但憑《花街殺人王》（*Klute*）拿了奧斯卡最佳女主角金像獎。

我們那個年代 —— 起碼在我那所大學裏 —— 華人學生都比較節儉樸素，大部分都會在暑假打工。我的第一個暑期和四個香港同學到俄勒岡州中部的伐木場工作，他們四個人在一個木場，我在另外一個。我是木場的水池工人（Pool Boy），樹砍下來被拋到水裏，我站在高高的水池邊，用高過一層樓的長矛，扔過去把樹幹勾住，借用水勢

把它送上輪齒，鋸成三段。有時候也會幹一些苦工，如鋤地鋪路等，非常辛苦 —— 這讓我想起《逃獄金剛》（*Cool Hand Luke*）中的情景 —— 但也只能視之為一種很好的鍛鍊。第二年的暑假，我轉去俄勒岡州首府塞冷（Salem）的罐頭廠工作，負責操作機器。這工作比較沉悶，之後數年，我聞到罐頭桃子的味道便想嘔吐！

在學校期間為了省錢，一次長途電話都沒有和家裏通過。建築系要唸五年，但四年後我非常想家。父親大概買股票賺了些錢，那年暑假讓我回家一趟，我當然喜出望外。唯我買的是「四海包機」的機票，飛機從三藩市起飛，但如果坐不滿是不飛的。本來是六月十五號的飛機，結果在三藩市等到十八號才飛。

這一耽誤，卻是上天放過了我一命。

家庭
驟變

一九七二年六月十八日，是我畢生難忘的一天。那天我從三藩市起飛，十九日抵達香港，卻不見父母來接機。在機場只看到「銀壇鐵漢」曹達華，帶了大批人來迎接他乾女兒 —— 和我同機的「影迷公主」陳寶珠。我在機場等了三個小時，還是不見父母的蹤影。打電話回家，電話不通。打到父親服務的銀行，說他沒有上班。因為我在三藩市花錢住了三天，所以這時口袋裏只剩下五塊美元，兌換成了三十多港幣，剛剛夠我坐車到尖沙嘴天星碼頭，再坐渡輪到港島，然後打車回家。

在我中五那年，我家已從西營盤搬到半山旭龢道的新大廈。此房子樓高十二層，每層有兩個單位。在港島的計程車中，司機說只能送我到附近，因為前一天下豪雨，導致山泥傾瀉，旭龢大廈倒了，馬路也封了，上不去。我希望他是開玩笑，不停地問他，是不是真的，是不是真的？！果然，計程車把我送到附近的列堤頓道，便把我放下。我提着行李，身無分文，站在馬路邊，不能接受眼前的事實，同時徬徨得發抖，簡直不知何去何從，今後更不知如何打算是好。一女警見狀，

跑過來問我甚麼事。她證實了是我家的大廈塌了,說了一些安慰的話,給了我五元港幣,其他的也愛莫能助。我那時怨懟蒼天,雖然父母和妹妹生死未卜,但他們都是善良老實的人,為甚麼這樣的事會發生在他們身上?!

我想起父親有一位同事住在列堤頓道,他是我們以前舊居的鄰居,我便提着行李去找他幫忙。誰知他視我為不祥之人,趕快聯絡其他人,把我趕走。他還不停地說我父親壞話,說他做人不圓滑等等。我氣上加氣,也首次領略到世態炎涼、人情冷薄的滋味,幸虧最後有人收留了我,是從小看我長大的舊鄰居林伯伯、林伯母。林伯伯可能是我父親朋友中經濟條件較不好的一位,但是他和林伯母在我人生最困難的時期,收留了我,還給了我無限的關懷、勸導、鼓勵和溫暖,令我畢生難忘!

另一位給予我同情和關懷的是葵姐。她年輕時是我家傭人,負責帶我和弟弟。妹妹出生那年她結了婚,自組幸福家庭,還生了兩個小孩。他們一家人一直對我非常照顧。

事發四十多天後,消防員終於掘出了父母和妹妹的遺體。父親的同事不讓我去殮房認屍,希望我對家人永遠留下一個生前美好的印象,對此我非常感激。

我以前在家,非常依賴父母。他們離開上海,在陌生的香港組織新家庭,從此也沒有再見過他們在內地的親人。我們在香港沒有親戚,一家五口便是我們的一切。我妹妹那年十八歲,正值含苞待放之年,生命卻突然結束了。幸運的是,我弟弟在兩年前已到美國阿特蘭大(Atlanta)上學,所以逃過了這次厄運。

這次遇難者的家屬，聯合起來想向政府討一個真相。但是，去工務局查一下大廈的圖則，卻發現它已不翼而飛。政府成立了一個小組，花了好幾百萬專門調查此事，結論是「天災」。當年還沒有 ICAC 廉政公署，政府各部門都有貪污舞弊的傳言。我們這些小市民，感到非常無能為力，及無可奈何。

三個月的夏天，就在處理這些事情之中過去了。父母和妹妹的遺體火化了，喪事辦完，就要為將來打算。父親有些積蓄，足夠我和弟弟完成大學學業。

回到尤金城，悲傷才開始。此後半年，每天醒來都發現枕頭濕了一大塊，全是眼淚。還有一年便大學畢業，我漸漸感到建築不是我的終身事業，覺得非常迷惘和徬徨。於是我又重回到我的電影世界之中。

剛好此時學校的戲劇系也在放電影，一次放了法國新浪潮鼻祖尚盧高達（Jean-Luc Godard）導演、珍芳達（Jane Fonda）和尤蒙丹（Yves Montand）主演的新片《一切安好》（Tout Va Bien），並邀請到高達本人來演講，對我來說這是天大喜訊，果然不僅電影好看，演講也精彩！高達和他的聯合導演讓皮埃爾哥連（Jean-Pierre Gorin）講了兩個小時，演講內容我現在已忘得一乾二淨，但我當時是感動無比，覺得電影的力量很大，除了娛樂觀眾，還可以給出一些信息，感染觀眾，增加人生意義，讓社會得以改善。所以當場就立定決心，我也要投身電影事業！

那時候，我每天都去圖書館看《紐約時報》（The New York Times），因為我一直都對紐約這個大都會非常嚮往，所以選擇學校時，我根本不考慮洛杉磯加州大學（UCLA）或南加州大學（USC）。紐約大學（NYU）是我唯一的目標，我就抱着儘管放手試試的心情去申請。當

接獲錄取通知時，我簡直歡喜若狂，之後每天除了看《紐約時報》，
還去看每週的《綜藝報》（Variety），為我將來的夢想鋪路。

我當時想，人生苦短，如果將來的事業不是我興趣所在，是多麼痛苦
的一件事。既然電影是我的夢想，便應朝它的方向走去。我還年輕，
這個險我冒得起。如果有這樣的機會我卻放棄了，將來肯定後悔一輩
子。所以紐約，我來也！

1.4

紐約
大學

從一九七四年一月到一九七七年九月這三年多，我度過了畢生最愉快、最興奮、最無拘無束的時光。

對於喜歡藝術的學生來說，紐約市本身就是一所大學。它有全世界最頂尖的博物館、畫廊，也有頂尖的交響樂團、歌劇團、芭蕾舞團、現代舞團，更有百老匯的話劇和音樂劇。說到電影，除了一般的首輪電影院外，它還有不少放映經典電影及獨立電影的專門電影院。在尚未有錄像帶和 DVD 的年代，來到紐約的我猶如到了電影天堂，簡直是樂瘋了。

紐約也是世界不同文化的大熔爐。各種膚色的人，到處都可看到；各個國家的語言，滿街都可聽到。就算你穿奇裝異服上街，也沒有人會多瞧你一眼。我頓時感覺到我就是這大都市的一部分，融入了其中並期待每天的來臨。

紐約大學位於曼哈頓的格林威治村（Greenwich Village），這區一向

是文人聚腳之地，非常開放。我喜歡教電影製作的教授海格曼努吉安（Haig Manoogian）。第一天上課，他把我們這些學生分為三人一組，每組派發一部攝影機，每組每週要拍一個四百英尺的短片，組員輪流做導演、攝影和剪輯。題目每週不同，譬如這週拍「追逐」，下週要拍「艷遇」等等。攝影機是二戰時的戰地機器，是上發條鏈的；膠片是「正片」（reversal），不是底片。片子拍完，便在班上放映，接受批評。

紐約大學的理論是：可以教基本的技巧，但教不了感性（sensibility），教不了怎樣才對、怎樣才好。因為感性是天生的，自動啟發的。只有把電影拍出來，從做錯了的地方才能領悟到甚麼是對的。這個論點，我是非常贊同的。

到我當導演上場時，我被派拍「艷遇」。可是有美女才有艷遇，我們班上女孩不多，能稱得上美女的真的沒有。那天我本來準備叫一位女同學上鏡，誰知到了蘇豪區（Soho）的街上，看到畫廊前有一位美女抽着煙、挨在門前看着我們。我立刻衝前請她幫忙演出，她欣然答應，並不收酬勞。那天作業順利完成，而且非常美滿。

另一次我被派拍攝「謀殺」。我受一宗新聞啟發，想拍一個妓女在公園被謀殺的故事。我找一位男同學幫忙出演兇手；但妓女要脫衣服，我便在《村聲週報》（*Village Voice*）登廣告徵求演員，聲明是學生作品，沒有酬勞，結果應徵的人也不少。

要知紐約的演員多的是，可能在餐廳當服務員的都是演員，他們只在等待和尋求機會。我選了滿意的女主角後，便定了在布克林區（Brooklyn）的展望公園（Prospect Park）拍攝。

拍攝前一天下了大雪，整個公園都是雪白的，非常漂亮，但天氣非常寒冷。拍攝那天因為天冷，我又要演員脫部分衣服，進度比較緩慢，一天拍不完，要再約時間續拍。誰知次天男主角患大感冒，生我的氣，不肯再拍了，氣得我把拍好的膠片扔掉，再弄另外一個故事。

那位曼奴吉安教授的得意門生是大導演馬田史高西斯（Martin Scorsese），我們的教室裏到處都是《窮街陋巷》（Mean Streets）的海報。有一年史高西斯的新片《曾經滄海難為水》（Alice Doesn't Live Here Anymore）上映後好評如潮，並拿了奧斯卡最佳女主角金像獎，所以教授感到非常驕傲，他在批評我們作品時總會說「如果是馬田，他就會這樣拍」、「如果是馬田，他絕不會這樣做……」這樣的話，可是我們都不是馬田呢！

曼奴吉安教授也喜歡喝酒，他說有時候晚上在曼哈頓的酒吧喝酒，次天醒來發覺身處於河對岸的新澤西州（New Jersey）！他都記不起是怎樣過去的。

那時候在紐約大學唸電影的華人學生，除了我還有另外一位，就是日後極負盛名的攝影家張思瑾。有一科燈光課我們是同班，但沒有怎麼交談，想不到回到香港之後我們成為了同事！至於李安，他應當晚我們好幾年。

紐約對於我們這些窮學生來說還有一個好處，就是很多地方都有學生優惠。看電影，只需一塊美元。看歌劇，票價一般要好幾十美元，但學生是兩塊半美元，座位當然不是最好的，是在歌劇院最高那層。但我通常先看準了樓下貴賓席有甚麼空位子，然後在中場休息時便坐下去，帶位員都可能見慣了，沒有理會。

此外我也常去博物館看電影。現代藝術博物館（MoMA）每週有免費電影，每年也有「新導演電影節」（New Directors, New Films），會邀請新導演來介紹他們的作品。我在那兒首次看到了德國導演法斯賓達（R.W. Fassbinder）和維姆溫達斯（Wim Wenders）及他們的影片。林肯中心（Lincoln Center）每年會舉辦紐約電影節，有一年選了《俠女》，請了胡金銓隨片登台。以前我在香港看過他的《龍門客棧》，覺得他是最棒的華人導演。

而唐人街離學校不遠，步行三十分鐘，或坐兩站地鐵的距離。當時那裏有三、四間電影院，放映港台電影。台灣那種「三廳電影」我不愛看，劇情千篇一律，配音生硬、不夠生活化，對白更是肉麻難耐。武俠片也拍得很爛，我偶爾會看王羽的戲。有一次看了許冠文的《半斤八兩》，喜出望外，覺得笑料豐富，橋段有趣，人物生動，非常接近小市民的生活，是那段時間看過的香港電影中最好的一部。我想如果我回去香港，也要拍這樣的電影。

有一年暑假，我和同學搬去西村（West Village）的一間公寓的一樓居住，像是幫人家看兩個月房子。公寓在一條小巷，叫米內塔巷（Minetta Lane），我們發現鄰居就是有名的警探法蘭克薩皮歌，阿爾柏仙奴（Al Pacino）主演的電影《急先鋒橫掃罪惡城》（Serpico）就是根據他的真實故事改編的。但到了晚上，常常能看到一些吸毒者在公寓前買賣毒品。我在想，在神探家前販毒，豈不是在老虎頭上抓蝨子？想不通。

在紐約住了差不多四年，在美國也有九年光景了，想想是時候回去香港找工作。剛好學校的告示板貼了兩封信，一封來自邵氏，另一封來自嘉禾，邀請華人學生應徵工作。我兩家都有投信，嘉禾的安德魯摩

根（Andre Morgan）回信要我去面試，邵氏卻回了兩封不同的信，一封署名邵維錦，另一封來自方逸華！我想，方逸華不是在夜總會唱歌的歌星嗎，怎麼會跑到邵氏去？於是我沒有理會，就應了邵維錦的約。

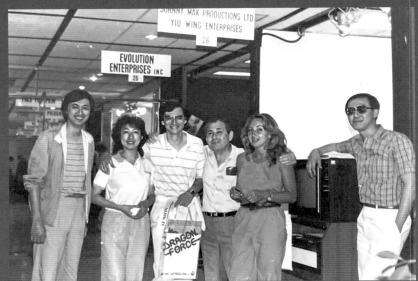

一九八二年五月，我首次
在康城影展參與賣片工作。

一九八七年，我們在康城
影展宣傳《龍在江湖》時，
岑建勳來為我們打氣。

《龍在江湖》在康城影展上的宣傳海報。

電影工作室在海外刊物的宣傳頁面。

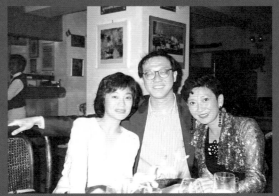

一九八八年，我在電影工作室工作時期和施南生
（右）、演員張艾嘉（左）的合影。

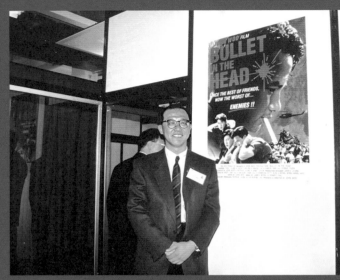

我在一九九〇年十月的米蘭電影市場宣傳和銷售《喋血街頭》。

一九九〇年十二月,我與吳宇森在巴黎《縱橫四海》拍攝現場。

一九九〇年,我往東京視察《喋血雙雄》在日本的上映情況。

一九九一年，三星影業的
李公明（中）到《辣手神
探》拍攝現場探望我們。

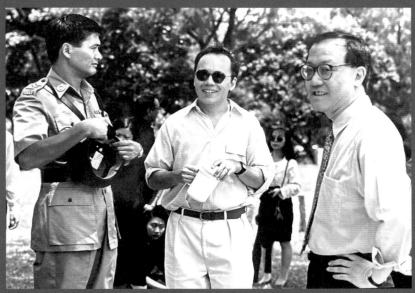

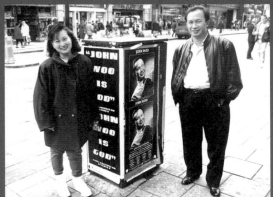

一九九三年，我們到倫敦宣傳《喋血街頭》時，看到發
行公司在街頭貼上了「吳宇森是上帝」的海報。

一九九三年的愛爾蘭都柏林街上宣傳吳宇森的海報。

一九九〇年二月，我與周
潤發夫婦在芝加哥。

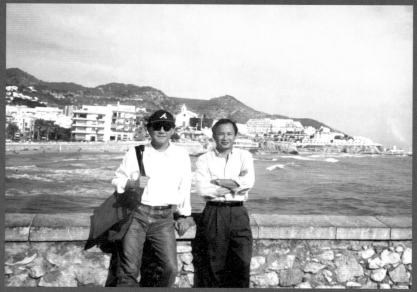

一九九三年十月十日，
我與吳宇森在西班牙的
Sitges。

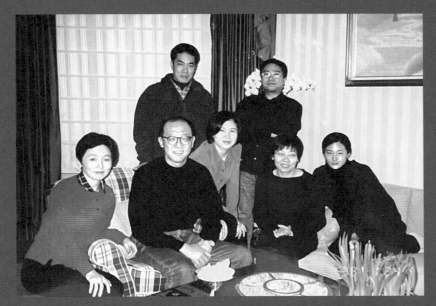

一九九八年一月,我在香港與谷薇麗、梁柏堅、錢小蕙、陳果、曾麗芬、谷祖琳等老友聚會。

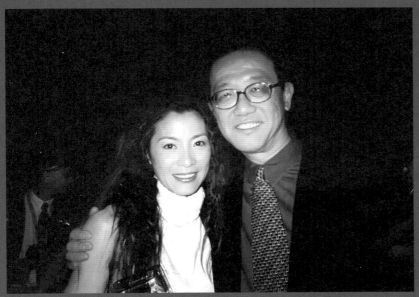

一九九九年十二月,我與楊紫瓊在香港。

2.1

嘉禾
時期

一九七七年九月，我回到讓我感覺很陌生的香港。此時我已舉目無親，而且這城市在九年之中變化很大。五年前照顧我的林伯伯和林伯母已移居加拿大，我熟悉的人只有葵姐一家，和兩位老同學。

我赴約往邵氏見工，邵維錦是邵仁枚的大公子、邵逸夫的嫡親，我想他應大權在握。見面半小時我們用英文對答，我以為談得很好，誰知到最後他說我可以當一個木工！他這不是分明在玩弄我嗎？

後來去嘉禾見摩根，赫然發現曾經同班的張思瑾已在那裏工作。嘉禾的製片部分西片部和中文片部，摩根是負責西片部的，但我對他說不想在他的部門工作，因為我喜歡的導演是胡金銓和許冠文！於是他介紹我去見中文製片部的經理薛志雄。

我依約去見薛志雄，在他辦公室外坐了一整天，他都沒有時間見我，到下班時他探頭出來問我可否次天再來。第二天我又準時到達，但又是坐了一整天。他可能在試探我的耐性、恆心和熱情吧。終於他給我

面試了，當場僱我為助理製片，工資是一千三百元港幣一個月。這個工資，在當時是租不了一套公寓的。我在葵姐的介紹下，在尖沙嘴租了一個房間，月租四百元，剩下的錢勉強夠吃飯和坐巴士的費用。但是我絕無怨言，因為我終於朝我的夢想踏進了第一步！

在我離開香港的九年中，電影圈發生了很大的變化。這時所有的製作都是 MOS（德語：mit-out-sound），即現場不收音，影片剪好後再配對白。香港和台灣分別上粵語版本及國語版本；外埠市場方面，馬來西亞和北美唐人街上映的一般是粵語版本，新加坡和印尼一般上國語版本。如有歐美市場的便配英語。其次，在一九七〇年，以鄒文懷為首的四位要員離開邵氏公司自組嘉禾公司。國泰機構也結束了香港的製片業務，簽了嘉禾影片的新馬版權，並把永華片場的租權轉讓，易名為嘉禾片場。鄒文懷眼光獨到，於一九七一年簽了李小龍，拍了幾部轟動一時的功夫電影，也把嘉禾的招牌擦到響噹噹。一九七三年李小龍去世後，鄒文懷再從邵氏挖走許冠文，拍了許氏兄弟的幾部經典港式喜劇，打破票房紀錄。同時也捧紅了成龍和洪金寶，創造功夫喜劇的熱潮。

我到嘉禾上班的時候，鄒文懷正熱衷於西片製作，華語片的製作由他的搭檔何冠昌主理。我在嘉禾的第一個任務，便是何冠昌直接派給我的。他們在一九七四年拍了一部由羅維導演、王道和張艾嘉主演的動作片《黃面老虎》，片子全在三藩市拍攝，拍得不好，但演反派的演員在美國紅了，這位演員，便是卓羅禮士（Chuck Norris）！何老闆想要我把影片重剪，把反派變為主角，也把對白重寫，改為全部英語對白。

羅維以前在電懋和邵氏都拍過一些好電影，他也拍了李小龍的《唐山大兄》和《精武門》，但我對《黃面老虎》真不敢恭維。我儘量把卓羅

禮士的戲份提前，但也於事無補，只能盡我所能把任務完成。剪好之後，找了一位加拿大配音員把對白重新修改、配音，然後交差。剛好這時三藩市發生唐人街黑幫大火拼，於是老闆們替它改了一個新的片名——《唐人街大屠殺》（*Slaughter in San Francisco*），海報改了由卓羅禮士掛頭牌，在全世界作錄像帶發行，聽說還賣得不錯！

接下來的任務更為神奇，我被派去弄一部李小龍電影！李小龍於一九七三年去世，已是五年前的事。他最後一部電影《死亡遊戲》只拍了三場武打戲，沒有完成。西片《死亡遊戲》由美國導演高洛斯（Robert Clouse）續拍，但當中只用了兩場李小龍的武打戲。鄒文懷與何冠昌商議，想把餘下的一場用來拍另一部華語片，就是後來的《死亡塔》，並找來大導演吳思遠掌舵。看似是一個如意算盤，把李小龍用盡。我便被派為《死亡塔》的製片。

他們找來一位酷似李小龍的韓國演員金泰中，作為李的替身，並替他改了一個中國藝名：唐龍。但近鏡怎麼辦？於是我要從李小龍替嘉禾拍的四部完整電影中，把他的特寫剪下備用。問題是這四部電影雖然是在兩年之內完成，但李小龍在每部電影中之狀態，甚至髮型都很不一樣。在《唐山大兄》中他樣子非常健康，但到《龍爭虎鬥》時已顯得消瘦和憔悴了。

而且，更大的挑戰還在後面。《死亡遊戲》的美國發行公司哥倫比亞覺得只有兩場李小龍的戲不行，一定要把另一場也拿去。那《死亡塔》不就變成連一場李小龍的戲都沒有的李小龍電影嗎？雖然後來故事也改了，改成一個替兄復仇的故事，讓唐龍演李小龍的弟弟。但吳思遠導演非常生氣，我也很替他不值。何冠昌口頭常有一句：「以無原則為原則」，這似乎就是嘉禾的處事哲學了。

但電影還是要拍，吳導演還是想盡辦法把片子拍到最好，他的要求也高。我常常夾在導演與公司之間，再加上公司的內部政治問題，片廠的主管對我非常不配合，要廠沒有廠期，要道具沒有道具。這些部門的主管，多是從邵氏出來的上海幫，瞧不起我這種喝洋水、不會上海話、又沒有經驗的年輕人，故入行幾個月便有很強烈的挫敗感。

此時公司有一位導演對我特別好，常對我加以鼓勵，帶我去吃日本料理，請我去夜總會，還讓我嘗試寫對白，此人便是吳宇森。

《死亡塔》的製作很大手筆，場面很大。有一次打通了 A、B 兩個攝影棚搭了一條日本街道，拍攝一個撞車場面。還有一次在停車場搭了一個懸崖，有一電梯從懸崖頂到底下。這部電影還去了日本拍外景，但是因為有日本製片，所以我沒有同行。忘了是甚麼原因，這部戲的拍攝並沒有一氣呵成，到我離開嘉禾之時還沒有完成。

在《死亡塔》休息期間，我又被派新任務，就是任《神偷妙探手多多》的製片。顧名思義，這是一部盜寶喜劇，編劇是王晶，主演是吳耀漢、喬宏和繆騫人，而導演是從英國回來的梁普智。梁氏本是廣告導演，在一九七六年與蕭芳芳聯合導演了一部警匪片《跳灰》，廣獲好評，所以我很期待與他的合作。這是我從頭到尾「一腳踢」的製片，從預算、選其他演員，到找景、安排搭景等等都一手包辦，所以分外努力。籌備期間，經常在製片部工作至半夜三更，睏了便在沙發上睡覺。

但想不到梁普智是看不懂中文的，我常要把劇本翻譯給他。他習慣用影像來說故事，拍攝時非常注重鏡頭的構圖與調動。對白中的很多港式幽默，他由於不懂其意老是想把它們刪去，我要用英語向他解釋其含義才得以部分保留。

我與這部戲三位主演的關係都非常好。我從小便愛看喬宏的電影，他的專業不在話下，更想不到的是他為人和藹可親，沒有他戲份的時候他愛找我聊天，從他年輕時的故事聊到他兒子，無所不談。他剛從影時靠外型取勝，但年齡越大戲路越精，終於在一九九六年憑《女人四十》拿下香港電影金像獎最佳男主角獎。吳耀漢當時憑吳宇森的《發錢寒》成為喜劇巨星，他也是毫無架子，當他知道我只是租了一個房間居住時，便把他在尖沙嘴的一個小單位租給我，往後幾年他便是我的「包租公」！這幢大樓是商住兩用，不久隔壁的單位裝修，原來是夏夢的青鳥公司搬了進來，這家公司拍了《投奔怒海》和《似水流年》等經典電影。夏夢經常來這邊上班，所以我常有機會看到這位大美人。

《神偷妙探手多多》開戲後按我的安排一口氣拍了二十八天，沒有一天休息，直到梁普智請假去英國拍廣告才暫停。此時公司對我的工作能力刮目相看，緊接着安排了我的下一個製片工作 —— 吳宇森導演的《龍潭老鼠》。

當時動作喜劇在香港非常受歡迎，吳宇森的《發錢寒》賣了五百多萬港幣，公司當然希望他能再拍同類型的戲。《龍潭老鼠》的英文片名是 *Long Time No See*，發音跟中文片名相似，同時也是當時一匹熱門馬的名字。故事的主人翁是一位鄉下的偵探，有一點烏龍 007 的意思。男主角方面，何冠昌希望用吳耀漢，因為他替嘉禾賺了錢。但吳宇森覺得他太都市化，不夠土、不夠笨，希望改用伊雷。伊雷是粵語片諧星伊秋水的兒子，經常在六十年代的粵語片中扮演不良少年或壞蛋的角色，此時他剛當上主角不久，沒有票房保證。何冠昌也覺得他比較「低級」，但可能因此比較適合那角色吧。

這部戲的外景比較多，所以我花了很多時間去離島找外景。至於主角

人選，我便等待導演和老闆的通知了。我把一切都安排妥當了，可是在開機的前一天，吳宇森居然為了主角人選的事與何冠昌吵了起來，後來據他說他拍桌子並大罵何冠昌，而何一怒之下便把整個電影計劃取消了。當時整個公司都頗為震驚，我親眼看見吳宇森從老闆辦公室衝出，然後怒衝衝地離開了嘉禾片場。不久我也離開工作了一年的嘉禾，再次見到吳宇森已是十年後的事了。

2.2

勇闖
天下

慢慢地，我對香港的生活開始習慣起來，也交了一些新朋友，其中包括榮念曾和黃森。榮念曾創辦了前衛劇團「進念‧二十面體」，推動了香港與世界各地的文化交流，被稱為香港的「文化教父」，他也曾在美國唸建築和城市設計，在這方面我也勉強可以說與他有相似的背景。黃森乃粵語片名導演左几的長子。左几的劇本和製作均以嚴謹著稱，他曾為電懋拍過十七部電影，擅長改編文學名著，但其最著名的佳作卻是名伶任劍輝與白雪仙的粵劇戲曲片《帝女花》。黃森也當過導演，後留學美國，回港後服務於佳藝電視。一九七八年，佳視關門大吉，黃森要部署他的下一步，所以大家便聊着合作弄一部電影。

榮念曾建議拍一部歌舞片，他親自寫劇本，叫《崩仔日記》，講的是一個年輕人之迷惘，及其周旋於三個不同年齡、身份的女孩子之間的故事。黃森是這部電影的導演，我是製片，另一位嘉禾同事鍾成禮也參與製作，我們另外找了舞蹈家黎海寧負責編舞。男演員方面，先定了曹誠淵為男二，男一在多方考量下選了另一位舞蹈家呂紹梅。資金方面，黃森找了前佳視董事林秀峰。當時林正在追求繆騫人，所以建

議由她飾演其中一位女主角。我與繆騫人剛合作完，關係良好，當然非常贊同。

但問題是，當時我還是嘉禾員工，必須徵求公司的同意才能在外邊工作。於是我向薛志雄建議一個停薪留職的方法，等《崩仔日記》拍完我就立刻歸隊，他也一口答應。但到後來，公司說不能請假，會破壞規矩！這令我非常為難，因為那邊已籌備得如火如荼，我怎能臨陣退出？所以我迫於無奈唯有向嘉禾請辭。雖然何冠昌極力挽留，我也有點依依不捨，但在一九七八年年底，我還是離開了工作了一年的嘉禾公司。

另一邊廂，我們繼續選演員。除了見不同女演員之外，也選了初出茅廬的陳百強。後來忘了是誰的建議，三個女主角都由繆騫人擔演，這對她來說難度很大，但她也樂意去接受這個挑戰。這時，她已正式成為林秀峰的女朋友了。但過了沒多久，黃森跟我們說林秀峰決定不投這個戲了。我至今都不明白我們為何不去找別的資金便決定不再搞下去。

劇組解散後，次年黎海寧與曹誠淵創辦了「城市當代舞蹈團」，飲譽四海，她個人也獲獎無數，被台灣雲門舞集的林懷民稱為「最厲害的華人編舞家」。而繆騫人從一個無綫藝人變為電影一線明星，佳作纍纍，但在當紅之際下嫁旅美導演王穎，從此息影。我正在為出路惆悵時，黃森又接了工作，是替長城公司去廣西南寧拍一個全國運動會的武術比賽。他任導演，拉了我、榮念曾、鍾成禮和一位攝影師，長城公司又派出導演羅君雄和製片林炳坤，一團人浩浩蕩蕩地到南寧去。

全運會從一九五九年開始舉行，本來一直有武術這一項，但文革期間卻把這個項目取消了。一九七九年文革剛結束，武術比賽也恢復了，

於是有了我們這個拍攝安排。對我個人來說，這是我第一次踏足內地，所以既興奮又緊張。

我們先去廣州，停留一天再飛往南寧。到了南寧，首先接受當地工作人員的熱情款待。他們說廣西的「野味」非常有名，晚宴中就有果子狸、穿山甲、水魚這些東西，當時大家還沒有野生動物保護的概念。然後有一些凍肉，我問旁邊的人員那是甚麼？他笑咪咪地叫我先嚐嚐，說是對我身體很好，我勉強吃了一片，覺得不大對勁，然後他說這是香肉，即是狗肉！

拍攝工作挺順利，當時那些武術表演，放在現在來說沒有甚麼特別，但有一些氣功表演卻是相當危險的。譬如運動員躺在地上，身上放一塊鋼板，然後汽車從鋼板上開過，看得我冒了一額汗。在休息時我們和運動員閒話家常，這是我們第一次親耳聽到別人在文革時期的親身經歷，頗感震撼和驚訝，於是在運動員的同意下用十六毫米的攝影機把訪談拍下，覺得將來一定會讓影片增加深度。誰知道，我們卻闖了大禍！

我們的底片是送回香港沖洗的。過了幾天，長城公司的人看了毛片，下令電影停止拍攝，劇組解散，我們所有人立刻回港。肯定的，問題出在那些運動員的訪問上。雖然內地那時出現了一大批「傷痕文學」，但是，顯然這類題材在電影中是碰不得的。

麗的
電視

一九六七年無綫電視（TVB）開台後，本是有線的麗的映聲也在一九七三年取得牌照，改為無線播放，易名為麗的電視（RTV）。此時麗的中文台的總監是年輕有為的麥當雄。就在一九七九年，我從南寧回到香港不久，黃森接到麥當雄的邀請，到麗的電視任中文台副總監，而他也把我拉進去當他的行政助理。

香港觀眾有慣性收視習慣，不太管節目好壞。當時的收視比例大概是無綫佔七、八成，而麗的只佔二、三成，故觀眾叫麗的為「二奶台」。有一次無綫的機器故障了十五分鐘，螢幕全黑，但收視率居然仍有七成！可想而知，麗的想要扭轉劣勢是多麼困難的事。

在麗的，我是首次接觸行政的工作，至於實際幹了些甚麼我現在已是一片模糊，只記得經常要開會，還需要解決製作上的一些行政問題。導演陳木勝說我當年錄取他為助理編導，但我真的記不起來。施南生那時是麥當雄的行政助理，我們的辦公室是連着的，所以那時也常常見到徐克。

可是，那段時期工作得非常不開心，因為雖然很努力去解決問題，但到頭來收視仍是很低。感覺上班只是為了一份工作，沒有了以前的熱情，更不用說甚麼理想了，而且也經常生病。

一九八〇年九月一日，麥當雄發起了一次大攻勢，每晚推出三個高水準的劇集：鄉土劇《大地恩情》、青春小品《驟雨中的陽光》和古裝的《風塵淚》。《大地恩情》由李兆熊和徐小明監製，動用了全台大部分藝人，再加上關正傑繞樑三日的主題曲，收視居然達到五成，有時甚至更高，創下麗的有史以來最高的收視紀錄。而無綫同時播出的《輪流傳》，則被移到週六，最後沒有播完便被腰斬了。

麗的全台都為此異常興奮，以為終於扭轉觀眾的收視慣性。但熱潮過後，收視又回到以前的三七比。麥當雄為此很洩氣，開始醞釀是否要離開電視圈，去拍電影。他說，倒不如去康城影展看看，捕取一些靈感。

康城
影展

康城影展是世界首屈一指的電影節，非但有幾個競賽單元，還有全世界最大的電影市場。全世界的片商都拿自己的作品來這裏放映、售賣或預售，有些在會場設立攤位，有些更在各大酒店租下房間，改成臨時辦公室。故這兩週的時間，總有幾百部電影可供欣賞。

一九八一年的五月，我和麥當雄兩人首次踏足康城，準備瘋狂地看電影去。當時在康城賣片的香港公司，就只有嘉禾一家。他們拍了西片，由他們的英國分公司負責售賣。其他從香港去的都是發行商，一般是採購西片回來香港上映。這些發行商有安樂公司的江祖貽（我們都稱他江伯，他是江志強的父親）、洲立公司的黎筱娉和 Rigo Jesu、歐洲公司的洪祖星等等。他們看到我和麥當雄兩人，大為驚訝，紛紛問我們是否也來購買影片。我們說當然不是，只是來觀摩而已，但是他們不大相信。

江伯對我們說有一部 007 羅渣摩亞（Roger Moore）演的片子《偷情81》（*Sunday Lovers*）非常棒，建議我們可以買回香港發行。我們

出於好奇，便跑去看了。誰知道這是由四部短片組成的中年人愛情電影，非常沉悶。可能我們那時還年輕，領悟不到中年人的心境。但麥當雄便不大高興，覺得江伯在故意玩弄我們。他聽說江伯想買一部以色列電影《檸檬可樂4》（Lemon Popsicle 4），便決定要把它搶到手。《檸檬可樂》的前兩部在香港上映過，票房不俗。但我說我們對發行一竅不通，也沒有錢，怎麼去搶？那時麥當雄年少氣盛，甚麼事都難不倒他。

我們先去了出品公司——當時非常火的大砲公司（Cannon Films），表示要買這部電影的香港版權，接待我們的丹尼丁伯（Danny Dimbort）說片子還在籌劃階段，劇本都沒有，只有一頁紙的大綱，售價是五萬美元 MG，但要先付一萬美元的訂金。我問甚麼是 MG？他向我投以懷疑的眼光，最低保額都不懂？要知道當年五萬美元是四十萬港幣，一個不小的數目，我們去哪裏找？當晚，麥當雄打長途電話給他的朋友胡樹儒，問他借一萬美元，胡立刻把錢匯了過來。轉天我們去銀行取錢，把現金拿回酒店。但心想，這裏是法國，應當是用法郎（那時還沒有歐元）交易吧，於是又把錢拿去銀行兌換成法郎，再用一個行李箱裝着，拿去大砲公司付訂金。那位丹尼先生，沒好氣地跟我們說，買賣片都是用美元交易的！我們簡直是尷尬死了，又「死死氣」地拖着那箱法郎去銀行換回美元。這就是我首次買片的懵懂史，也是我唯一的一次買片經歷！後來片子雖然拍成，但麥當雄沒有要，那一萬美元訂金便打了水漂。

但是那次在康城也不是全無收穫，我們看了一部不錯的德國電影《墮落街》（Christiane F），講一個吸毒的雛妓的故事，這部戲啟發了我們日後拍《靚妹仔》的靈感；也看了一部拍得很糟的忍者電影《忍者潛入》（Enter the Ninja），當時我們覺得如果由我們來拍一定會勝過它很多倍，所以就有了後來的《神探光頭妹》。

自立
門戶

我們回到香港時，麗的電視正在轉手給澳洲集團，大家對這新老闆沒有多大信心，我和麥當雄也藉此辭職，決定重回電影世界。

麥當雄製作有限公司在一九八一年成立，設址在沙田火炭村一個工業大廈內。股東成員除了我和麥當雄之外，還有黎大煒、馬再文和韓義生。黎大煒是麗的編導，馬再文以前當過麥當雄的助導，韓義生則是麗的武術指導，除了他們，班底中還有麥當傑和文雋。我們第一年計劃開拍四部電影，黎大煒和麥當傑各導兩部。投資這些電影的是珠城影業的梁李少霞和耀榮娛樂的張耀榮。珠城投的是成本較低的青春片：黎大煒的《十五歲》和麥當傑的《十六歲》。耀榮投的是麥當傑和何大偉聯合導演的英語忍者電影，以及黎大煒的《殺入愛情街》。

兩部青春片用的都是新人。黎大煒找來了時年十五歲的林碧琪和十四歲的溫碧霞，兩人均有不同的氣質，肯定前途無量。可惜林碧琪拍完《十五歲》之後便堅決不再拍電影，脫離了這個圈子。片子拍得很好，替公司擦亮了招牌，但《十五歲》這片名，太像台灣文藝片，缺乏

影片中所呈現的衝擊力。剛好公司進來了負責發行的新同事王小敏，其父親乃名作家江之南。王小敏幫我們改了一個讓大家拍案叫絕的片名——《靚妹仔》！至於溫碧霞擔綱的《十六歲》是輕鬆喜劇，片名也改為《俏皮女學生》。

相比之下，耀榮那兩部戲成績便沒有那麼理想。《殺入愛情街》是四部電影中成本最高的，故事講述一個風塵女子周旋在三個男人之間的悲劇。飾演女主角的是來自台灣的葉蒨文，三位男主角分別由鍾鎮濤、黃錦燊和陳惠敏飾演。葉蒨文那時剛拍了第一部電影《賓妹》，還沒有成為職業歌手，但她性格開放豪爽，甚得人緣。這部電影的美術和攝影都很棒，美術指導是司徒衛鏞，後來成為首屈一指的廣告導演和流行生活作家。影片在劇本、導演和演出各方面都很平穩，但沒有突出之處，觀眾也很難把這部電影定性為甚麼類型，所以在票房上有點吃虧。

至於那部忍者電影，本來是何大偉拍文戲，麥當傑拍動作戲，但是何大偉拍得太慢，像是拍廣告，於是被開除了。現在看來，這部戲不中不西，相當尷尬。當時拍這部片子的目的，主要是想試探海外市場。但為了能在香港上映，麥當傑也請來了香港小姐鄭文雅擔任主要演員之一，中文片名也改為甚有噱頭的《神探光頭妹》。但這部戲開拍之前，卻有一段曲折的小插曲，關乎黎大煒拍了一個想用來吸引投資者的約十分鐘的片花。這片花的錄像帶後來落在一個韓義生介紹的馬來西亞片商手中，那馬來西亞人說認識很多美國買家，經我們同意後便拿了錄像帶去洛杉磯兜售版權。

那人去了美國之後，韓義生發現那人是個片蛇，是個騙子！所以我們必須要把錄像帶取回。我和麥當雄、韓義生三人隔天便飛往洛杉磯，查到那人住在荷李活的假日酒店，於是我們也在荷李活的另一酒店租

了房間。果然，那人利用那錄像帶勾引了一些美國女孩到他酒店房間去試鏡，肯定也會利用它去騙錢。我們衝進去他的房間，他看到我們時顯然嚇了一大跳，開始並不承認錄像帶在他身邊，後被狠狠地揍了一頓，他才把帶子交出。那時我已被嚇到有點魂飛魄散，離開時發現那人的鄰房住了一位香港黑社會大哥和一個武打演員，我們想怎麼會那麼湊巧？也怕他們與這事有關連，會替那馬來人尋仇，所以馬上又在西木區（Westwood）另外找酒店住了一晚，次天便飛回香港。這些橋段，我以為只有在電影中才會發生。

四部影片完成後，我和同事王小敏便部署去康城賣片。

2.6

重回
康城

最近做夢常夢見在康城賣片的歲月，可見我對這海邊小城的感情有多深。不是我特別喜歡這小城，不是因為我去過不下二十多次，也不是因為我在那兒舉行過大型的宣傳活動，更不是因為我在那裏拍過兩部電影的外景，而是因為它給了我機會，扭轉了我的事業方向，改變了我的命運。

除了一九八一年首次去康城是觀摩和觀光外，之後每次去都是為了不同的工作。一九八二年五月，我、麥當雄和王小敏三人又意氣風發地跑往康城。我們在舊的影展會場（會場次年被拆，地點改建為酒店，新會場在馬路的另一端落成）租了一個小攤位，就賣《神探光頭妹》（Dragon Force）一部電影。

王小敏以前在嘉禾的英國公司工作過一年，算是有些經驗，大概知道甚麼地區開甚麼價錢，但我對賣片的確是一竅不通。我們在離開香港之前準備了一些宣傳資料，設計了海報，製作了幾頁紙的漫畫書和一些有公司商標的硬身膠袋，可讓買家放宣傳刊物。我們還僱了一位漂

亮的金髮法國女郎，替我們看守攤位。但是宣傳品是要發出去的，那
怎麼發呢？也虧麥當雄想得出，我們請了兩位身材高挑而豐盈的法國
姑娘，穿上紅色的薄紗忍者衣服，在海邊大道（La Croisette）上走
來走去派發我們裝了宣傳資料的塑膠袋，果然大為有效！

這還不算，嘉禾這時拍了一部美國電影《未來先鋒》（Megaforce），
在康城的一家影院首映，之後還在一家酒店的海灘設午宴招待買家。
麥當雄覺得，我們的英文片名差不多，他們的買家也許也會對我們片
子有興趣，所以便安排了兩位「紅衣忍者」在電影院門口守候，等他
們首映散場時大派我們的宣傳品。於是這些買家便拿着我們的宣傳膠
袋去嘉禾安排的海灘午膳，一邊吃東西一邊翻看我們的漫畫。我看到
鄒文懷很生氣地問這是甚麼？是誰發的？！麥當雄這一招果然厲害，
因為真的召來很多買家到我們攤位詢問！

《神探光頭妹》的賣片成績強差人意，銷售地區主要都是歐洲和中東
地區。但對我個人來說，卻是拿了一次寶貴經驗。本來準備再接再
厲，籌劃一部黎大煒導演、何宗道主演的大型動作片《雙龍出海》，
也是針對海外市場的，由耀榮投資。但因為張耀榮之前投的兩部電
影都沒有賺大錢，他意興闌珊，決定不再投電影，改投演唱會去了。
這個電影計劃也因此胎死腹中。

2.7

股東
叛變

接下來，我在麥當雄公司策劃了《停不了的愛》，又任《反斗妹》製片。麥當傑導演的《停不了的愛》由文雋編劇，劉德華和溫碧霞主演，講述了一個年輕醫生和一個風塵女孩的愛情故事。片子拍得不錯，被送去康城還獲選入圍「導演雙週」競賽單元。《反斗妹》原名《十七歲》，乃文雋編劇和導演的輕鬆喜劇，主角全用新人，再加上艷星邵音音、武打明星陳星，以及粵語片時代的明星曹達華、羅蘭和陳立品助陣演出，非常熱鬧。

正在此時，有人覺得公司的成功不是因為麥當雄一個人，質疑為甚麼叫麥當雄製作公司而不是別的「ＸＸＸ製作公司」，便策動一次大叛變！我現在已記不清楚他們實際的要求是甚麼，總之對麥當雄來說是一個重大的打擊，也不知是否是這事激發了他想親自當導演的念頭。

最終，麥當雄為嘉禾拍了他導演的唯一一部電影──《省港旗兵》，我覺得是香港警匪電影中的一部經典。這部電影是嘉禾的製作，我們公司沒有參與。麥當雄去拍戲這期間，我拿着薪水每天去上班卻沒啥

作為，心裏有點不是味兒。剛好有別的導演找我幫忙，我便向麥當雄請辭，再次去外邊闖闖。

我和麥當雄的性格、口味都截然不同，但我對他非常欣賞。他除了在創作上才氣橫溢，共事那幾年，我也看到他的意志、毅力和精神都非一般人可及。我目睹他在麗的時期的果斷和魄力，做出的劇集居然可以對無綫構成威脅。自立門戶之初雖然困難重重，也能衝破障礙打出一片天下。可惜的是他只導演了一部電影，製作了幾部戲之後便離開了電影圈，否則香港電影的黃金時代肯定會更添姿彩。

2.8

哥哥
客串

這時的香港年輕導演有兩類，一類是非科班出身，通過是在片場或電視台邊做邊學而終成導演，如吳宇森、胡大為、洪金寶和袁和平等。另一類是「新浪潮」導演，都是在外國學過電影的，如許鞍華、徐克、嚴浩、于仁泰等。這時找我幫忙的導演翁維銓，便屬於後者。

翁維銓也是有名的攝影家，曾師承黃宗霑，從美國留學回港後導演的第一部電影是寫實犯罪片《行規》。他用紀錄片的形式，拍了一部香港毒販與貪污警察勾結的故事，非常轟動。接下來又為新藝城拍商業電影《再生人》，只花了二十天時間，也很成功。當時他要拍一部文藝片《三文治》，講一些年輕人夾在大都市的物質誘惑中，但個人經濟條件有限，精神生活也空虛的愛情故事。飾演女主角的是香港電影金像獎的首屆影后惠英紅，這是她脫離邵氏的武俠世界後的首部電影。飾演男主角的是模特兒潘震偉。我是這部戲的策劃，投資方是由長城、鳳凰與新聯三家公司合拼而成的銀都機構。

現在回看，這部電影的亮點之一應是「哥哥」張國榮的參與演出。他

在戲中演一位時裝設計師，對潘震偉飾演的男主角虎視眈眈。當時張國榮很掙扎是否要接演，因為他覺得如演了便等於半「出櫃」了。但最終他還是鼓起勇氣接受挑戰，客串了兩天戲。

電影的一部分故事在離島發生，所以我們到大嶼山的大澳漁村拍了好幾個星期的外景。那時候還沒有橋和公路到大嶼山，去了大澳便好像與都市隔絕了，別有一番滋味。

《三文治》在一九八四年完成公映，票房一百多萬港幣，不太理想。那時候喜劇當道，文藝片對香港觀眾來說沒有太大的吸引力。同年，忘了經誰介紹，我終於去邵氏見了方逸華，簽了一紙導演合同，在那裏呆了六個月，每天都在籌備開戲。這份合同結束之後我賦閒了好幾個月，正在惆悵時，黃森突然問我是否仍想當導演。

2.9

導演
夢斷

我當初想做導演，是因為充滿了年輕人想改變社會、改變世界的理想。但入了電影界，卻發現自己整天只為了生活、為了拿經驗而忙碌，沒有去思考、沒有去沉澱、沒有去充實。如果那時候問我，你的電影想講甚麼，要表達甚麼，主題是甚麼，我肯定無法回答出來。我只是為了焦急想當導演而去當導演，結果是一敗塗地，不堪回首，成為我一生事業中的一個污點。

當時黃森有一個朋友是酒店老闆，想拿一百萬港幣來拍一部電影，他問如果這週把錢拿出來，下週是否可看到完成的影片？可想而知，這部電影是在怎麼一個環境下誕生的。一週固然沒法拍成一部電影，籌劃都不止一週了吧？可是，能拍甚麼呢？一百萬也不是一個很大的數目。黃森說，他有一艘六十英呎的風帆，也有一套海底攝影器材，他的一個朋友在西貢匡湖居有一套空的房子，就利用這些資源拍吧。但是沒有佈景費、沒有道具費、更沒有服裝費。我剛好那段時間在電視上看了美國恐怖片《黑湖妖》（*Creature from the Black Lagoon*），就說拍類似的電影好了。

其實很多電影的故事都在帆船上發生，如波蘭斯基（Roman Polanski）的《水中刀》（*Knife in the Water*）便是很成功的例子。但人家有精密的劇本，我們劇本都沒有，只靠我和副導演姚敏琦邊拍邊湊合弄出來。這是我錯誤的第一步。那演員到哪裏去找？黃森找來三位女演員：除了梁婉靜和新加坡的左燕翎，還有一位完全沒有演過戲，是一位警司十六歲的女兒陳奕詩。男演員呢？我的預算是一萬港幣一位，有名氣的肯定請不到，只有在報攤翻翻本地的時裝雜誌，從照片中選了江顯揚、方中信（當時他用真名符力）和張耀揚。

一個新導演，其實非常需要一些有經驗的工作人員去支持、協助。可是我們有些主創比我資歷更新，完全沒有接觸過電影。製片和場記都是落選的香港小姐，是監製哥們的女朋友。她們人非常好，但對電影製作一竅不通。負責特技化妝的是兩個英國人，也好像沒有在電影業裏工作過。一個晚上，我們終於在清水灣的一條公路上開機，投資人也到場了，我故意安排一個非常簡單的第一個鏡頭，就是拍一輛紅色跑車在路上開過。我們在馬路上預好位置，打好燈，機器綵排好之後，便準備開機。但機器正要開動時，紅車卻不見了！到處都找不到！等了半個小時，車開回來了，原來是製片小姐和場記小姐在綵排後開了車去 7-11 買零食！我被弄得啼笑皆非，此時生氣也沒用。類似這樣的情況還有不少，拍這部戲的幕後故事肯定比幕前精彩。

有些時候，監製黃森會技癢，要親自下場拍幾場戲，那我只好站在一旁。結果他拍的戲之中有六場因特技化妝不行或某些原因不能用，只能被剪走，但也沒有錢再重拍了。現在回想（我絕無責怪別人的意思，人家給了我機會，我自己沒有把握好），覺得自己當時非常不成熟，沒有把問題想清楚便像蠻牛般去幹，這也是我一貫的作風。影片完成後，改名《逃出珊瑚海》，一九八六年五月安排在金公主院線上映，票房兩百六十八萬港幣，新馬則交由國泰機構發行。再加上錄像帶的

收入，影片幸虧沒有賠本。

但我當時內心不忿，覺得自己才華不止於此。我安慰自己說，大導演如奧利華史東（Oliver Stone）和占士金馬倫（James Cameron）的第一部電影是甚麼？分別是挺糟的恐怖片《手》（The Hand）和《吃人魚續集》（Piranha 2）！也許我還有翻身的機會。

機會來了，黃森說他又找到錢拍下一部戲。不知是否潛意識受到麥當雄的影響，我對風塵女子的故事特別感到興趣，便想拍一個雛妓被賣去泰國的故事，但這次一定要認真地弄劇本，我把老同學兼好友李恩霖拖進來和我一起搜集資料。我們在一位影圈朋友的牽線下，於某天晚上一點過後走訪尖沙嘴東區的日式夜總會。這些夜總會都是由某社團操縱，一點過後是另一個世界，陪酒的小姐只有十二三歲，發育還未健全！不知道她們是自願，還是吃了搖頭丸受人控制？我覺得她們非常可憐，心裏非常不舒服。我真的要拍這樣的電影嗎？我有能力拍嗎？我可以應付得了這些女孩的幕後大哥嗎？

正在此時，麗的前同事谷薇麗找我去新崛起的德寶電影公司當海外發行經理。我知道如答應了便從此改變我的事業方向，可能以後再也當不成導演了。拍雛妓不是我真正熱衷的題材，我也不會編劇，沒有特別東西想表達，同時也在懷疑自己是否是好導演的料子。我考慮了一天，還是答應了她。

德寶
發行

谷薇麗在麗的電視時代是綜藝節目的編導，後來去了新藝城做行政工作，也負責了數部電影的製作（如《英倫琵琶》）。後來被潘迪生賞識，挖了過去掌管德寶的行政工作。德寶公司是由富商潘迪生與岑建勳在一九八四年創辦的，曾拍過幾部非常賣座的喜劇電影，一九八五年還租下了邵氏院線，易名為德寶院線。所以在八十年代中，香港的電影世界是由嘉禾、新藝城和德寶三分天下的。此時德寶正準備大展拳腳，簽下了李小龍的兒子李國豪及馬來西亞小姐楊紫瓊，希望拍一些有海外市場的電影。谷薇麗知道我以前在康城賣過片，也大概知道我是可靠的老實人，便找我去替他們開拓新天地。

還沒有在香港的德寶公司上班之前，我第一個任務便是和谷薇麗去米蘭電影市場（MIFED）。當時世界最大的三個電影市場，分別是每年五月的康城影展，十月的米蘭電影市場，和二月在洛杉磯舉行的美國電影市場（AFM）。米蘭電影市場的優勢是全部活動都在一個展覽中心裏面，包括電影公司的攤位和放電影的影廳。五天的活動就是談生意，沒有康城那種影片競賽及星光熠熠的派對和宣傳活動。不好的

地方是米蘭乃歐洲時裝之都，酒店和餐飲都非常昂貴。美國人一直在投訴，結果幾年之後把 AFM 移到十月舉辦，硬把 MIFED 幹掉。而二月的這個檔期則由柏林填上了，因為柏林影展也設立了電影市場，但這是後話了。

德寶的當家花旦是楊紫瓊，她第二部擔綱主演的電影是鍾志文導演的《皇家戰士》，並交給了德國一家叫地圖國際（Atlas International）的賣片公司售賣歐美版權。新藝城的《英雄本色》也是交給此公司，但售價偏低。谷薇麗介紹了這家公司的老闆 Dieter Menz 給我認識，我便每天到他攤位，看他如何操作。首先，他把《皇家戰士》的英文名字從 *Royal Warriors* 改為 *In the Line of Duty*，這名字不錯，但他卻把楊紫瓊的英文名字從 Michelle Yeoh 改為 Michelle Khan！我問為甚麼？他說這樣片商便不知道她是華裔。我覺得很奇怪，難道以為她是中東人或印度人，片子會更好賣嗎？

之後谷薇麗問我，有沒有信心由我們自己賣片，我拍拍胸膛說絕對有。楊紫瓊第一部擔綱的《皇家師姐》，「地圖國際」沒有要。還有于仁泰導演、李國豪主演的《龍在江湖》正在拍攝中；加上楊紫瓊正在台灣花蓮拍攝的《中華戰士》。我覺得起碼這三部會有海外市場。

我負責的海外發行部，除了我，還有副經理陳麗芳及一位秘書，一共就三個人。那時候的香港電影，有傳統市場與非傳統市場之分。傳統市場就是香港和台灣地區，域外就是新加坡、馬來西亞、印尼、美加唐人街和澳洲唐人街。非傳統市場包括日本、韓國、泰國和世界其他地方。想賣去非傳統市場，就要看片種、演員和影片本身質素了，一般來說動作片的機會會比較高。而我負責的範圍，便是香港以外的全世界地區。

我到任的首個任務，便是要鞏固傳統市場。我分別到了台北、新加坡市、吉隆坡和悉尼走訪發行公司和視察他們的電影院。潘迪生對日本市場寄以厚望，希望楊紫瓊也在日本走紅，所以請了真田廣之來演《皇家戰士》的男主角，希望借此打進日本。但日本的環境比較封閉，過去能在日本走紅的香港演員，只有尤敏、李小龍、成龍和許冠文。發行《皇家戰士》的東映公司，最終把這部片當為雙片上映（double feature）的副片，並替楊紫瓊改了一個新的名字，叫 Michelle King！楊紫瓊一下子有三個不同的英文名字，在市場上非常混亂。

韓國方面的反應則剛好相反。他們本身的電影業還沒有起飛，電影中的女主角經常是弱者的形象，受盡委屈和欺凌。所以在看到楊紫瓊英姿颯爽、巾幗不讓鬚眉的形象時，反應非常熱烈！於是當地片商紛紛飛到香港爭購楊紫瓊的電影。

主理德寶製片業務的岑建勳，是一位熱愛電影的大好人。他一年有十幾部作品出品，除了這些大型動作片，他還製作了一些格調較高的文藝片，和一些不是那麼商業化的導演合作，如譚家明、甘國亮、黃華麒和張艾嘉等。這類文藝片中最成功的要數張婉婷的《秋天的童話》。這時周潤發通過演英雄片已成為了超級巨星，所以他的電影在亞洲賣出的價錢都非常高。但《秋天的童話》並非英雄片，台灣發行商龍祥公司的王老闆看了片之後，大皺眉頭，說觀眾怎麼會去看甚麼童話！於是把名字改為《流氓大亨》！但在日本，我以較低的價錢保底分帳，把這部片賣給發行音樂和錄像帶的 Pony Canyon，結果他們賺了大錢，後來更投資了張婉婷和羅啟銳的《宋家皇朝》。

于仁泰的《龍在江湖》在一九八六年完成。為了隆重其事，我找了英國最好的配音公司配英文版，我和于仁泰還跑去倫敦監督英語配音的工作。次年五月，我再次在康城設攤位賣片。可是問題來了，李國

豪有嚴重的心理包袱，他在合同中寫明不能用「李小龍兒子」的稱號來宣傳他，也絕不能用他父親的任何照片來宣傳電影。我心裏想，我不能寫你是李小龍的兒子，我嘴巴可以說吧？我不能用李小龍照片，但我可以找人畫一張肖像畫！於是海報上的背景就是畫像，我沒有違反合同，但買家一看便明白了。

我在康城同時也賣楊紫瓊的《皇家師姐》和《中華戰士》，但因德國地圖國際公司還在賣《皇家戰士》，我沒辦法，只能沿用 Michelle Khan 的名字，以免買家混淆。《皇家師姐》經過我重新剪接包裝，突出了片中的動作畫面及楊紫瓊的拼命演出。其中一幕是她雙腿掛在玻璃欄杆，頭倒掛撞穿玻璃並把對方抓住的鏡頭。電影看得清清楚楚沒有替身，這是多麼危險的一個動作！買家們都看得口瞪目呆！這種鏡頭到現在肯定是用電腦視效了。

那次在康城賣片非常成功，餘下有少許未發行到的地區，在同年的米蘭電影市場也賣了出去。米蘭我是自己一個人去的，一方面招呼客戶，一方面同時在現場打合同（當時還是用打字機），要去洗手間只好找路過的香港朋友替我看着攤位。回到香港，潘迪生問我在米蘭賣了多少錢，我說六十萬，他問我是否港幣？我說是美金。他聽完大笑，說以後也不用向他報告了。

碰到某些大片在新馬上映的時候，也經常需要演員去宣傳。一九八七年的夏天，我帶了李國豪和王敏德去吉隆坡及新加坡市宣傳《龍在江湖》，不外是白天跟影迷見個面，做些訪問，晚上去一家電影院亮個相，僅此而已。這比現在在內地要跑不同城市，然後一晚跑好幾個影廳的情況，舒服太多了。按照新馬當地的習慣，見面會大多是在大眾化的商場舉行，商場中央搭了舞台，主持人介紹演員上台講一些話，做個簡單的訪問，就完事了。可是李國豪覺得這樣很不高級，一千一

萬個不願意。好不容易哄他完成任務，在兩個城市都亮了相，做了採訪，然後送他們到新加坡機場，前往他倆的下一站台北，這時谷薇麗在那邊等着他們，我便打算直接從新加坡回港。誰知快要過海關時，李國豪突然對我說他不去台北了，而且他已把機票撕碎扔掉了。我非常生氣，說了他兩句，立刻到航空公司櫃台買了另外一張機票給他，千鈞一髮之際迫他上了飛機。他後來也覺得有點不好意思，向我道歉，說：「對不起，嚇得你短了幾年命。」之後他回美國有很好的發展，拍了四部電影，眼看前途無量，卻不幸於一九九四年在拍戲現場因意外去世，真是非常可惜！

同年我也要陪楊紫瓊去新馬宣傳《通天大盜》，除了吉隆坡和新加坡市外，還去了她家鄉怡保。跟李國豪截然不同，楊紫瓊非常專業，熱情又沒有架子，宣傳之餘還帶我在新加坡市大排檔吃辣椒魚，在吉隆坡球場吃不同的咖喱，還到她怡保的家中作客。我覺得她的成功，除了因為她漂亮大方、專業、演技好，也和她的修養與為人有很大關連。

一九八八年，岑建勳和谷薇麗都先後離開了德寶，楊紫瓊也與潘迪生結婚退休了，公司的行政部和發行部從尖沙嘴搬去了中環雪廠街。代替岑建勳任德寶總經理的是導演洗杞然，他曾替德寶拍過《兄弟》和《通天大盜》，甚得潘迪生信任。但我倆工作風格不同，我覺得此地不宜留了。

2.11

黃金
時代

我自問自己的電影生涯是幸運的，每次碰到困境時總有另一扇門為我打開，更好的機會隨之而來。這次是徐克和施南生找我去當他們電影工作室的總經理。他們一個專注創作和製作，另一個管運營和行政，本來是最理想的事。可是他們是夫妻，有時候工作上不免有矛盾，晚上又不想把這些矛盾帶回家中，所以施南生便想退居公司幕後。

徐克才華洋溢，是風格出彩的導演，每每能舊瓶裝新酒，在熟悉的電影類型中灌入新的元素和格調，給觀眾意外驚喜。他替嘉禾拍《蜀山》，創新派武俠片先河；替新藝城拍《我愛夜來香》，又開創了前所未有的懷舊盜寶喜劇。一九八四年他和施南生離開新藝城，自組電影工作室，在馮秉仲的支持下拍了創業作《上海之夜》，明明是懷舊愛情喜劇卻又能賦予傷感，說他是鬼才絕不為過。

徐克那時的理念非常棒，他想集合香港最優秀的導演，拍一些高品質的商業電影。有些導演很有才華但際遇不好，他便扶他們一把。那時候他簽約的導演有鍾志文、嚴浩、黃志強、程小東、楚原、胡大為、

金楊華、久未拍戲的胡金銓，還有事業剛翻身的吳宇森。

我和吳宇森自嘉禾一別後已十年不見，十年內各自的變化都很大。新藝城成立之初，他用「吳尚飛」之假名替他們拍了創業作《滑稽時代》，非常成功。後來他離開嘉禾，新藝城七人小組卻沒有他的份，反而是派他去台灣打理新藝城台灣分公司。但行政怎麼可能是他強項？雖然他在那邊也拍了兩部喜劇，但成績不佳，被公司內部嘲笑為過氣，故他那段時期常與酒為伍，欠債纍纍，變為「醉街導演」。最終徐克幫了他一把，替他爭取翻拍龍剛的《英雄本色》，並鼓勵他把自己的真實情感放進電影中，故《英雄本色》中的不少對白，都是吳宇森自己的心聲。這件事不僅成就了一部香港電影的經典之作，也一下子把周潤發從票房毒藥變為超級巨星。

徐克的電影工作室所拍電影的投資方最初為新藝城，而新藝城的份額是出資方金公主佔 51%，麥嘉、石天和黃百鳴共佔 49%。我進去工作室不久，公司的影片改為金公主全投 100%，發行也獨立處理，與新藝城無關了。金公主是九龍建業的分支，我面對的老闆是雷國坤、伍兆燦（燦叔）和馮秉仲（總司令）。影片除了在香港地區是由金公主發行之外，全世界其他地區都由我來負責。徐克和施南生有他們自己的人脈，所以在傳統市場有固定的發行商，例如台灣是王應祥的龍祥公司；海外市場方面，新馬是朱美蓮（朱國良女兒）的國泰機構，美加唐人街則是馮秉仲的萬象公司。

工作室的年產量不少，因此製片部有鍾珍和溫嘉文兩位經理，剪輯部由胡大為主管，管財務的是我找來的老友李恩霖。創作部則由徐克親自領導眾編劇，並取名為「大富豪」小組。公司簽約的專用演員也不少，有梁朝偉、梁家輝、葉蒨文、王祖賢、李子雄等。至於周潤發，則和金公主簽了每年拍七部電影 —— 新藝城和工作室各三部，他自己

一部，但規定同時不能拍多於兩部電影。我覺得有這樣的好老闆，又在人才鼎盛的環境工作，非常幸福。這時也可算是香港電影的黃金時代吧。

當時我直接參與製作的有黃志強的《天羅地網》、胡大為的《中日南北和》和胡金銓的《笑傲江湖》。黃志強的戲超支，他每次都說還差一點點，如是者我三次去金公主老闆那兒替他爭取增加成本，每次總公司都質問為何我沒拿準預算，這是最後一次增資！我非常尷尬和懊惱，為何他和製片不坦白跟我說要多少錢才能完成，好讓我一次過跟老闆談妥呢？至於影片本身，他很注重畫面感，美術、顏色和燈光都很漂亮，就是劇力稍弱。後來我把法國版權賣給一家頗大的法國公司，他們大事宣傳，巴黎地鐵內都是海報，全法國有兩百多電影院上映，可惜票房不大理想。

《中日南北和》，顧名思義是和日本的合拍片，由「大富豪」出劇本，我再找來日本合作公司及日本演員泉本教子和時任三郎參與，而我們的演員有鍾鎮濤、王祖賢、李子雄和廖偉雄。影片大部分在香港拍攝，但也去東京拍了三週外景。我首次領略到日本人的專業，但也覺得他們有一點兒墨守成規和不變通。當時的劇本每頁下面有四分之一是空白的，可以用來寫筆記。但日本人覺得劇本定了以後便不能更改，否則是對演員的不尊重，可是很多香港導演都會在現場更改劇本，有些甚至在配音間修改對白，幸而胡大為是非常合作的導演，才令拍攝順利完成。

至於胡金銓，他是我入行前最景仰的導演，不過金庸的作品《笑傲江湖》是否適合他，我卻很擔心。他對明朝的歷史很有研究，對服裝的要求很高，所以公司為他買了三輛衣車，而他居然親自在公司縫製服裝！這真令我大開眼界。

當時拍《笑傲江湖》，先在台中的竹林拍外景，男主角許冠傑要求我在現場，這樣萬一有甚麼問題可立刻處理。其他同去的演員還有葉蒨文和葉童。此外還有許鞍華導演，她曾當過胡金銓的副導演，這次特地來幫忙。胡導演曾在台灣拍過戲，在當地聲望很高。有一位副導演對他伺候周到，吃飯時替他夾菜，拍戲時老是拿了一個凳子跟着他走，看到他想坐下便立刻把凳子放到他屁股下。台中的竹子長得很高，每天到下午三點左右太陽便不見了，所以拍攝的時間很短。其中有一個鏡頭，胡導演要陽光穿過樹頂射到許冠傑帽子的一塊玉上，再反射到他劍上。但他老是對這鏡頭的拍攝效果不滿意，光為它就拍了兩天。照這樣子下去不是辦法，那片子永遠都拍不完了。最終在投資方的壓力下，徐克被迫更換導演。

徐克想繼續拍下去，許冠傑卻沒有檔期了。等到他有檔期，徐克又去了美國拍李連杰的《龍行天下》。但錢已花了一大把，投資公司金公主下令一定要盡快完成。後來徐克找了李惠民、程小東和金楊華幫忙，四人在一個月內用替身代替許冠傑把整部電影拍完，等許冠傑有空時再補他的近鏡。影片出來後效果和成績都很好，大家這才放下心頭大石，徐克的鬼才果真名不虛傳！很多年後胡金銓被問起此事，他很大方地說，我要做的都做完了，餘下的就交給了徐克。

還有一部要更換導演的戲，便是嚴浩的《棋王》。這是分別由阿城和張系國的兩本同名小說改編而來的，飾演男主角的是梁家輝。徐克看完粗剪不滿意，後來親自補拍。其實每個導演都有不同的個性、優點及適合的題材，監製的工作便需要把這些優點挖掘出來，把缺點更改或去掉。當然，說時容易做時難，我後來當了監製也經常有看不準的時刻。

至於徐克本人導演的戲，有一部我參與了最前期的籌備工作，這便

是《英雄本色 III：夕陽之歌》。電影的故事設定發生在胡志明市，我透過盧國雄搭綫，與李恩霖及另外兩位同事去和當地政府商談協拍的事。當時是一九八八年，雖說越南是開放了，但還是開放初期，一般人的生活水平都非常低，我當時想要寄一張明信片回香港，我們在越南請的嚮導竟說郵票的價錢是他一年所賺的錢！胡志明市市中心的廣場，每晚都有數千人在睡覺，因為他們無家可歸。市內到處可看到美軍遺下的坦克殘骸，當然我們也去了彈痕累累的前美國領事館參觀。回想我們這一代人，在香港成長，沒有經過炮火驚嚇，是多麼的幸運！

喋血雙雄

我進電影工作室時，吳宇森的《英雄本色 II》剛上映不久，票房比預期的低。當時就有聲音說他的版本本來很長，眼看快到聖誕節的上映日期仍不肯剪短，結果徐克要親自出馬迫他剪到適合上映的長度。另一方面，他自己說那電影的故事非他想拍，他想拍的是前傳，可是公司卻要用以石天為主的故事，而且為了讓周潤發能演出，還設計了「Mark 哥」有一個攣生兄弟的劇情。不管如何，我沒有多問此事，反正都已過去。但吳宇森非常感激徐克給他翻身的機會卻是事實，因他常說要替工作室賺錢作為報答。

但問題是之後他想拍的戲開戲都很艱難。當時他建議拍《縱橫四海》（這部戲一開始並沒有周潤發），我便去談林子祥，但公司卻嫌他片酬高，而且沒有海外市場的票房保證，結果沒有開成。他建議拍以越戰為背景的《喋血街頭》，徐克卻說吳宇森可以拍香港徙置區部分，因為徐克本身在越南長大，自己也在籌備一部在越南拍的戲。吳宇森想拍《喋血雙雄》，卻被告知香港沒有殺手這回事，故事不會真實。眼看他生活困難，《英雄本色》賺的錢都用來了還債，最終只能靠借錢度日。

借了錢給吳宇森的周潤發覺得這樣子下去不是辦法，於是主動向金公主提出他要拍《喋血雙雄》，但因他此時已有兩片在身，必須以其他兩部為優先，《喋血雙雄》只能待他有空檔時才去拍。但既然確定了下來，我便去談李修賢，他的條件是只要他的萬能公司能夠投資影片製作成本的 10%，他的參演便沒有問題。最後一切順利解決，公司也終同意開拍，結果皆大歡喜。

與此同時，徐克也公佈了親自掌舵《英雄本色 III》，就是前傳。《喋血雙雄》比《英雄本色 III》先完成，一九八九年的三月，台灣方面急着上映，上的是兩個多小時還沒有精修的版本。但我希望先上映快完成的《英雄本色 III》，因《英雄本色》是系列電影，有基本觀眾群，還可以帶起《喋血雙雄》。為此我趕快自費去了台北，勸負責台灣市場的固定發行商龍祥公司老闆王應祥，把《喋血雙雄》挪後，誰知他無論如何都不肯答應。上映當天，我和他跑了十多家電影院，看到觀眾反應熱烈，票房也不俗，大為放心。

之後吳宇森又為《喋血雙雄》剪了較短的版本，同年七月在香港上映。但觀眾對這部風格動作電影的支持沒有達到預期，票房才一千八百多萬港幣，破不了《英雄本色》三千四百多萬港幣的紀錄。

也許我反應遲鈍，沒有太注意徐克和吳宇森之間關係的微妙變化。我的目的就是想公司的電影賺錢，因此對所有導演都一視同仁，沒有其他。一九八九年五月，我帶了工作室幾部電影去康城，但當時全部完成、可以整部片子放映的只有《喋血雙雄》一部。那時候很多買家都說這部片子既沒有拳腳功夫，又沒有英美演員，銷售不會太樂觀。我很不服氣，覺得片子拍得好肯定會有人買。於是我找了一些美國影評人來看放映，看完之後請他們在影展每天發行的報章上（如《綜藝報》、《荷李活報告》等）發表影評，我把這些好的影評剪下來影印，

發給一些平常不買香港電影的買家，這一招果然有效。

嚴格來說，《喋血雙雄》是完全以風格取勝的電影。其中有一段長達二十分鐘的戲，從周潤發在龍舟競賽中殺人，到李修賢在海上快艇追逐，再在海灘槍戰，然後在醫院裏捉迷藏，一氣呵成，沒有一句對白，非常精彩！它沒有一般港片的誇張演出，演員們的表演都發自內心，當時的周潤發和李修賢皆是在巔峰狀態，這部戲的神來之筆還有朱江飾演的殺手經紀，演出之精彩，數十年後我仍記憶猶新。其實這部戲也有其他電影的影子，吳宇森自己承認的就有高倉健在香港拍攝的《雙雄喋血記》。此外有一部一九八七年的英國電影《殺手的黃昏》（*A Prayer for the Dying*）也有類似的教堂槍戰。《喋血雙雄》美中不足的是，本來設計的一個三角戀愛故事沒有拍出來。當年要拍結尾的雙雄救美時，因為葉蒨文要去加拿大度假滑雪而提早離開，吳宇森唯有把結局改為由陳果扮演的神父將她帶離教堂，變了神父救美。

也因為《喋血雙雄》，我在康城認識了我畢生的好友芭芭拉舒麗絲（Barbara Scharres），她是芝加哥藝術博物館（Art Institute of Chicago）電影部的主管，對周潤發的演出極之推崇，那時我還和她談一個日後在芝加哥舉辦的「周潤發個人影展」的活動。

同年十月，我帶了《英雄本色 III：夕陽之歌》去米蘭電影市場，我替它改了一個《西貢的愛與死》（*Love and Death in Saigon*）的新英文名字。我也把《上海之夜》重新包裝，做了新的海報，推給一些藝術片的買家。我還印了一本非常精緻的冊子，專門介紹徐克和電影工作室。我當時覺得一般的買家裏，以美國人的姿態最為傲慢，他們對香港電影不屑一顧，看到我的海報便說是抄美國片的。我在美國唸書的時候，電視台晚上十二點過後常常會放一些質素非常不好的功夫電

影，配音也是極其誇張，令人倒胃口。因此很多美國人覺得香港電影便是這樣，非常瞧不起。我很不服氣，特別是在工作室工作以後，覺得我終於找到自己的使命，就是要把優秀的香港導演、演員及電影人才介紹給全世界觀眾。往後數年我都在朝着這個目標和方向邁進，但意想不到的是後來居然把自己也帶到荷李活去。

《英雄本色》的成功改變了吳宇森的命運，但《喋血雙雄》卻替他打開了另一扇大門。它在國際上的迴響，確是意想不到。我把它送去了一九八九年九月的多倫多電影節（Toronto Film Festival）和一九九〇年二月的聖丹斯電影節（Sundance Film Festival），因而引起荷李活的注意。美國的三星影業（Tri-Star Pictures）是哥倫比亞公司（Columbia Pictures）的姊妹公司，突然來信說要購買《喋血雙雄》的英語翻拍版權，投資的金公主便委託我代表他們去傾談。我約了徐克和施南生在半島酒店的瑞士餐廳向他們報告此事。當時我有一個奇想，假如有機會去闖荷李活，拍一部西片該多有趣！我便問徐克願不願意，因為他在美國上大學，不會有文化和語言的隔膜。但當時他給我的答覆模棱兩可，而當時我也沒有具體的計劃，所以沒有再追問下去。

喋血
街頭

一九八九年年中，吳宇森決定離開電影工作室，自組「吳宇森電影製作公司」，第一部開拍的便是他一直想拍的《喋血街頭》。這部戲的三位男主人翁的故事都從他們很年輕時開始，所以他找了梁朝偉、張學友和李子雄來擔演。故事的前半部發生在香港上世紀六十年代的徙置區，三位主角在此經歷了六七事件，很有吳宇森的自傳色彩。後半部講三位主角去了越南，碰上了越戰，故事便發展得較傳奇性了。很多人說越南部分是比喻了香港的政治處境，但在我看來，這部戲的的主題還是圍繞着人性及友情的考驗。

吳宇森想找金公主投資《喋血街頭》，但金公主老闆說先要看成本和收益回收計劃。當時他的製片打了一個預算，成本是八百萬港幣，但因梁朝偉那時候不像周潤發那般有票房保證，故老闆們叫我在海外市場上幫幫忙，看看有沒有風險。我知道吳宇森肯定會超支，於是以一千兩百萬成本的目標去計算，並先預售了韓國和泰國市場，封了虧本門。至於製作，他自己是監製，我有職在身也不方便參與。

後來他們便去了泰國拍戲，拍了好幾個月，一九九〇年的春節都沒有回香港過年，我以為一切都很順利。誰知道不久後我接到金公主財務主管的消息，說那部戲超支得很厲害，已叫吳宇森暫停拍攝，全部搬回香港把帳算清楚再繼續！

那時我已向工作室請辭了，外面有電影公司找我過檔，谷薇麗也想和我合作開發行公司。而吳宇森回到香港，知道靠自己的力量是沒法把影片完成的，故也希望我能加入他的公司。最終我決定和他及谷薇麗合組一家新的公司，取名「新里程」，仍是想在金公主的支持下拍質量好的商業片。但燃眉急務，便是先協助吳宇森完成《喋血街頭》。

我和掌管新里程製片業務的錢小蕙，義務在香港用最省的方法把《喋血街頭》完成，到最後結帳時，製作成本仍高達兩千八百萬港幣，膠片超過五十萬呎，這在當年來說是一個相當高的數字。

拍好之後金公主排出八月中的暑期好檔期給這部片，可是吳宇森剪出來的影片超過兩個半小時，而且上映時間很逼近，我們根本沒法上午夜場。那時候香港的電影院都規定一天放五場：12:30、2:30、5:30、7:30 和 9:30，所以片長一定是在兩個小時之內，以便放廣告片和預告片，還要預留散場和進場的時間。我們在上映前一個晚上在香港會展中心舉行了盛大的首映，以壯聲勢。首映那個晚上，半個電影圈的人都出現了，可是放映時他們不停地去洗手間，放映後鴉雀無聲。顯然的，大家覺得吳宇森這次真的遭遇滑鐵盧了。可是我們根本沒有時間去惆悵，因為當務之急是要面對片長的問題。我們印了二十個拷貝，也預先約了九個剪接師在沖印公司等候，準備通宵達旦的去剪拷貝。我和谷薇麗勸吳宇森千萬別洩氣，但要面對現實，我們也準備通宵陪他剪片。

但是剪甚麼地方呢？除了盡量把影片弄得緊湊些，還需要大刀闊斧地砍去好幾場戲。金公主的彭總想出一個方法，就是梁朝偉拿着張學友的頭顱去李子雄的辦公室找他，然後拿出手槍，砰的一聲，畫面全黑，結束。之後一場兩人大火拚的場景，便全給剪掉了。這個剪法大家都不大願意，但面臨困局，這似乎是唯一解決片長問題的方法。

次天在電影院首映，我去總統戲院看反應，發現戲院還是把放映機的速度調快很多，演員們講對白像老鼠在叫，我向電影院抗議也沒有用，真是為之氣結。結果香港票房只收了八百五十萬港幣，在馬來西亞還遭到禁映。但是我始終覺得這部電影拍得很好，尤其是前半部和最後幾場，劇力萬鈞，非常感人。上映後吳宇森重剪了一個國際版，加回最後槍戰，最終的長度為一百三十一分鐘。

接下來我們要準備新里程電影製作公司的創業作，大家決定拍《縱橫四海》。金公主的老闆燦叔對吳宇森說，《喋血街頭》拍得很好，雖然賠了本但是他個人很喜歡這部片，故決定支持他拍《縱橫四海》，不僅給他周潤發、張國榮和鍾楚紅，更給他一九九一年的春節檔期，但唯一條件是，一定要是喜劇！

2.14

縱橫
四海

《縱橫四海》的靈感來自法國新浪潮導演杜魯福（Francois Truffaut）的電影《祖與占》（*Jules et Jim*），講述的是兩男一女的愛情故事，但吳宇森加入了盜寶元素。他本來寫的是一個悲劇，但答應燦叔要改成喜劇，這並非簡單的事情。為了要讓事情儘快通過，一天早上我寫了一個四頁紙的大綱，打了一個粗略的預算，送上金公主。到了下午，獲通知項目通過了！多幸運我們碰到這樣好的老闆！

一九九〇年的五月，我和吳宇森、錢小蕙還有秦小珍一行四人到巴黎去看景，秦小珍是這部戲的聯合編劇。錢小蕙找了波蘭斯基的製作公司來協製法國部分的拍攝。之後我和吳宇森、秦小珍又去了康城，因為《喋血雙雄》的美國版權賣了給 Circle Films，他們安排了大批美國媒體在康城給吳宇森做採訪。

電影十一月初在巴黎開機，我們一共二十多人的大隊人馬從香港飛去，按照計劃先在巴黎拍攝兩週，再去法國南部拍兩週，最後回港續拍。時間是非常緊迫的，因為此時距離春節的上映檔期只有兩個半月

時間！開機的第一天在賽恩河畔艇屋拍攝，我們才發現居然沒有完整的劇本！結果那天的對白是周潤發當場寫的！

我只能說，吳宇森拍《縱橫四海》時因個人感情問題，並不是在最佳狀態之中。但我們不能辜負金公主對大家的期望，所以一定要齊心合力把電影拍好。我們在法國期間，梁柏堅負責第二組拍攝，戲中的飛車場面則找來頂尖的特技飛車手雷米朱利安（Rémy Julienne）和他的團隊負責。香港部分，請來了高志森、郭追和胡大為來協助拍攝部分場景。所以這部戲的風格很不統一，時而浪漫、時而傷感、時而搞笑，但大家看完總會帶着滿意的微笑離場。

影片如期上映，香港票房三千三百多萬港幣，比《英雄本色》的票房差一點點，但在台灣賣了一億多台幣，是《英雄本色》的一倍多。此外，在新加坡和馬來西亞均破了吳宇森電影的紀錄。多年後在內地上映，凡是看過這部電影的，也都對它讚不絕口。為甚麼？其實這部電影並不是吳宇森最好的作品，除了風格不統一，劇情也有些牽強。但是，它的浪漫情懷非常濃郁，法國景色極致怡人，當時三位主角周潤發、張國榮和鍾楚紅都是在巔峰狀態，這個組合的明星光彩至今無人能及。還有，它獲得一般女性觀眾的支持，這是其他吳宇森作品中很少見的。

在拍攝這部電影期間，還有一個小插曲。我們在巴黎時，突然接到兩個邀請，一個是導演奧利華史東（Oliver Stone）請吃午餐，他想邀請吳宇森導演一部六百萬美元成本的動作西片，史東和他的搭檔何杰民（A. Kitman Ho）任監製，男主角是韓裔美國動作演員 Philip Rhee。但吳宇森在見面時不太說話，我估計他的興趣不大。

另一邀請來自美國打來給我的電話，二十世紀霍士公司（20th

Century Fox）的一位副總裁湯積加遜（Tom Jacobson）想邀請吳宇森拍一部李國豪主演的動作片《龍霸天下》（*Rapid Fire*），如有興趣可以面談。吳對我說拍西片是他夢寐以求的事，而且是大公司邀請，所以必須赴約。於是我們拍完法國部分，在回香港之前先去洛杉磯兩天與霍士的人見面。見面時那位積加遜先生開門見山地說：「我們非常欣賞吳先生的《英雄本色》，想邀請你替我們導演這部《龍霸天下》，如何？」吳宇森等待片刻，看看地面，然後抬頭說：「不！」我們都嚇傻了，也非常尷尬，積加遜說希望下次有機會能請到你。那次會面幾分鐘後就結束了。離開霍士，我有點生氣，如果不想拍，何必要跑到那麼遠來跟人家說呢？他卻說：「我不大聽得懂他在說甚麼，但知道他在問我問題，我想如果說『不』可能會保險點。」天呀，我和他從來不用英語交談，不知道他的英語能力原來有限！

但這說明了一點 —— 有志者事竟成。往後吳宇森的堅決和不斷努力，是奠定他成功的很大因素。《縱橫四海》上映後，我找了一位加拿大籍的英語老師替他補習，一週六天，每天兩小時，風雨不改地補了半年。我們去美國的頭兩年，他永遠有一部電子英語辭典在身邊，經過努力不懈的學習，後來他在台上用英語演講都沒有問題了。

賀歲喜劇

吳宇森的《縱橫四海》打了很漂亮的一仗,他便着手弄下一部電影《辣手神探》。這時金公主把一九九二年的春節檔期也交給了我們,希望我們乘勝追擊,再弄一部周潤發的賀歲喜劇。

當時香港有一位女演員我極之欣賞,演技好,對喜劇的節奏掌握得一流,她便是鄭裕玲。她和周潤發非常合拍,他倆演的電視劇《網中人》家喻戶曉,風行一時。我想以一部一九四一年的美國電影《淑女伊芙》(*The Lady Eve*)為藍本,弄一個女老千與新加坡富家子在郵輪上成為歡喜冤家的故事,並找來了導演劉國昌參與。但是老闆們覺得成本太高,否決了這個計劃。

周潤發是在南丫島長大的,所以我又想了一個鄉下小子到城裏追女孩的故事,寫了個大綱,這次老闆們覺得可行,通過了。谷薇麗想到最理想的編劇及導演人選,便是羅啟銳。張婉婷也參與了策劃和製作。這部電影,便是《我愛扭紋柴》。

雖然是愛情喜劇，但羅啟銳和張婉婷的要求很高，光是外景便有三十多個地方，其中一處是灣仔的一條街道，我們在街道中間的一間房子弄了一棵樹，從室內穿過牆伸展到街上，為影片增加了奇妙的意境。這部電影是現場收音，周潤發在片中有一部分戲是用客家話演出的，非常特別，可惜配了普通話之後這種色彩便大打折扣。他和鄭裕玲是絕配，鄭裕玲當時拍電影很火，試過有九部電影同時拍攝，所以被稱為「鄭九組」。

有一次我們在中環鬧市拍外景，羅啟銳和張婉婷開了我一個玩笑。他們說你明天能否帶一套西裝來，我們想省錢，不僱臨記，就借你的手拍一個鏡頭。聽到省錢我當然願意。劇情講的是鄭裕玲飾演的秘書要從她老闆手中拿他的衣服去乾洗店，老闆就坐在車中，看不到臉。誰知到拍的時候，穿了西裝的我非但要上鏡，還要講對白！我說我從來沒上過鏡，不知怎麼演。鄭裕玲在一旁急了，說：「別裝了！浪費時間！阿姐還要去趕下一組戲！」結果我就乖乖的把那場戲拍了。

電影在一九九二年春節上映，票房三千六百多萬港幣。但台灣上映時片名改為《流氓大亨 2: 流氓遇到兵》，真是莫名其妙。

辣手
神探

新里程的第三部電影，是《辣手神探》。

九十年代初，距回歸還有幾年，香港此時的治安特別差，經常有搶劫的新聞，試過有市民居然還把劫匪當英雄，向他們歡呼，真是世風日下！故吳宇森想拍一部替執法者說話的電影《辣手神探》。當初的構想是由周潤發和楊紫瓊飾演雌雄神探，聯合抓由梁朝偉飾演的反派。吳宇森不知聽誰說有段新聞，日本有一個變態殺手在嬰兒牛奶中下毒，便想用這新聞作為故事的基礎。我是反對這故事的，因為老是覺得讓人很不舒服。

那時楊紫瓊剛和潘迪生離婚，準備復出拍戲，找她的人也挺多，其中包括成龍。結果她選擇了拍成龍的《警察故事 III：超級警察》，推辭了我們。

《辣手神探》計劃中的開場有一場動作戲要在茶樓拍攝，我們需要租借的旺角雲來茶樓卻快要被拆除，所以我們必須先把茶樓那場戲拍

了，然後停下來再作打算。我們用一周的時間把那場戲拍了，其中由日本演員國村隼演悍匪。那場槍戰非常刺激，剪好後我拿去米蘭電影市場放映，獲一致讚賞，唯我一提到反派會毒害嬰兒時，大家一致搖頭，美國人說狗和嬰兒是絕對不能殺的，不然在美國便沒有人要看了。我回到香港告知吳宇森，我們決定立刻更改劇本。谷薇麗和錢小蕙找來金牌編劇黃炳耀，立刻弄了另外一個故事，梁朝偉由反派變為臥底警探，女警則沒有動作戲，改由毛舜筠擔任。

黃炳耀寫了一個詳細的分場大綱及三分之二的劇本後因私事去了歐洲，本來準備回港後把劇本完成，誰知他在德國時心臟病發過世，錢小蕙趕去見了老友最後一面。大家傷心感慨之餘，還是要把電影完成。

我們租了一個廢置的可口可樂工廠大廈作為片場，分別搭了警局和醫院的景。其中一場三分鐘的鏡頭，攝影師用「斯坦尼康」（Steadicam）穩定器跟着周潤發和梁朝偉在醫院對抗匪徒，從一層樓的槍戰狀況中進入電梯，再去到另一層樓繼續槍戰。其實拍攝的場景是同一層樓，只不過我們利用兩位演員在電梯裏面的時間，把外面的景換了，結果效果奇佳。我們排練了兩天，然後用一天的時間拍攝。由於預算有限，我們租用斯坦尼康，就只有三天時間而已！

此外，拍攝《辣手神探》時吳宇森也在為下一步闖荷李活做準備，所以這部電影的風格拍得比較接近西片。他在片中的動作風格，譬如周潤發飛身開槍、拋槍，兩人互相用槍指着對方的頭，或槍戰時碎紙漫天飛等等，都建立了一種新的動作片語言，日後被很多香港及荷李活電影模仿。

影片拍攝完成後，吳宇森就急不可待地飛往美國了，我留在香港替他完成後期的工作。

《辣手神探》四月份在香港上映，票房差不多兩千萬港幣。到台灣上映時，易名為《槍神》，票房八千六百萬台幣。但是它在非傳統地區的售價頗高，反應也很好，算是我們在香港的完滿結業作。

2.17

黑幫
風雲

香港電影界一向都有黑社會介入,八十年代時電影業發展蓬勃,賺錢的機會比較高,黑社會視其為肥豬肉,對它虎視眈眈。我說的不單是拍外景時收保護費,這種情況非常常見,除非有警察駐進劇組,否則這問題根本沒法解決。最離譜的是當時我們在雲來茶樓拍《辣手神探》時遇到的情況:雲來茶樓雖是私人地方,但地處龍蛇混雜的旺角,拍攝期間居然有六組不同的黑幫上門收保護費!當然,上門的都是嘍囉,可是我們也只能化財擋災。

更可怕的是,我在電影工作室上班時,接到某社團的人打電話來,說要借梁朝偉拍一部不知甚麼的電影,我說梁朝偉是公司的全約演員,是不可能外借的。那人說,如果你不借,那麼明天你去買一份報紙,就會看到頭條新聞是你的老闆徐克暴屍街頭!我嚇傻了,只得說我要向公司請示,藉此來拖延一下時間。

我和徐克及總司令馮秉仲商量,有人說不如找電影界另一位大哥出面調停。但我想,這豈不是又欠了那位大哥人情嗎,那有甚麼分別?

肯定會沒完沒了的。我也不知哪裏來的勇氣，次天回電給打電話來的那人，說：「真對不起，公司跟演員有合同，是寫明不外借的，不要說梁朝偉本人願不願意，就算我今天把他借給你，開了先河，明天也肯定要借給另一位大哥，後天再借給另外一位，這還得了？我也是打工的，所以希望你不要為難我，就放我一馬吧！」那人聽了說：「好！你有種！我要你出來陪我喝酒！」我一口答應，心想，見了面再說吧。但幸而之後他沒有再來電了。

此時混進香港電影圈的黑社會，不單只是本地的幫派，還有台灣幫、湖南幫、河南幫等，亂得很。在一九八八年，于仁泰導演介紹了他《轟天龍虎會》（*China White*）的投資人給我認識，這位投資人姓蔡。這位年輕的大哥，永遠是西裝筆挺，文質彬彬，不像我認識的其他大哥。我不知道他以前做甚麼生意，但他從來都不掩飾他是黑社會的身份。他常約我在尖沙嘴東區吃飯，因為他對電影有濃厚的興趣，知道我當時成功地把一些香港電影推到歐美市場，所以大概想打聽多一些訊息吧。一次我和他倆人在一家酒樓吃晚飯，旁邊兩桌都分別坐了不同幫派的大哥，其中一位看到我們，故意大聲地說：「人家拍電影，他媽的也學人拍電影……」，跟着又說了一些很難聽的話。我心想糟糕了，不會在這裏打起來吧？誰知蔡先生很鎮定地對我說：「別理他，不要看他，當他放屁好了。」

終於在一九九〇年五月的康城影展，他約了我在一家中餐館吃晚飯，說希望我到他的電影公司工作，但我當時已與吳宇森和谷薇麗組了「新里程」，準備拍《縱橫四海》，而且我也申請了移民加拿大，所以唯有推辭了。

誰知回香港不久，他又約我到尖沙嘴的太平館吃中飯，飯後他舊事重提，要我去他公司，我又用移民為理由婉拒了。但他裝作沒聽到，把

臉挨前，再說：「我要你去我公司。」我以為他耳朵有問題，聽不到我回答，便再重覆一次說我快要移民。但他再次把臉挨近，眼盯着我，第三次很嚴肅地跟我說同樣的話時，我心慌了，身體有點發抖。我下意識看看手錶，說對不起我約了人，要先撤了，便立刻衝出餐館，之後也沒有再跟他聯絡。

後來我為自己的事忙碌，看報才知道他簽了李連杰、楊紫瓊和莫少聰，又和舒琪合組了公司，覺得他言行一致，很佩服。一九九二年四月，我在洛杉磯酒店中，接到錢小蕙來電，告知蔡先生在他位於尖沙嘴的辦公室前被人槍殺，有說他不肯把李連杰借出而遭殺身之禍，也有說是仇家尋仇，至於真相到底如何，至今還是懸案。

美國招手

在一九九○年底，當我和吳宇森在洛杉磯霍士片場開了那次極短的會議後，他對往荷李活拍電影的想法一直念念不忘。我也覺得他在香港拍警匪片也到了一個瓶頸，再拍下去已缺乏新意。作為一個導演，他實在需要新的刺激，去闖新的領域，才能發揮他更大的潛力。除了找老師替他補習英語之外，我也在想要如何能實現他的願望。

我知道在荷李活運作需要有經理人。在那邊經理人分兩種：「代理人」（Agent）和「經理人」（Manager）。所有導演、演員、編劇甚至某些線下的主創，都必須要有代理人。代理人是替客戶接工作、談價錢的，一律收佣金 10%。經理人是幫客戶做較長遠計劃的，但不能替他們去談價錢，佣金一般是 15%。一個導演或演員可以沒有經理人，但不能沒有代理人。這時候到荷李活有四大代理人公司（Agencies）：CAA（Creative Artists Agency），ICM（International Creative Management），UTA（United Talent Agency）和 WMA（William Morris Agency）。他們的勢力都非常大，因為分別都有重要的客戶，所以電影公司都敬畏他們三分。

我嘗試打電話去代理人公司，ICM 的人說對香港導演沒有興趣，電話就掛了。WMA 找來一位二十六歲的代理人基里斯歌德悉（Chris Godsick）跟我通話，他說在聖丹斯電影節看過《喋血雙雄》，很感興趣，但問吳宇森會不會英語？我當然說會。於是在吳宇森補習英語半年後，趁《辣手神探》還沒開始拍攝，我們便再次出征洛杉磯。

這次基里斯預先安排了三天共二十一個會議，每天七個！他替我們約見了各大公司的副總裁及一些製片人。這時荷李活有七大公司，分別為華納兄弟、環球、派拉蒙、霍士、哥倫比亞（及姊妹公司三星）、迪士尼和美高梅，我們都去了。當然大家都很客氣，其實有些根本沒有看過吳宇森的電影，真正對他有興趣的，是環球公司的副總裁占積士（Jim Jacks），他提到手上有一個項目，是由尚格雲頓（Jean-Claude Van Damme）主演的動作片《終極標靶》（Hard Target），可能會適合吳宇森，但這部戲已有導演。

《辣手神探》開拍後，吳宇森邀請了基里斯到香港探班，了解一下他拍戲的情形。剛好同時三星影業的副總裁李公明（Chris Lee）也來了香港為《喋血雙雄》的翻拍版權簽約。一九九二年二月，我拿了還未完成的《辣手神探》去洛杉磯的美國電影市場放映，這時來看片的有CAA 的代理人，看完片花後表示對吳宇森有興趣，但因基里斯已花了精力去推銷吳宇森，所以我只得婉拒 CAA。

早在一九八九年，我在多倫多電影節就認識了美國影評人大衛舒特（David Chute）及他的妻子安湯遜（Anne Thompson）。安是荷李活的權威娛樂專欄記者，剛好與環球的占積士是好朋友，故在他夫妻倆的極力推介下，占積士決定邀請吳宇森拍《終極標靶》，但需要先說服兩人，即電影主演尚格雲頓和占的老闆湯波勒（Tom Pollock）。於是，我和吳宇森在基里斯多安排下，再次飛洛杉磯到

訪環球。這次見面時有十二個人圍着我們，其中有美國導演森溫米
（Sam Raimi），他是這部電影的製片人之一。環球的計劃是，萬一吳
宇森在現場拍不了，森溫米便頂上。開會時我被告知不能說話，他們
主要是想聽吳宇森親口述說他對這部電影的拍攝想法，及聽聽他的
英語能力。幸虧這次順利過關了。

後來尚格雲頓和占積士都來了香港探我們班。雲頓曾在香港拍過戲，
也似乎對吳宇森很滿意。《辣手神探》拍攝完成後，吳宇森迫不及待
地把香港房子賣了，全家搬了去洛杉磯。香港很多人對他拍西片的消
息很懷疑，但他已抱着破釜沉舟的心態，此次去了便不再回來了。而
我在一九九二年的六月，也再次飛去洛杉磯，展開我人生的另一章。

CHAPTER 03

荷李活篇

WOOD

一九八二年，我在康城宣傳《神探光頭妹》。這是我人生中一次非常寶貴的經驗，為我日後邁向荷李活打下了根基。

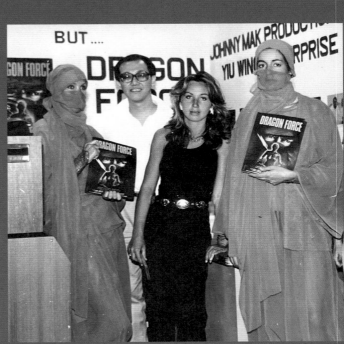

一九九二年，我在《終極標靶》中客串扮演新奧良市警察，可惜戲份最終被剪。

一九九五年，我與導演森溫米在洛杉磯。

一九九七年九月，我與《無字頭四殺手》監製之一的 Wesley Snipes 在多倫多的拍攝現場。

一九九八年六月二十七日，拍攝《再戰邊緣》期間，我到導演占士弗里 (James Foley) 家中作客。

一九九九年一月二十八日，我與茱迪科士打 (Jodie Foster) 在比華利山。

一九九九年四月二十七日，我與周潤發在怡保拍攝《安娜與國王》。

一九九九年七月，《奪面雙雄》正式上映。

一九九九年十二月四日，我們在印第安區與 Navajo 酋長簽署《烈血追風》拍攝合約。

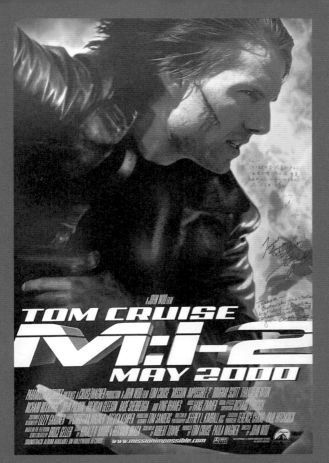

《職業特工隊 2》的電影宣傳海報，我請湯告魯斯和吳宇森在上簽了名。

二〇〇二六月十一日，《烈血追風》在荷李活中國戲院首映，我在首映禮上接受記者採訪。

一九九四年四月二十七日，我與周潤發到《冰風暴》拍攝現場探班（從左到右：李安、Kevin Kline、Tobey McGuire、周潤發和我）。

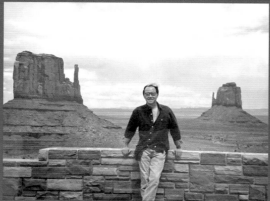

我在籌備《斷箭行動》時參觀紀念碑山谷。

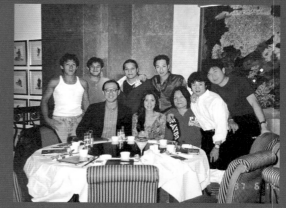

一九九七年六月十四日，我到倫敦《明日帝国》拍攝現場探楊紫瓊、郭追的班（前排從左到右為我、楊紫瓊和郭追），其他人員為郭追團隊的武行。

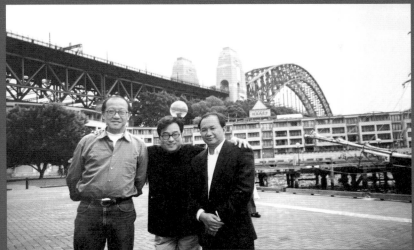

一九九九年三月七日，我和吳宇森在悉尼拍攝《職業特工隊 2》時，于仁泰（中）來探班。

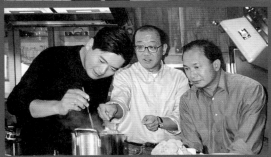

二〇〇〇三月二十三日，我與吳宇森、周潤發在我洛杉磯的家中做飯。

二〇〇二年三月二十五日，我與周潤發準備出發參加奧斯卡頒獎典禮。

3.1

終極
標靶

一九九二年六月，是我那年第三次飛洛杉磯。此時吳宇森已在森溫米的辦公室為《終極標靶》作初步的籌備。但問題是，環球一直沒有開綠燈。

坦白說，《終極標靶》的劇本很一般，它的故事靈感來自一九六五年的美國電影《裸殺萬里追》（*The Naked Prey*），講述一些變態的富人視獵殺窮人為遊戲的故事，但為了配合男主角的法語口音，故事背景改在路易士安那州（Louisiana）的新奧爾良市（New Orleans）。這地方除了有很有特色的「法國地區」（French Quarter），還有卡真人（Cajun）居住，保持着法國人的語言和文化。

雖然有森溫米的保證，但環球的老闆湯波勒一直覺得吳宇森只能拍第二組動作戲，遲遲不肯拍版開綠燈拍《終極標靶》。這時占積士已離開了他任職的環球，改為這部影片的製片人。而我是聯合製片人，在這個陌生的環境，從新學習和適應。我們花着有限的錢，在八月先去新奧爾良看景。直到九月初，原本計劃的開機時間前的三週，環球

才正式答應這個項目上馬。換句話說，我們只有三週的時間去召集工作人員和正式籌備。

因為我們拍攝地址在新奧爾良，一個非工會地區（非 IATSE 管核地區，按規定電影的所有線下主要工作人員都不能是工會成員），所以環球把這部電影當成了一部獨立製作來運作，一方面主要用非工會的工作人員（有三位工會的人都用了假名），另一方面他們購買了完成保險用以保證電影可以順利完成，保險公司派人每天跟場，開工前要給他們看每天拍攝的鏡頭表，如果當天拍不完的鏡頭便要被迫放棄掉。一天下了豪雨，但仍然要開工，這對吳宇森來說當然是極大的約束。

幸而工作人員非常專業，只要導演想到的鏡頭，他們都可以辦到。一天收工比較晚，導演突然說第二天早上要在空中鋪一條多少呎長的軌道！我猜想機器組已經精疲力盡，一定不可能辦到。誰知轉天一早起來，看見現場已搭了很長的八呎高臺，上面鋪了機器軌道！不由得對他們的態度和能力衷心佩服！

拍攝過程還算順利。環球此時簽了三部尚格雲頓的電影，《終極標靶》是第一部，所以對他千依百順。英語雖然非尚格雲頓的母語，但他有修改劇本的權利。劇本有一場戲是在沼澤中追快艇，我們看好了景，也租了兩艘快艇，但是臨拍前兩天，雲頓突然說他不喜歡快艇，要改為騎馬！那地方是濕地，馬如何跑？但沒辦法，環球要我們聽他的。拍的當天，他要上馬時，馬匹突然向他噴口水，嚇得他不肯上馬，發脾氣要把當天的通告取消掉。他說，拍他騎馬時他只坐在機器車小凳子上作騎馬狀便可。但吳宇森說無論如何都要拍一個他騎上馬背的鏡頭，他說不習慣當地的馬，所以馬匹要從洛杉磯運過來。到拍那鏡頭當天，還要清場，我們要用黑布圍着那匹馬的周圍，他才肯騎

上去。想不到堂堂一個動作明星，膽子那麼小！

拍攝完成後，我們回到洛杉磯，在環球片場剪片。吳宇森用的是森溫米的剪輯師，可是尚格雲頓卻在另一角落，用環球的剪輯師剪他的版本。在他的版本中，用了許多他自己的特寫，而盡量把其他演員的鏡頭剪走，最終成片效果慘不忍睹。吳宇森的版本完成後，便要拿去試映。荷李活大公司的習慣，是把導演的初剪拿去某一個電影院試映，觀眾都是從商場招回來的，事先只知道影片類型，不知道片名和演員，觀看是免費的，條件是看後要答問卷給分數，如果影片六十分就是及格。視乎合同上的規定，通常導演有兩次或三次的試映機會，如果問卷成績都不理想，修片後分數還是低，電影公司便可把剪片權拿走。我們的初次試映就在洛杉磯範圍的電影院，誰知分數只有四十多分，原因是很多尚格雲頓的觀眾喜歡看他耍功夫，對於他參與那麼多的槍戰不習慣，而且也不習慣動作場面中有那麼多的慢鏡頭！

於是我們決定要補戲，在洛杉磯補了兩天雲頓的拳腳鏡頭。第二次試映，觀眾終於滿意了，分數雖然沒有很高，但總算及格了。一九九九年八月《終極標靶》正式上映，美國票房三千三百萬美元，海外四千兩百萬美元，是那時尚格雲頓電影中票房最高的。因為成本是兩千萬以下，所以環球是賺了錢了。

太陽
眼淚

《終極標靶》上映後，《喋血街頭》的國際版也安排了同年九月在英國上映，於是我和吳宇森飛往倫敦、諾丁漢、都柏林等地宣傳。發行公司在倫敦鬧市的牛津街（Oxford Street）貼滿了《喋血街頭》的海報，上面只有吳宇森的黑白照片，大字的寫着「吳宇森是上帝」（John Woo is God）的文案。我們都覺得這種譁眾取寵的宣傳手法有點太過分了吧！

此時我接到幾個香港工作的邀請，有點心動。當時我在香港還租了公寓，沒有打算長期在美國發展。但吳宇森對我說，我們好不容易聯手在荷李活打開了一條路，說不定今後會有更好的發展，希望我留下來一起走下去。我被他說服了，回香港結束了公寓的租約，徹底搬離香港。

回到洛杉磯，便要開始計劃下一部電影。此時有可能成形的有七、八部，其中有霍士公司的《太陽的眼淚》（*Tears of the Sun*），是一個故事發生在亞馬遜河的冒險動作片。「太陽的眼淚」是當地土人對黃

金的暱稱,所以其中有場景要在巴西的金礦拍攝,於是我們去了亞馬遜河和金礦實地考察看景。當地的飛機是只能坐兩人的殘舊螺旋槳小飛機,到達之後,飛機直接降落在叢林中的爛地上,沒有跑道,險象橫生。大家覺得這地方治安不好,實在太危險了,不適合拍攝,想改去哥斯達黎加(Costa Rica),但發現那裏也是不合適。正在此時,霍士有命令說,因為他們的老闆魯柏梅鐸(Rupert Murdoch)是澳洲人,所以要去澳洲拍攝,於是一眾人又浩浩蕩蕩地去了澳洲昆士蘭州(Queensland)的凱恩斯(Cairns)。

凱恩斯位於澳洲東岸,一邊是海灘,另一邊是原始雨林。我們在各地看的雨林都大同小異,但凱恩斯的河流比較窄,沒有亞馬遜河那麼寬,所以比較容易控制。吳宇森要在河中鋪機器軌道,拍攝小船在激流中掙扎及翻船等鏡頭。問題是河中有鱷魚,演員及工作人員怎能安全下水?後來製片主任想到一個方法,就是在森林中購買一大塊荒地,在當中挖一條彎彎曲曲的河,在河床上設置軌道,像遊樂場般,這樣就可以控制船的反轉和速度了,而且同時也解決了鱷魚的問題。荷李活的大公司真的比較捨得花錢,如果在香港便沒法實現這種想法了。

製作上的問題是解決了,接下來就要解決演員的問題。我們找了幾位一線的演員,他們都推辭了。後來我們飛到紐約州,去見一位二線演員。他答應了,但要求更改劇本,我們根據他的要求改了,劇本反而變得不好,之後他又提出了一定要在美國拍攝的條件。後來我們便找了別的演員,但他們都不願意飛到老遠的澳洲拍攝,結果這項目就不了了之。

正在此時,森溫米和他的製片人搭檔羅拔塔培(Robert Tapert)手上有另一個案子,叫《影子戰爭》(Shadow War),是一部發生在紐

約市的警匪片，編劇是夫妻檔亨利賓（Henry Bean）和他的妻子莉安娜芭麗殊（Leora Barish），劇本寫得不錯而且很適合吳宇森拍，我們喜出望外，唯環球公司還是遲遲沒有拍板開綠燈。

我們從《終極標靶》上映以後的兩年多，便一直在等待之中。中間雖然有別的電影找過吳宇森，一部是華納兄弟的《公平遊戲》（Fair Game），男主角人選是史泰龍（Sylvester Stallone）；另一次是莎朗史東（Sharon Stone）請我們吃飯，親邀吳宇森執導她主演的科幻片《針墊》（Pin Cushion），但吳宇森統統推掉。為甚麼？他說因為如接了便對不起森溫米。溫米在吳宇森拍攝《終極標靶》的時候，為了尊重他，一次都沒有在現場出現過。後來尚格雲頓在剪他自己的版本時，溫米也在環球面前替吳宇森說話，所以吳宇森覺得森溫米對他有恩。

可是坐吃山空。我們兩年多沒有收入，長此這樣不是辦法。後來終於有人告訴我們，《終極標靶》雖然替環球賺了錢，但它的老總湯波勒根本無意再讓吳宇森開戲，因為他覺得《終極標靶》只不過是一部講英語的香港電影。另一方面，他又害怕別的公司僱用吳宇森拍戲後賺大錢，會令他難看，所以他利用《影子戰爭》把吳宇森綁住，不讓他工作。我們知道後非常生氣，如果這是真的，那位湯波勒就太卑鄙了。

我和吳宇森的代理人基里斯商量，要盡快替他找工作。他說霍士公司有一部《斷箭行動》（Broken Arrow），劇本還不錯，但已有導演，我們去把它搶過來吧。

3.3

斷箭
行動

那時候在荷李活，觀眾看電影首先要看是誰主演。所以如果一個導演手上有好的劇本，並吸引到有票房的大明星參與，開戲的機會就比較高。假如吳宇森要拍《斷箭行動》，便要看他有沒有吸引到大明星的能力了。

霍士公司屬意讓尊特拉華達（John Travolta）來演片中的反派。特拉華達因為剛出演了昆頓塔倫天奴（Quentin Tarantino）的《危險人物》（*Pulp Fiction*）而「鹹魚翻身」，成為票房明星。他接到我們的邀請，首先諮詢的人便是昆頓。昆頓看過很多香港電影，對吳宇森的警匪片尤其推崇，所以鼓勵特拉華達接我們的戲。至於另一男主角，霍士希望找一個剛冒起的年輕男演員。吳宇森希望找尼古拉斯基治（Nicolas Cage），但他那時還沒有拿奧斯卡，也剛替霍士拍了一部不賣錢的戲，故被否決了。霍士那時甚至考慮過剛演過《李小龍傳》（*Dragon*）的李截（Jason Scott Lee），但最終決定了用基斯頓史利達（Christian Slater）。女主角方面，我們試鏡了不下幾十位，包括日後大紅的影后荷爾巴莉（Halle Berry）、珍莉花露柏絲（Jennifer

Lopez）和金美倫戴雅絲（Cameron Diaz）等，其中我對露柏絲的試鏡有特別深刻的印象。但後來用的卻是比較柔弱的莎曼珊瑪西斯（Samantha Mathis），一點都不像剛強獨立的國家公園護衛員。

三位主演都確定了，開機應當沒有問題，可是霍士依然不作最後決定。但吳宇森拍這部電影的消息傳了出去，有別的項目找上門來了，其中一個便是演員米高德格拉斯（Michael Douglas）替派拉蒙（Paramount Pictures）監製的《奪面雙雄》（*Face/Off*）。我們與米高見面吃飯，說假如《斷箭行動》開不成，我們便過檔。霍士聽到消息，立刻給《斷箭行動》開了綠燈！

荷李活就是這樣，瘦田沒人耕，耕開有人爭。因為答應了霍士在先，我們唯有推辭了米高德格拉斯。這時吳宇森的代理人基里斯想辭掉WMA 的工作，轉型成為製片人，加入我們的團隊。我和吳宇森商量後，決定三人合組我們在荷李活的第一家製片公司，作為基里斯的結婚禮物。新公司取我們每人姓氏的第一個字母，叫 WCG 製作公司（WCG Productions）。而在 WMA 的穿針引線下，WCG 與霍士簽了一個為期兩年的製作優先協議，或稱「養家協議」（House-keeping Deal），就是由霍士提供我們辦公室，付我們員工的薪水，但我們開發的項目，他們有優先選擇權。假如他們不要，我們才可以拿去別的公司。

當時的荷李活大公司，為了維持某些導演或演員的關係，都會簽這種優先協議。後來電影製作成本高，宣傳費也高，加上 DVD 市場萎縮，這種「養家」情形就漸漸少見了。

《斷箭行動》的故事發生在美國西部阿利桑那州（Arizona）和猶太州（Utah），我們去了實地取景。那邊接近大峽谷，崇山峻嶺，風景非

常漂亮壯觀。附近的紀念碑山谷（Monument Valley）是印地安人地區，有多個巨型孤峰相互遙望，確是奇景。當年尊福（John Ford）導演的經典西部片中，有很多場面都是蓬車或馬隊在這山谷中追逐。所以對我這個超級影迷來說，來這地方就好像是來朝聖一樣。

《斷箭行動》開機的第一天，第一製片人馬克哥頓（Mark Gordon）為了要展示他的權威，在現場指手畫腳，並不停的看攝影機器鏡頭，觸怒了吳宇森。霍士監管這部影片的副總裁與馬克有宿怨，於是連同基里斯用吳宇森的名義把馬克轟走，不讓他在現場。這樣現場監控的重擔便落在我身上，我要每天打電話向這位副總裁報告。剛好這位副總裁以前是小說家，這次最後一稿的劇本乃出自他手筆，所以要求吳宇森一字不改。其實這部戲很多情節都是在荒地上追逐，能有甚麼對白？大都是「往這邊走！」「你要小心！」之類。一天拍男女主角在湖邊偷小快艇的鏡頭，飾演男主角的基斯頓只需說一句「我們把這快艇偷了吧！」（Let's steal the boat!），然後把兩條點火線搭在一起，發動機器就完成了。剛好這時我人有三急，去了老遠的洗手間，回來時這場戲已經拍好了。誰知兩天後那副總裁看了毛片之後，打電話來向我大發雷霆，幾乎要我們重拍！原來我去了洗手間之際，基斯頓把對白改了，變成「我們用點火線發動這艘艇吧！」（Let's hot-wire the boat!），鏡頭裏他們很明顯的就在偷艇，所以意義其實是一樣！

荷李活的大公司都有製片部門，在製片總裁下面會有五、六個製片副總裁。這些副總裁，可能都出自名校，但他們大部分都是唸法律、商科或文學，很少是電影系畢業的。你對他們說甚麼經典荷李活電影，他們都不知道。曾經有一位美高梅（MGM）的副總裁對我說，美國電影，真正的是從《星球大戰》才開始發亮！對於這些無知的人，能說甚麼呢？但是，他們都是被高薪聘請的，所以有時候為了要確定他們的存在價值，便要展示他們的「智慧」和權力。

在峻麗的地方拍完外景，我們拉隊回洛杉磯在霍士片場裏拍攝，在棚裏搭了火車廂的景，兩位男主角在內作生死搏鬥。基里斯為了要在兩位男演員面前展示他的知識，很不明智地在眾人面前糾正導演的指導。吳宇森非常生氣地對他大聲吆喝，要他滾出攝影棚！我心感不妙，果然片子完成後，吳宇森說要結束與基里斯的合作，請他離開公司。WMA 出面調停，後來我們接拍《奪面雙雄》，還是讓基里斯掛名執行製片人。

《斷箭行動》這部電影，是真真正正的美國電影，沒有人會說這是一部講英語的香港電影，所以很多人都對吳宇森刮目相看。在這之後，不只電影公司找他，甚至連電視公司也找上門了。

3·4

延安
口紅

自從一九九二年前往荷李活發展之後，往後幾年我幾乎和香港電影界斷絕了聯繫。一方面鮮有機會看到香港電影，二來在荷李活我是外來的新人，若要融入成為他們的一份子，必須付出更大的努力，不可能還三心二意地想念香港電影。

但在這時中國內地的電影開始抬頭，我看了張藝謀的《活着》和田壯壯的《藍風箏》，覺得很驚艷。陳凱歌的《霸王別姬》更是震動全球，它首先在康城影展奪得最佳影片的金棕櫚獎，接下來又獲金球獎、英國金像獎及洛杉磯影評人協會頒發的最佳外語片獎，風光一時無兩。《霸王別姬》確實是拍得精緻動人，當年徐楓帶着陳凱歌和張國榮去洛杉磯做宣傳的時候，我也親自去向他們道賀。

陳凱歌短暫停留在洛杉磯，我們再次見面時，他說有一個項目叫《延安最後的口紅》，也是李碧華的故事，想跟我合作。故事描述江青在監獄裏上吊前，回憶她的一生。我想題材這麼敏感，怎麼能通過？而且我除了多年前去過一次南寧，再也沒有踏足過中國內地，對那裏拍

戲的情況不熟悉，所以雖然心裏對陳凱歌很仰慕，但這項目我真的無能為力。而且那時候吳宇森還沒有在荷李活站穩腳，如我跑去跟另一位大導演合作，也是說不通的事。

《霸王別姬》也是根據李碧華的小說改編的。李碧華是一個在香港長大的女孩，能寫出北京梨園子弟之間的感情糾葛，實非易事。我非常愛看她的小說，她文筆簡練，故事離奇詭異，浪漫悽艷，但同時探索人性的莫測。她大部分小說都被改編成電影，但影片拍出來多數比不上她的原著，《霸王別姬》卻是一個例外。

我沒有跟李碧華真正地合作過，但曾經短時期當過她的海外經理人，把她兩本佳作《川島芳子》和《霸王別姬》的英語版權賣給美國的 William Morrow 出版社。出版社的負責人還替她取了一個 *Lilian Lee* 的英文名字。我也代她與美國編劇嘉露蓮湯遜（Caroline Thompson）接觸，因湯遜非常喜歡《胭脂扣》，想買英語翻拍版權，並寫了劇本，把故事設在二十年代的荷李活，並準備由尊尼特普（Johnny Deep）演繹「十二少」，但可惜電影沒有開拍成功。

3.5

電視
製作

在沒有網絡平台的年代,要看電視劇只能在電視機上看。在一九九六年的美國,免費電視台(Network Television)只有四個:NBC、ABC、CBS 和 FOX。他們會自製節目,各大電視製作公司也會製作電視劇再推銷給這些電視台。此外,有線電視台如 HBO 或 Showtime 也開始醞釀自製劇集。四大電視台的電視劇,如情境喜劇一般是半小時一集;戲劇性的、懸疑的、偵探辦案的,便通常是一小時一集。但是電視台通常只會先投資首集(pilot),抽樣觀眾觀看試映,反應良好才會繼續投資數集,或常見的十三集。

這時找我們的電視製作公司,是加拿大的「聯盟傳媒」(Alliance Communications),他們特別喜歡《縱橫四海》,想把它改成電視劇集。但是他們希望首集是兩個小時,而非一般的一個小時。而這首集,他們指定一定要由吳宇森親自執導。這樣一來,他們在海外便可當成一部吳宇森電影來推銷。他們甚至把吳宇森的名字放在片名上!電視劇及首集的名字,便是《吳宇森的縱橫四海》(*John Woo's Once A Thief*)!

但是電視製作畢竟與電影製作有很大的分別，不管是製作成本還是規模，都沒法與電影相提並論。那時候的演員，演電視火了便去拍電影（如尊特拉華達），但鮮有還在線上的電影票房明星會跑去拍電視。跟現在的演員電影、電視大小通吃的情況有天淵之別。聯盟傳媒是加拿大公司，如果劇集有足夠多的加拿大工作人員參與可以申請政府資助。譬如，每個主創是一分，每個主演也是一分，加起來夠十分便有資格。所以這部劇的兩位編劇及眾主創都是加拿大籍，四位主角中有三位是加拿大人，來自香港的名攝影師黃仲標也是加拿大籍。

電視劇拍攝地點選了加拿大卑斯省（British Columbia）的溫哥華（Vancouver）。那時很多美國電視劇都在溫哥華拍攝，因為當地生活水平比洛杉磯低，加幣價值也比美元低 20% 左右。再加上加拿大政府有退稅政策，在加拿大花的錢（包括加籍演員和工作人員的片酬）可退回近 30%，所以大家都湧上加拿大拍劇。溫哥華與洛杉磯之間沒有時差，所以對電視台來說遙控更加方便。

雖說是兩小時的首集，其實只有九十多分鐘的片長，因為電視台還要預留廣告時間，我們的預算只能允許我們拍二十多天。拍攝期間非常順利，而且那時候很多香港人都移民到加拿大，溫哥華的華人尤其多，好的中國餐館比比皆是，所以工作之餘也能大快朵頤。

這個首集，聯盟傳媒預先賣給了霍士電視台（FOX），本來準備開拍第一季共十三集，但剛好碰到電視台人事變動，所謂一朝天子一朝臣，新上任的台長不想為上任添功績，便取消了這部電視劇的合作。聯盟傳媒精打細算之下，覺得拍下去仍是有利可圖，便先投資二十二集，後來賣給美國一間有線電視台。

這二十二集電視劇在一九九七年拍攝，地點改為安大略省（Ontario）

的多倫多（Toronto）。聯盟傳媒的總部在多倫多，對於製作的控制更為方便。拍攝的導演都是加拿大頂尖的，其中包括了我們的老朋友胡大為。我們用的演員當然以加拿大的為主，但是客串的也有從香港來的王敏德和周嘉玲。不過這二十二集的劇本水準非常參差，有好幾集都是在開別的電視劇或電影的玩笑。

在此之後我們也有再三闖電視圈，但是因不同的原因並不成功，基本都只拍了首集，可以說我們沒有電視緣分吧。一九九八年，聯盟傳媒照辦煮碗請吳宇森導演一個兩小時的電視劇首集——由瑞典動作明星杜夫龍格爾（Dolph Lungren）主演的《黑俠》（Black Jack），也是在多倫多拍攝。但是劇本奇弱，演員的演出很生硬，最終沒有發展成為片集是意料中事。

在二〇〇二年，我替美國電視台（USA Network）監製了一部一小時的警匪劇首集《紅色的天空》（Red Skies），在加州南部的聖地牙哥（San Diego）拍攝，演員中有鄔君梅。但故事沒有新意，也沒有成為片集。這部劇吳宇森並沒有參與。他在二〇〇四年替華納電視台（WB Network）導演了一部一小時的科幻劇首集《迷失太空》（The Robinsons: Lost in Space），是翻拍一部六十年代非常受歡迎的電視劇。我們在溫哥華拍了兩週，成績我覺得還不錯，但又因為華納電視台的人事變動，這個首集的後期還沒有做完，電視台便決定放棄了。自此之後我們再沒有碰過電視製作了。

變臉
雙雄

當我們在溫哥華拍攝《吳宇森的縱橫四海》電視劇首集時，米高德格拉斯又再次找吳宇森導演《奪面雙雄》。我們上次推辭了他之後，他找了一位義大利導演，並準備請阿諾舒華辛力加（Arnold Schwarzenegger）演其中一位主角，但不知何故項目沒有開發成功。這次他特地飛到溫哥華邀請吳宇森，可說是給足面子。

這個項目其實在吳宇森去荷李活開了二十一個「拜碼頭」會議時，已在華納接觸過，但他向來對科幻片興趣不大。後來華納放棄了這個項目，製片人大衛佩穆（David Permut）把項目賣給派拉蒙，條件之一是他要掛製片人名銜的第一位。派拉蒙那時剛簽了米高德格拉斯的製作公司，便把劇本給了他。而米高的搭檔史提夫路瑟（Steve Reuther）的條件之一是不讓佩穆參與製作。所以掛製片人第一位的大衛佩穆，一次都沒有參加過製作會議，或在拍攝現場出現過。

《奪面雙雄》的劇本是由麥克韋勃（Mike Werb）和米高歌拉里（Michael Colleary）所創作。今時今日，你想把臉換成誰的樣子都

可以，也真的有人做出如此瘋狂的舉動，把臉改得像某個明星！但在當年，兩張臉對換是絕對不可思議、天方夜譚的事。所以原本的本子非常科幻，德格拉斯也說出他的構想——戲中的秘書不是真人，而是一個全息圖、三維圖像，今天她可以是瑪麗蓮夢露（Marilyn Monroe）的樣子，明天你可把她換成葛麗泰嘉寶（Greta Garbo）。汽車也不是在地面駕駛，而是在空中飛的！至於監獄，則是海底的一個圓球，犯人絕對沒有逃生的可能！他們甚至還聘請了一位「未來專家」（futurist）作為電影的顧問。

可是除了變臉是劇情必須之外，其他的科幻元素對吳宇森來說全無吸引力。他說如果他來拍，只想把時空由現在起推後幾年，這樣服裝和道具等都不用改為未來。他想把重點放在人性和家庭。他覺得，人性有雙面，善與惡很多時候只有一線之別。派拉蒙當初對他的想法有點遲疑，因為那時候流行的動作片比較直接，沒有太多複雜的意念，但最終還是同意了他的看法。但為了減輕風險，他們把這部電影北美以外的海外版權，賣了給迪士尼。

這部電影的製作確定了之後，霍士的主席彼得切寧（Peter Chernin）召見我和吳宇森，狠狠地臭罵了我們一頓！他說他把我們「從街頭的陰溝裏」拉出來，給我們拍《斷箭行動》的機會，我們應當繼續效忠於霍士！現在居然跑去替他的勁敵派拉蒙拍戲，這是對他本人的背叛！我們真無言以對。不錯，我們對《斷箭行動》的機會當然很珍惜、很感激，但是這部電影也替霍士賺了錢，所以沒有愧對他們。再說，我們也不是從陰溝裏爬出來的，當年如果不是有《奪面雙雄》，霍士也不會肯定地讓吳宇森去拍《斷箭行動》。

非常難得的是，《奪面雙雄》大部分都是在洛杉磯及附近拍攝。一九九六年的春天，在《吳宇森的縱橫四海》拍攝完成不久，我們把

辦公室搬進了派拉蒙片場內，開始籌備《奪面雙雄》的拍攝。一天，周潤發、楊紫瓊和黃志強都到了洛杉磯，他們三人在我的安排下都準備在荷李活發展，法國的一家電視台趁機做了一個集體採訪，約他們到派拉蒙片場內。一位朋友拉着我們五人用保利來（Polaroid）照相機拍了一張照片，照片中大家對未來都充滿了憧憬，打印出來後大家簽上了名字，留為紀念。

因為吳宇森與尊特拉華達在《斷箭行動》合作愉快，所以邀請他演《奪面雙雄》時一說即合。但另一男主角因劇情關係，身高體型都要與特拉華達差不多。本來尼古拉斯基治是非常合適的人選，他那時剛拍了獨立影片《離開拉斯維加斯》（Leaving Las Vegas），入選奧斯卡最佳男主角提名，而且呼聲很高，這對我們來說是一件好事，但片酬方面他未能與派拉蒙達成協議。最終妥協的方法是如他沒有贏奧斯卡是一個數字；假如他贏了，又是另一個數字。結果他贏了，大家都為他高興。

吳宇森拍戲一向都不綵排，他喜歡讓演員在現場即興表演，也確實往往有神來之筆出現。但是這部戲卻是例外，因為兩個演員要演同樣的兩個角色，總要找出他們相似的地方，所以他特別安排兩位男主角綵排。特拉華達是模仿高手，他模仿尼古拉斯基治的言行舉止維肖維妙。其實兩人的演技都很捧，但卻有不同的技巧。尼古拉斯是「方法演員」（Method Actor），他會全神貫注投入到那個角色之中。他第一天拍攝的戲份，是他換了臉回家與妻子見面的感情戲，開拍前他就在房車中醞釀，出來時眼睛看着地上不看別人，走到機器前就開始演出，結果演出效果讓大家都拍案叫絕。尊特拉華達與他相反，機器開動前他愛與工作人員談笑風生，但機器一開動他就立刻變成故事裏的人物，演出絲毫不會受到影響。

戲中警探的妻子是一位醫生，有一個十多歲的女兒，對丈夫變了另一張陌生的臉孔，她從驚慌、懷疑到接受的感情經歷，非常考驗演技。這時有人說不如把她改成後媽，找一個年輕漂亮性感的女演員！對此我極力反對，如果是這樣，戲劇的衝擊力便大打折扣了。我們在洛杉磯試了很多女演員都不適合，後來去紐約再找。那時李安在紐約，剛拍完《冰風暴》（The Ice Storm），他向我們強力推薦他的女主角鍾愛倫（Joan Allen），我們與她見了面，感覺非常好，回到洛杉磯說服了派拉蒙用她。

影片沒有正式開拍之前，我們先讓第二組去洛杉磯以南的長灘（Long Beach）拍攝快艇的動作場面。吳宇森在《終極標靶》拍不到的追艇情節，現在終可如願以償。後來兩位男主角再去補一些近鏡，剪輯後天衣無縫，是一場很經典的動作戲。

說到動作戲，另一場很經典的，是雙雄在槍戰對峙時，有一個小女孩剛好被困在中央，她戴上耳機，觀眾聽到的是她耳機裏的音樂——茱蒂嘉蘭（Judy Garland）的首本名曲《飛越彩虹》（Over the Rainbow），而不是激烈的槍戰聲音。這樣的處理，一反當年動作片常態。派拉蒙一時不知如何反應，硬要吳宇森把這段剪掉，但他無論如何都不肯。結果在試映時，觀眾對這段戲的處理反應奇佳，故得以保留。

這部電影在一九九六年十月三十一日正式開拍，但一早便安排好了要在次年的六月底上映，所以為了趕期，劇組聖誕新年假期都沒有休息。開機後，米高德格拉斯鮮有出現，就算到現場也是悄悄地站在工作人員後面，沒有打擾導演，因不想對他造成壓力。派拉蒙管這部戲的副總裁，與《斷箭行動》那位剛好相反，對我們不聞不問。我們在片場拍棚裏的戲，我央求他來看看我們，以示支持，他也就勉為其

難地去過一兩次，所以吳宇森在這部戲中有充分的自由度。但是我是第一次在荷李活擔那麼大的責任，所以精神緊張，血壓非常高，很長時間都降不下來。再加上那位製片主任老是跟我作對，所以曾萌生退出製作的想法。但是周潤發的一番話，讓我打消了這個念頭。他說：「這製作只不過是四個多月，你不論多困難都必須要忍下去。因為四個月很快便過去，但電影完成了陪伴你一輩子。不然你以前付出了那麼多功夫，放棄了太可惜！」他說得一點不錯，日後吳宇森想中途退出《職業特工隊2》，我也用差不多的話跟他說。

拍攝完成後，吳宇森只花了十多天的時間便剪了一個導演初剪。本來按照導演工會的規定，一個導演可以有十一週的時間來剪初剪，但如果要趕期，可以例外。剪好後試映，反應很好。影片的結尾本來是警探英雄領養了反派的孩子。但派拉蒙的老總說我們美國人絕不會這樣做，堅持要吳宇森把這段剪走。結果試映的時候觀眾都在問，那孩子到哪兒去了？為甚麼那警探不領養他？於是吳宇森把那段又放了回去，然後再次試映，分數高達九十六分！我想，這次成功了！

果然不負眾望，電影的票房很好，在美國有一億一千多萬美元，全球票房有差不多兩億五千萬，更難得的是影評一致讚好，美國各大報刊（如《紐約時報》、《華盛頓郵報》、《新聞週刊》等等）都給了它最高的評價。我本人覺得這是吳宇森在荷李活拍得最好的一部電影，看似荒謬的故事，卻有緊湊的節奏、動人心弦的劇情、刺激無比的動作場面及各位演員精彩的演出。更難得的是，吳宇森可以保留並發揮他一貫的風格！那年夏天，我和兩位編劇也隨吳宇森回港宣傳。負責宣傳的洲立公司在黎筱娉的領導及監督下，把影片的宣傳弄得有聲有色。香港票房是四千多萬港幣，吳宇森終於「衣錦還鄉」了。

3.7

替身
殺手

早在一九八九年，我在康城影展放映《喋血雙雄》時，很多外國人就對周潤發在片中之演出高度稱讚，其中一位便是芭芭拉舒麗絲（Barbara Scharres），她是芝加哥藝術博物館電影中心（The Film Center，後來改名為 Gene Siskel Film Center）的節目總監，每天都在他們的博物館電影院安排主題電影放映，有時候也會邀請導演或演員隨着影片跟芝加哥的觀眾見面。她那次便和我討論，想安排一個「周潤發電影週」，放映他的六部電影，並邀請周氏夫婦親臨芝加哥。

這個計劃獲得發哥和發嫂的支持，一九九〇年的二月，我們三人便出發到芝加哥。「周潤發電影週」放映的六部電影是：《英雄本色》、《英雄本色 II》、《龍虎風雲》、《秋天的童話》、《縱橫四海》和《辣手神探》。抵達前，周潤發預估去博物館看他電影的肯定是唐人街的老先生和老太太們。但出乎大家意料，觀眾九成都是美國白人，而且反應非常激烈，周潤發對觀眾們的熱情非常感動。

回到香港後，發嫂邀請我當周潤發的經理人，我一口答應。當初我每天上午到他們公司，下午回到自己的公司新里程。但後來我和吳宇森醞釀往美國發展，所以我和發哥改了另一種方法合作，我義務只當他海外的經理人。我覺得，他絕對有條件成為一位國際級的演員。

一方面，我把「周潤發電影週」帶到別的城市，繼續介紹他的電影給西方觀眾。我們去了波士頓、紐約和倫敦。在波士頓我和當地的博物館合作時，有一位十一歲的小影迷史泰勒（Tyler Stokes）在母親麗莎（Lisa Stokes）的陪同下，特地從佛羅里達州（Florida）飛到波士頓與周潤發見面。麗莎是大學的電影系教授，所以泰勒從小受到電影的薰陶，大學畢業後還去了北京當我的助理。在倫敦，「周潤發電影週」是在鬧市中的電影院舉行，更為轟動，馬路都擠得水泄不通，很多觀眾還是從歐洲大陸的其他國家趕去的。

另一方面，我在香港也找了吳宇森的英語老師替發哥補習英語，可是他上了一課便沒有繼續，因他對闖荷李活沒有多大的意願。的確是的，他在亞洲是電影皇帝，何必要去新的地方當新人？但是在一九九四年的一天早晨，我在洛杉磯的公寓裏接到他們夫妻的緊急電話，周潤發說：「我們要來了！」原來發嫂推了一部台灣黑社會投資的電影，第二天發現一個被刀砍下的貓頭，扔在了他們的院子裏！

其實之前找他演西片的人也有，但沒有具體的邀請。有一位華裔女製片人曾對我說，假如周潤發願意當她男朋友，她可以為他籌劃一部電影。這當然被我一口拒絕，人家家有賢妻，你開甚麼玩笑！

我安排了周氏夫婦到洛杉磯，見代理人、律師及各電影公司總裁，其中一位是哥倫比亞公司（Columbia Pictures）製片部副總裁徐俠昌（Teddy Zee），是一名華裔，他和他的上司麗莎漢森（Lisa

Hansen）都是發哥的粉絲，他們手上有一劇本《替身殺手》（*The Replacement Killers*），男主角本是白人，他們願意改給周潤發擔綱主演，但他們希望這是他的第一部荷李活電影，及由我和吳宇森擔任監製（Executive Producer）的職位。我說絕對沒有問題。

《替身殺手》的導演安東尼法奎（Antoine Fuqua）現在是荷李活一線導演，但當年還是個新人，拍了幾個出色的 MV，略有名氣，哥倫比亞便給他拍首部電影的機會。周潤發跟他開玩笑，把他名字若用粵語翻譯，會成為「安胎苦瓜」！電影的女主角是剛憑活地亞倫的電影《無敵愛美神》（*Mighty Aphrodite*）拿了奧斯卡最佳女配角金像獎的美娜蘇雲露（Mira Sorvino），這位從哈佛大學畢業，並曾在北京唸過書的演員，會說還可以的普通話。她當時的男朋友是昆頓塔倫天奴，所以昆頓很多時候都會到現場，這無形之中增加了導演安東尼的壓力。

《替身殺手》一九九七年在洛杉磯拍攝，而且大部分是在市中心取景。作為安東尼導演的第一部電影，《替身殺手》並沒有一鳴驚人，但也不過不失。在香港上映時片名被翻譯成《血仍未冷》，頗具詩意，但票房一般。後來哥倫比亞有意拍續集，但因成本等問題最終不了了之。

《血仍未冷》雖然沒有讓發哥在荷李活一炮而紅，但是替他打響了知名度，起碼電影界的人都知道他的魅力和號召力了。可是卻引起了一宗惡意中傷的新聞。一九九八年二月十八日，在影片開映後，北加州最大的報章《三藩市紀事報》（*San Francisco Chronicle*）裏有一位叫比爾華里斯（Bill Wallace）的記者，寫了一篇報導，說周潤發在銀幕背後也有黑社會背景，還暗示他與香港「新義安」有密切的關係。我看了不實報導非常生氣，這位記者沒有做過調查，沒有訪問過當事

人或其他人來引證，便順口開河胡說八道。他居然還說找不到我及周潤發的公關人員來問訊！他不知道，周潤發就是為了躲避黑社會的糾纏才會接荷李活的工作！於是我寫了一封信給《三藩市紀事報》的總編輯，嚴厲向他抗議，並要求他們公開道歉，卻遭到他的拒絕！這麼大的一份報紙，居然可以不顧真相來製造假新聞，足以證明有些美國人對中國人的歧視真的很根深蒂固！

3.8

明日
帝國

楊紫瓊離婚後復出，拍了成龍的《警察故事 III》之後，在香港又拍了
多部賣座的動作電影。一九九五年的六月，我約了她在紐約一家義
大利餐廳吃午餐，問她有沒有興趣拍西片，她說當然有，我便介紹
WMA 的基里斯歌德悉做她代理人，我任她義務經理人，然後約她
去荷李活「拜碼頭」。

在我們安排下，楊紫瓊在荷李活拜會了各大電影公司的要員。她有一
個很大的優點，就是英語流利，大方得體，她在的會議中絕不會有冷
場，每個與她見面的人都會被她的美麗和氣質所吸引。其中一位便是
聯美公司（United Artists）的副總裁傑夫克利曼（Jeff Kleeman），
這時他們正在籌劃一部 007 電影《明日帝國》（*Tomorrow Never
Dies*），其中有一個重要角色是位中國將軍。見了楊紫瓊後，克利曼
靈機一觸，說把這個角色加重，改為女性如何？這部戲的男主角皮爾
斯布洛斯南（Pierce Brosnan）及製片人芭芭拉布洛克里（Barbara
Broccoli）在與楊紫瓊見面後，都被她的氣質與智慧迷倒，於是敲定
更改劇本，楊紫瓊便是第一位擔任女主角的華人邦女郎（之前周采芹

在《鐵金剛勇破火箭嶺》中為首位華人邦女郎，但戲份不多）。

電影於一九九六年在倫敦附近的謝伯頓片場（Shepperton Studios）開始拍攝，戲中有一場讓楊紫瓊大展拳腳身手的動作戲，芭芭拉請我介紹一位香港的動作指導給她，我立刻想起在《辣手神探》中有精彩表演的郭追。於是他們把郭追及他團隊一行十多人都請到倫敦去，安排了三週時間去排練那場戲。我趁他們都在，便和基里斯去了一次倫敦，探楊紫瓊的班。只見這影片在片場的空地上，搭了一條曼谷街道的景，準備拍攝在屋頂追殺和直升機墜毀的動作戲，規模之大相當驚人。至於楊紫瓊那場拳腳戲，郭追花一天時間便設計好了，其他的時間都在乾等。

楊紫瓊在戲中的表現太出色了，後來他們重拍結尾，改為她被綁起來，由 007 獨力對付壞人，用來表現英雄救美。

影片完成後在一九九七年十二月公映，楊紫瓊受到觸目，我也趁機替她物色別的劇本，籌劃讓她獨當一面的西片。

3·9

好膽
別走

一九九七年香港回歸祖國，也是我在北美洲最忙碌的一年。上半年《奪面雙雄》和《血仍未冷》同時在洛杉磯拍攝；下半年則在多倫多工作，除了《吳宇森的縱橫四海》電視劇的拍攝外，還有一部三星影業的《無字頭四殺手》（*The Big Hit*）。

當我們在派拉蒙拍攝《奪面雙雄》的時候，我們跟霍士的「養家協議」也理所當然地結束了。這時曾去香港購買《喋血雙雄》英語翻拍版權的三星影業製作部副總裁李公明，已升為該公司的製作部總裁。他邀請我和吳宇森的公司過檔三星，給同樣的「養家」條件，並將我們辦公室設在索尼片場（Sony Pictures Studio）內的 David Lean Building 內！索尼是日本大公司，購買了哥倫比亞、三星及旗下的各姐妹公司，更買了這個片場作為大本營。這裏本來是美高梅（MGM）全盛時期的片場，拍過無數經典電影。很多樓房還是沿用以前留下來的名字。

但是我們公司的名字卻要改了，因為基里斯歌德悉離開了我們公

司，WCG 沒有了 G，我們總不能把公司叫做「WC 製作公司」吧？
因為 WC 一般都是「廁所」（Water Closet）的簡稱！所以吳宇森叫
我想一個別的名字，我立刻就想到「獅子山製作公司」（Lion Rock
Productions）。「獅子山」除了代表勇猛、堅強、穩固之外，也是香
港之名山，可說是香港的代表，這名字可以提醒自己和別人，我們是
從香港來的。

三星影業交給我的第一個任務，便是監製這部《無字頭四殺手》。這
是一個低成本的黑色動作喜劇，講四位殺手的故事，殺人只不過是他
們的工作，他們的日常生活跟平常人一樣，也有愛情與家庭的煩惱。
劇本出自才華橫溢的非裔編劇賓拉姆斯（Ben Ramsey）之手，導演是
我在香港曾經合作過《天羅地網》的黃志強。吳宇森在美國拍戲，不
大想用香港來的主創或主演，但黃志強恰好相反，喜歡有相熟的人在
他身邊。除了我之外，還有他請來的監製高思雅（Roger Garcia，後
來是香港國際電影節的總監），第二組導演李惠民，及動作指導劉志
豪和他的團隊。

男一號我們本來談了憑《李小龍傳》走紅的李截，但是他堅持要我們
用他的朋友作為動作指導，還有一些另外的要求，三星無法接受。剛
好此時麥克華堡（Mark Wahlberg）主動請纓想拍這戲，我們便立刻
換將。女主角我們用了非常漂亮的周佳納（China Chow），她雖然是
首次演戲，但悟性高，演出自然，這可能與她出身自戲劇世家有關。
她父親是餐館大亨周英華（Michael Chow），姑姑之一是跨越中、
英、美的名演員周采芹，而祖父正是麒派京劇的創始人「麒麟童」周
信芳。

黃志強是香港新浪潮導演之一，曾留學英國攻讀美術和設計，回港
後先在 TVB 當導演，後因拍了首部電影《舞廳》而一鳴驚人，之後又

拍了多部成功的警匪片。聽說他在拍電視劇時經常罵人，而有「禽獸導演」之名。但我跟他認識時卻沒覺得他有傳說中的戾氣，可能與他信奉了道教，多年吃素有關。

這部電影我雖只掛監製之名，但其實是身兼製片人與監製之職。而且我對多倫多這座城市非常熟悉，與眾演員、工作人員均合作得極愉快。影片拍攝順利，如期完成，成本控制在預算內，在當時是屬於低成本製作。一九九八年四月在北美公映，票房是兩千七百萬美元。我覺得宣傳方面只當它是一部普通的動作片，沒有強調它的黑色都市幽默及略帶荒謬的劇情，不然票房會更理想。在台灣上映時的片名改成了《好膽別走》。

黃志強是一個很有才華的導演，但不知何故，他之後只拍了一個電視劇的首集，便再沒有導演作品，我覺得很可惜。

暹羅國王

周潤發的《血仍未冷》替他在荷李活打開了知名度。雖然它的北美票房只有兩千萬美元左右，但是大家對他的演出還是認可的，各電影公司都很踴躍地找適合他的劇本。

其中奧利華史東公司的一位要員看到一段有關紐約唐人街的新聞報導，是當地華人警察破獲一個犯罪組織的故事。他們決定把這段新聞改編成為電影劇本，找了周潤發演出，同時找了新線影業（New Line Cinema）投資。電影的另一位男主角是剛與我合作完的麥克華堡，我和奧利華史東則是這部片子的監製，而導演是兩年前曾經和麥克合作過的占士弗里（James Foley），這部電影就是後來的《再戰邊緣》（*The Corruptor*）。

《再戰邊緣》的故事發生在紐約市，但是為了省錢我們大部分場景在多倫多拍攝，只有最後一週在紐約實地取景。占士弗里的風格是比較平穩寫實的，但流於表面，缺乏神采。這部電影我覺得是比較不成功的作品。

我非常了解周潤發是一個全面的好演員，只是在荷李活的前兩部電影都局限於警匪類型，而且劇本都非常一般，未能讓他充分發揮。所以我和 WMA 聯合替他辦了一個酒會，邀請不同的編劇和導演參加，讓更多人認識他，也許會找到其他適合他的片種。其中有兩位我認識的編劇，史提夫米爾遜（Steve Meerson）和彼得克力克斯（Peter Krikes）。他們見了發哥本人後，靈機一觸，便想到安娜與國王的故事。

說到這故事，大家熟悉的肯定是由百老匯音樂劇改編的歌舞片《國王與我》（*The King and I*），其中男主角尤伯連納（Yul Brynner）的光頭泰王形象給觀眾留下深刻印象，我小時候看完電影後曾模仿他在戲中走路和跳舞的樣子，我還看過他在一九七七年去世前三年重回百老匯舞台再次演出這國王的其中一場。可是第一個打發哥主意的並不是那兩位編劇朋友，而是著名的舞台劇導演克里斯多福倫肖（Christopher Renshaw），他曾在一九九三年左右邀請周潤發演出他導演的新版音樂劇《國王與我》，但因它工作量很大，綵排及演出需要幾乎兩年多的時間，我們計算一下覺得實在是划不來，故推掉了。結果這戲找了《無字頭四殺手》男主角之一的盧戴蒙德菲利普斯（Lou Diamond Phillips）演出，一九九六年在百老匯開鑼，盧也請我去看了。雖然他有頭髮，演和唱都很捧，但我覺得總是有尤伯連納的影子。

《國王與我》的前身，是一本小說，在一九四四年曾被搬上銀幕，就是愛蓮鄧（Irene Dunne）和歷士夏里遜（Rex Harrison）演的《安娜與暹羅王》（*Anna and the King of Siam*），但並不是一部歌舞片。編劇史提夫和彼得的構想，便是沿用這部文藝片的方向走。

周潤發這時的代理人，把這部電影給了他另一客戶羅倫斯賓德

（Lawrence Bender）作為製片人，並賣了給霍士。我則是這部戲的監製。誰來演安娜，是對影片的成功有很大影響的。因為故事中，寡婦安娜與暹羅國王有一段似是而非的愛情，兩人都對對方心動，但卻知道這段感情是沒法實現的。大家都為此人選感到頭痛，發嫂此時提出用梅格賴恩（Meg Ryan），我覺得是很好的建議，但遭霍士反對。賓德提議了茱迪科士打（Jodie Foster），因為她拿了奧斯卡影后，而且有票房。我是很喜歡茱迪，她演技很好，但是我覺得她不大適合演安娜，因為她外型比較硬朗，不會令人有憐香惜玉的感覺。

泰國王室一直覺得這故事是污辱泰國人的，以前的《國王與我》被禁映，現在這部《安娜與國王》也不能在泰國拍攝。於是拍攝地點改在馬來西亞，我們在怡保搭了一個泰國宮殿的景。周潤發在片中非但要講英語，還要說泰語。在拍戲現場，我看見他左邊是英語老師，右邊是泰語老師，真夠他忙的。茱迪是非常敬業的演員，而且全無架子。記得有一次在比華利山約她吃飯，她一個人開車赴約，不施脂粉，沒有助理，這就是對自己的自信，不像內地某些小花旦，一部電視劇稍微火了便派頭十足，出入都十多人伴着。

影片完成後在拉斯維加斯（Las Vegas）進行試映。問卷中周潤發的個人分數高達 98 分，所有人都對他的表演讚不絕口。次天霍士的總裁約我吃午餐，說要多簽周潤發幾部戲。荷李活的首映在中國戲院舉行，首映前霍士安排了泰國花車和六頭大象在荷李活大道（Hollywood Boulevard）遊行，場面極為壯觀。影片在一九九九年十二月公映，可惜票房卻令人失望，霍士也沒有再提和周潤發簽多幾部戲的事了。

後來我自己回顧，一部電影的成功與否除了本身的質量外，還有很多其他因素。就《安娜與國王》來說，它拍的不差，女主角選錯了還是

其次，最主要的是《國王與我》太經典、太深入人心了，我很多朋友都說對影片沒有歌舞場面很失望。而且這樣的故事題材是否會引起年輕觀眾的共鳴？史提芬史匹堡（Stephen Spielberg）二〇二一年翻拍的《西城故事》（*West Side Story*），我覺得拍得很棒，但票房還比不上一九六一年的版本，這還沒有把六十年的通貨膨脹計算在內。這證明，有些經典電影是翻拍不得的。

常勝
將軍

《奪面雙雄》上映後，吳宇森在荷李活的地位非常穩固，非但片約不斷，他更擁有最終剪片權及票房優先分帳（First Dollar Gross），也即是說，片酬之外，他還可以擁有電影公司從票房分回來的數目，而且還是沒有扣除成本之前的百分比分帳。我相信這是沒有多少導演能享有的權利，而我則可以接觸到更多的劇本和書。我除了替周潤發和楊紫瓊開發不同的劇本之外，也想替吳宇森開發一些警匪槍戰題材以外的項目。

這時候他經常掛在嘴邊想拍的電影類型，就有西部片和歌舞片。這兩個片種，在五十年代是荷李活的主流，但七十年代已經沒落。到了九十年代，西部片偶爾還會有很難得的一部，而演員也都似乎特別喜歡參與。這時莎朗史東再次約見我，想請吳宇森拍攝她主演的西部片《風舞狂沙》（*The Quick and the Dead*），演員除了她之外，還找了真赫曼（Gene Hackman）、里安納度狄卡比奧（Leonardo di Caprio）和羅素高爾（Russell Crowe）三位大牌男演員！但忘了甚麼原因，吳宇森給推了，結果是曾經幫過他的森溫米做了這部影片的導演。

至於歌舞片，吳宇森說過他的動作槍戰場面是受了真基利（Gene Kelly）的歌舞片影響，故他拍槍戰時都在聽音樂，以捕捉動感和節奏。這時的歌舞片，大部分都是改編自百老匯的音樂劇。英國的音樂劇權威安德魯萊韋伯（Andrew Lloyd Webber）大概是看到吳宇森的訪問，知道他想拍歌舞片，便邀請他執導自己最負盛名的音樂劇《歌聲魅影》（*The Phantom of the Opera*）的電影版！這是何等高的榮譽！吳宇森沒看過此劇，而此劇正在三藩市公演，故他那時的代理人、WMA 的麥克森遜（Mike Simpson）立刻買機票陪他去看。他們看罷回來，我問如何？有興趣嗎？他說音樂需要改，那我就不多說了。

這時另一長壽音樂劇《芝加哥》（*Chicago*）也要改編成電影，原定的女主角是高蒂韓（Goldie Hawn）和麥當娜（Madonna）。高蒂韓也是看了吳宇森的訪問，邀請他當《芝加哥》的導演。但吳宇森聽了故事之後，便沒有了反應。

我估計這時候的百老匯音樂劇，與他想像的真基利時代的歌舞片，或像《夢斷城西》這樣舞蹈連場的音樂劇，是有一點距離的。我的確很難想像他會拍一個有關兩個中年女囚犯的故事。

還有一種片種他有興趣，就是盜寶片。在香港時期他拍過《縱橫四海》，很受觀眾歡迎。我有一位編劇朋友尊麥歌覓（John McCormick），寫了《皇帝贖金》（*King's Ransom*），並找了霍士投資；另外我們請佐治諾菲（George Nolfi）寫了《盜亦有道》（*Honor Among Thieves*），由華納兄弟投資。《皇帝贖金》換了兩次編劇，成績都不大理想。《盜亦有道》亦然，吳宇森漸漸對兩個項目都失去興趣。後來華納不想浪費，把《盜亦有道》的劇本給了史提芬蘇德堡（Steven Soderbergh）導演，他把它改成《盜海豪情十二瞞徒》（*Ocean's Twelve*）。

這時我看了一本書，叫《魔鬼士兵》（*The Devil Soldier*），是克萊卡爾（Caleb Carr）寫的一本歷史書。克萊後來寫了暢銷小說《沉默的天使》（*The Alienist*），被拍成受歡迎的電視劇。《魔鬼士兵》是講十九世紀中有一個叫佛德列克湯森沃德（Frederick Townsend Ward）的年輕美國人，身份是冒險家和僱傭兵。大學畢業後他成為一名水手，隨着他兄長到世界各地，並以僱傭兵身份參加了克里米亞戰爭（Crimean War）。這時中國滿清皇朝腐敗無能，皇軍橫行，太平天國發起反抗戰爭，老百姓在戰亂中民不聊生，沃德到了上海時，受僱於當地商人，組織兵團抗暴。起初他用的是菲律賓人組成的僱傭兵，但後來他覺得應當是由中國人保衛自己的國家，於是訓練中國農民作戰，結果戰鬥屢戰屢勝，他的軍隊因此被稱為「常勝軍」。

這時沃德愛上了上海首席商人（等於是市長）的女兒常美華，娶她為妻，同時愛上了中國，加入了中國籍，還改了中國名字為「華飛烈」。可惜他的勝利顯示了滿清皇軍的無能，讓慈禧太后非常難堪，於是她與妒忌沃德的同伴合謀，在一場戰役中把他殺掉。沃德死時才三十歲。

我很喜歡這個故事，覺得如吳宇森去拍，一定會很精彩！我也覺得非常適合找湯告魯斯（Tom Cruise）去扮演這個角色，於是約了湯和他的搭檔寶拉華格納（Paula Wagner），向他們講述這個故事。他們聽了很喜歡，而他們的製作公司與派拉蒙有優先合約，於是這個項目便由他們去主導開發。這種投資巨大的電影，一定要有大明星答應演出，電影公司才會考慮投資。可是他們找來的編劇，寫不出那種氣勢磅礴的劇情，更寫不出中國人那種愛國精神。反之，他把中國寫成蠻荒之地，到處都是罪惡貫天，只有優越的白人來到中國，才把人民拯救出來。劇本非但不好，還看得我有點反感。

這時湯籌劃了一年多的《職業特工隊 2》（*Mission: Impossible 2*），

碰到導演奧利華史東（Oliver Stone）退出，他便邀請吳宇森接手這個導演棒。《魔鬼士兵》便被放一旁，後來湯拍了故事有點相似、但發生在日本的《最後武士》（*The Last Samurai*），這部《魔鬼士兵》便正式胎死腹中了。

職業
特工

《職業特工隊》是美國六十年代一個非常受歡迎的電視劇,從一九六六年到一九七三年期間共播了七季。但令我印象最深刻的,不是它的劇情,而是由阿根廷作曲家拉羅史弗林(Lalo Schifrin)所作的主題音樂《不可能的任務》(*Mission Impossible*)。聽了它會讓人興奮、雀躍,期待隨後緊張刺激的劇情。

派拉蒙擁有這個 IP 的版權,遂把電影版權交給湯告魯斯的公司製作。湯在一九九六年推出了第一部,非常成功。這第二集,本是由奧利化史東執導,但弄了一年終分道揚鑣。此時吳宇森的事業正處於荷李活時期的巔峰狀態,湯怎麼會放過這個合作的機會?問題是這個 IP 是屬於湯的,他非但是主演,同時也是很強勢的製片人,而我是監製職位,畢竟這不是我們自己弄的製作。所以這個合作對吳宇森這個受僱導演來說,不是那麼容易。

奧利化史東的劇本我們沒看過,但湯說要從新來過。他找了兩位年輕編劇,寫了一個以希治閣(Alfred Hitchcock)一九四六年的電影《美

人計》(*Notorious*)為藍本的故事,大家都覺得不錯。接下來,湯指定劇本由大編劇羅拔唐(Robert Towne)負責。羅拔唐寫過我極致崇敬的《唐人街》(*Chinatown*)電影劇本,所以大家都非常期待。

但故事發生在哪裏呢?起初有人建議說義大利,但最終決定是西班牙。於是吳宇森便和湯他們一行十多人,去了西班牙的好幾個地方勘景,最後選了塞維利亞(Seville)。劇本發展下來,主要的場景卻是在澳洲的悉尼(Sydney),其中原因可能是因為湯當時的妻子是澳洲籍的妮歌潔曼(Nicole Kidman),他們倆人在悉尼有家,想有更多的時候聚在一起吧。為了省錢,西班牙的情節部分也轉移到澳洲拍攝。

可是派拉蒙對羅拔唐弄出來的劇本不滿意。我們那時已在悉尼,每天在湯家中和羅拔開劇本會議。可能有時差,羅拔顯得很累,一次在談話當中居然打呼嚕熟睡。派拉蒙決定派另一位編劇 —— 曾寫《忠奸人》(*Donnie Brasco*)的保羅艾登納西歐(Paul Attanasio)去悉尼參與劇本的改寫。但湯的搭檔寶拉卻叫人帶保羅到處旅遊,沒讓他跟我和吳宇森見面。保羅在悉尼做了兩週遊客,終於離去。但是我們與羅拔唐的劇本會議沒有進展,這樣下去不是辦法,吳宇森說他再參加也沒有意思,倒不如等湯把完成的劇本交給他,他到時全神貫注把戲拍好便是。

這影片於一九九九年四月在悉尼開拍,拍了差不多一年。一來天公不作美,二來澳洲從來沒有過那麼大規模的動作片在那邊拍攝,部分工作人員的經驗和執行度跟美國人有所差別。美國美術指導的設計很棒,但現場佈景沒有留空間給機器走動,其中實驗室的景四面都是玻璃,攝影師打光很有難度。湯工作非常認真,要求非常高,他身邊的人都不敢給與他太相反的意見。有時候吳宇森指導了其他演員的

演出，湯還會糾正，所以有好幾次吳宇森都想中途退出。我想起周潤發對我說的一番話，改用來勸吳宇森。我說：「如果你現在退出，非但片酬分紅都沒有了，還對你名譽有損害，外面肯定會說你應付不了演員。假如你把電影完成，這部戲肯定會賣錢，對你將來一定會有好處。」

湯出道至今已超過四十年，一直保持超級巨星的地位，是有他的原因的。除了本身條件優秀，他對自己要求極高，不停地向自己挑戰，忠於自己的藝術。他在現場的控制作為，出發點全是想作品出來的效果好、成績好，而不是為了要展示自己的權力。這不光是在製作上，在宣傳上也一樣。很多演員都不愛做宣傳，怕吃虧、怕辛苦，他卻永遠怕宣傳不夠。譬如說，他被安排去首爾宣傳，他會問韓國第二大城市是在哪兒。當被告知是釜山時，他立刻要發行公司安排他也到釜山去宣傳。

到《職業特工隊 2》要宣傳的時候，發行公司 UIP 安排了亞洲之旅，香港是其中一站。我本來沒有想要去，湯卻對我說：「你是從香港出來的，我去香港做宣傳，你怎可能不去？」所以我也去了。湯被安排在半島酒店頂樓的總統套房，他從機場坐直升機到半島樓頂降落，根據宣傳公司的安排，除了首映外，其他所有的活動都在酒店內舉行，根本不會讓他離開酒店半步。可是到吃晚飯時候，他對我說：「我想吃北京菜，你能否帶我出去吃？」我離開香港已久，只記得中環有一家北京樓，以前常去的。他說：「好！就去那一家。」宣傳公司的人嚇壞了，怕他的出現會引起騷動。但他們不敢逆他意，便安排他坐船去中環。北京樓是沒有包間的，但他也不在意，吃得很開心。飯後他說想去酒吧區逛逛，我便建議去蘭桂坊。負責保安的人可緊張了，要他坐在車上不要出來。他當然不會聽話，就站在蘭桂坊街上到處張望。一個老外看見他，大喊「湯！」不消幾分鐘一大群人蜂擁圍上，保安們不

得不出動，護着他上車離去。

香港的首映在會議展覽中心舉行，相當轟動。我邀請了周潤發夫婦參
加，介紹他們給湯認識。開映後，湯說不看了，想去吃飯。周潤發建
議去珍寶海鮮舫，湯聽了非常興奮。我們離開會展中心時被一些媒體
看到，駕車跟着我們。到我們吃完晚飯離開珍寶時，岸邊已有大批媒
體等候，回市區途中一直有車瘋狂追蹤，過程險象環生！

《職業特工隊 2》最終全球票房五億五千萬美元，破了第一集的紀錄。
湯再邀請吳宇森導演第三集，但吳宇森已有別的計劃。

臥虎
藏龍

楊紫瓊演完《明日帝國》之後，出乎意料並沒有接到很多的片約。於是我自己找編劇替她量身訂造劇本。我找了剛合作過的寶拉姆斯，替她寫了一個愛情動作喜劇《超級保鏢》（*Executive Protector*），講一個女保鏢去保護一個想自殺的富家子弟。然後我再說服了三星影業投資。另一項目是關於一男一女兩個香港警察的，男的很不濟，但永遠能奪去女的所建立的汗馬功勞。有一次他們去三藩市與一對美國警察合作，要捉一個劫金庫的犯罪集團。兩個美國警察中，年輕的是警長的笨蛋兒子，年齡大的是幹甚麼事都馬馬虎虎的男權主義者。四個人的複雜關係弄出了很多笑料。劇本很不錯，名字叫 *The Mint Condition*，意味着男主角保養得很好，體力猶勝小伙子。同時 mint 又有金庫的意思。這個項目，我姑且叫它為《雌雄神探》，找了美高梅投資。

一天楊紫瓊和李安都在洛杉磯，我介紹他們認識。後來我替楊紫瓊在紐約舉辦了一個她的電影回顧展，之後有一個酒會，我邀請了李安來參加。李安那時大概已在構思《臥虎藏龍》的劇本，他來了酒會，

跟他的未來女主角再次會面。

李安的製片人江志強對我說，李安準備拍攝武俠片《臥虎藏龍》，目標是想在美國兩千多間電影院上映，我當時的確很懷疑能否實現。女主角先定了的是楊紫瓊，但她看不懂中文，所以我一直幫她看劇本，從王蕙玲的初稿，到詹姆斯夏慕斯（James Shamus）的修改版，再回到王蕙玲的最後版本，看後再向楊紫瓊解釋。劇本中俞秀蓮的武功並不是最強的，其中夏慕斯的那稿，故事的中心還放在玉嬌龍身上，所以楊紫瓊一度有退出的念頭。但我對她說：「這部戲跟你以前的武俠片很不一樣，你不要當俞秀蓮是一個武功絕世的女俠，而是一個曾經有一段過去的女人。她與李慕白之間的感情，才是最好看的。」問題是，誰是李慕白？

李慕白最初的人選是李連杰，這事很多人都知道。我當時是周潤發的經理人，當然要推介他演出。有人懷疑他演古裝是否適合，其實他在TVB也演過古裝。《臥虎藏龍》的故事發生在清朝，於是我找了一個《和平飯店》的錄像帶，託人交給李安。我不知道他有沒有看到，因為在那部電影裏周潤發是光頭的，清裝只不過是加一條辮子而已。當然周潤發答應演出後，李慕白的戲份也加重了。

聽說這部電影拍得很辛苦，楊紫瓊還曾受傷。電影完成後在康城首映時先聲奪人，得到熱烈鼓掌。在洛杉磯我看了試映，非常喜歡。有人問我為甚麼，我說袁和平設計的動作場面固然很精彩，但假如把所有武打場面都拿掉，電影還是很好看。我一向喜歡武俠片，但以前很多香港的武俠片，除了打鬥便沒有看頭，很少有主題，也很少把重點放在人物感情上。所以當哥倫比亞公司的宣傳部叫我舉辦一場試映來拉票時，我非常樂意，遂借了美高梅的影廳，舉辦了放映和酒會，邀請的多是奧斯卡投票會員，包括明星甸娜瑪露（Dina Merrill）、班頓

費沙（Brendan Fraser）及多位編劇和導演。

這部電影二〇〇〇年年底在北美洲公映，影院銀幕超過兩千多塊，票房一億兩千八百萬美元，破了美國有史以來外語片的票房紀錄。次年的奧斯卡，它拿下了最佳外語片、最佳音樂、最佳攝影和最佳美術四項獎項。我替李安和江志強感到高興，覺得他們為中國人爭了光。

楊紫瓊也因為這部電影得到了榮譽，獲英國電影金像獎（BAFTA）最佳女主角提名，這是華裔演員的首次！她一向被當作「打女」演員，這是她的演技第一次受到國際上的肯定，是非常值得鼓舞的事。

之後三星和美高梅都分別叫我打鐵趁熱，趕快開拍《超級警察》和《雌雄神探》。而想爭取演出《雌雄神探》男一號的喜劇演員添艾倫（Tim Allen）還跑來找我，在我面前把角色演了一遍！誰知那時楊紫瓊和她的新合作夥伴在香港開了公司，有他們自己的製片計劃，所以沒有時間演出這兩部電影了。我趕快找人代替，先聯繫了劉玉玲，但她大概不想被定型，說暫時不想演中國人角色。章子怡那時剛冒起，電影公司還是比較保守，不敢用較新的演員。很可惜的，兩個很不錯的項目因此被迫放棄了。

3.14

風雨
密碼

荷李活的人事變動很大，所謂一朝天子一朝臣，如果某公司那年的業績不理想，董事局肯定會把總裁甚至主席換掉。哥倫比亞與三星同屬索尼旗下，同門之下肯定有競爭。三星的業績不錯，哥倫比亞的新總裁視三星為眼中釘，上任後一直想把三星幹掉。一九九八年夏天，索尼把兩家公司合併，總公司名為「哥倫比亞三星電影集團」(Columbia TriStar Motion Picture Group，於 2013 年又易名為 Sony Pictures Entertainment Motion Picture Group)，由哥倫比亞那位新總裁一手管轄。三星較好的項目都被移到哥倫比亞，三星的主要業務只是發行一些較特別的電影。而我們在三星的靠山李公明也在意料之中離開了此集團。那時候我知道，我們的「獅子山」也要另覓新巢了。

在《職業特工隊 2》開拍之前，我們開發了一個二戰題材的項目，賣了給美高梅。吳宇森答應他在《職業特工隊 2》完成後，便開拍這部《烈血追風》(Windtalkers)。順理成章，我們的公司也應邀過檔美高梅了。

美高梅在三十年代到六十年代，是荷李活八大電影公司之首，拍過無數經典電影，有人說他們旗下的明星多於天上星星，可見他們在全盛時期是多麼的風光。現今的索尼片場，便是美高梅當年的大本營。六十年代，他們又購入另一大公司聯美（United Artists）。可惜在一九六九年，商人柯克科克萊恩（Kirk Kerkorian）注資成為美高梅大股東，減低製作，並把公司切開，分件售賣，把片庫數千部電影賣給泰德透納（Ted Turner），又把電影院及片場分別賣出。而美高梅這招牌，他卻用來給他在拉斯維加斯的賭場及酒店冠名。這種唯利是圖的商人，一心只想增加自己的利益，漠視電影文化，可憐一個大公司便這樣被分肢瓦解了。剩下的電影部門，只靠着聯美公司幾個 IP（如 007）苟喘生存。我們搬進美高梅時，它只是租用普通的商業樓宇，早已沒有自己的片場了（二〇二二年，美高梅被 Amazon 買下，希望有一番新的作為）。

《烈血追風》的故事來自兩位編劇約翰萊斯（John Rice）和祖巴提爾（Joe Batteer）。靈感來自一本有關納瓦荷人密碼語者（Navajo code talkers）的書。二次大戰時，美國在太平洋戰爭計劃中的行動屢被日軍破悉，結果美軍用納瓦荷印地安人的語言作為密碼，讓日軍沒法解碼，因而取得很多戰役的成功。但為了怕日軍把這些納瓦荷兵殺害，每個密碼語者都會有一個海軍陸戰隊的隊員保護。

劇本出來後，我們首先要得到納瓦荷族的人同意，他們想保證電影中我們對他們的描述是正面的，而且情節忠於史實。一九九九年十二月，我和吳宇森兩次到訪新墨西哥州的納瓦荷保留地（Navajo Nation），拜訪他們的酋長，向他們陳述我們的意圖和目標。他們開會後終於同意了我們的拍攝。當年參戰的密碼語者，還有數位在世。其中一位阿爾拔史密夫（Albert Smith），參戰時才十五歲，他是報大了歲數才獲徵入伍的，後來他更隨着我們劇組到外景地，成為我們

的納瓦荷顧問。

我們也在納瓦荷保留地選演員，從數千應徵者之中選了他們族的羅渣韋利（Roger Willie）為主要演員。至於男主角之一的亞當比治（Adam Beach），是加拿大阿尼什納比族（Anishinaabe）的原住民。

電影故事的背景是塞班島戰役，我們在夏威夷的瓦胡島（Oahu）拍攝。一來，瓦胡島的山脈與塞班島相似，二來它有海軍陸戰隊的軍營，可以提供眾多美軍的臨時演員。

二〇〇〇年的夏天，《烈血追風》開機的第一天，吳宇森選擇拍攝大場面，是美軍進攻山谷中的平原，日軍在山邊對抗的場景。山谷中藏了幾百個大大小小的爆桶，我們用了十四台攝影機器，既有空中直升機拍攝的，又有地面攝影師穿了軍裝混在美軍臨時演員中奔跑拍攝的畫面，從不同的角度組合，一氣呵成。光是扮演美軍的臨時演員便上千，在炮火中奔跑並非易事，所以綵排也花了好幾天！到正式拍攝時，面對着十四個監視器，我看到都頭暈，吳宇森卻可以很清楚地指出哪一部機器的鏡頭有甚麼地方不對，有甚麼需要改善……確是令人佩服。

可是其他的拍攝不算是很順利，因為天不作美，經常下雨。有一天從上午到下午四時，雨都沒有停，地上的泥高至膝蓋，我們那天的拍攝計劃只得作廢。還有那些軍事顧問拼命拍馬屁，不停地對導演說你比史匹堡的《雷霆救兵》（Saving Private Ryan）更厲害，你的戰爭場面太牛了。結果又加了一場尼古拉斯基治不顧生死帶了火藥直衝敵巢的戲份，而這場加出來的戲拍了一週，但因天氣原因還不能完成。可是，基治飾演的大兵，其職責及任務是要保護亞當比治飾演的密碼語者。這個衝鋒鏡頭不是不可以，但有點跳出他的職責範圍了。但最

大問題還是天氣持續下雨，後面的戲肯定不能在預算之內完成了。於是美高梅總部下令，撤銷夏威夷的拍攝，班師回洛杉磯繼續。

我們在離洛杉磯往北兩小時車程的蘭加士打（Lancaster）繼續拍攝，但加州的植物跟夏威夷的非常不一樣，加州的棕櫚樹高，葉子短而硬，夏威夷的棕櫚葉子是柔軟且隨風擺動的。結果我們人造了十幾棵夏威夷棕櫚樹，在外景地上插上。第一天拍攝，我到外景地時嚇了一跳，只見到處白茫茫一片！原來是晚上下了大雪，要等幾個小時後雪融了才能開拍。

電影完成後，排期在二〇〇一年的十一月上映，當時有六部二戰的戰爭片，我們是出閘的第一部。但萬萬想不到，九月十一日發生了恐怖份子襲擊紐約世貿中心事件，震驚全世界！所以戰爭片都因而延期上映。我不知道美高梅內部有甚麼原因，最終我們從第一部上映的二戰片，變成了最後一部！直到二〇〇二年的六月中才公映，此時觀眾看戰爭片已看膩了，結果這部片的美國票房只有四千萬美元，大失所望。因為拍攝成本超過一億美元，這影片肯定是賠本了。

這部電影的美國影評也不是太客觀。很多人覺得納瓦荷密碼語者的故事是美國人的東西，從來沒有人拍過，怎可能是由一個香港導演來拍？我覺得說這種話的人就是帶了偏見，因為除了原住民（印地安人），所有的美國人都是移民或移民的後代，故事中的大兵，不是有美籍的希臘人和美籍的瑞典人嗎？吳宇森也是美籍的呀。再說，片中一大兵說：「今天我們的敵人是日本人，說不定明天我們就會聯手日本去打別人！」現在美國不是聯合日本來對付二戰時的盟友中國嗎？所以戰爭都是不好的，士兵都是政治的工具，這才是電影真正的主題。我不能說影片拍得怎麼十全十美，但實在不應該被美國影評這樣踐踏。

但值得欣慰的是，因為我們這部電影，引起白宮對這段被遺忘了的歷史的注意。二〇〇二年六月四日，美國國會給六位在世的納瓦荷密碼語者頒發了「榮譽勳章」（Medal of Honor），我和吳宇森都去觀禮了，並參觀了白宮。這勳章是軍人最高的榮譽，雖然是晚了差不多五十年，但是我們對於納瓦荷密碼語者的英勇事跡，深深地表示敬意。

3.15

華工
血淚

一九九七年一月十四日早上四點，我在洛杉磯家中接到好友陳寶旭從台北的來電，告知一個不幸的消息 —— 胡金銓導演因心導管擴張手術失敗而逝世，享年才六十四歲。

胡金銓是我還沒進電影界之前最崇拜的華人導演，在電影工作室期間也因《笑傲江湖》曾與他在台中相處了一段時期。我一九九二年開始在美國工作之時，他也在洛杉磯，一直為籌劃十多年的英語電影《華工血淚史》（*Battle of Ono*）而奔跑。

《華工血淚史》的劇本出自美國華裔劇作家黃哲倫（David Henry Huang）之手，故事是根據史實改編，講述十九世紀五十年代的中國人參與了加州的淘金熱，因受到欺凌，而在 Igo 與 Ono 兩個小鎮引起暴亂，是一部很商業的動作片。胡導演的兩位製片人莎拉皮爾斯柏利（Sarah Pillsbury）和美芝珊弗（Mitch Sanford），從八十年代開始一直在找投資，但這項目一直沒有進展。

當吳宇森拍了《斷箭行動》之後，在荷李活算是站穩了腳，胡金銓便請他幫忙，看看如何能推進《華工血淚史》。吳宇森轉問我能不能幫胡導演這個忙，我當然很樂意。所以有好長一段時期，我跟胡導演經常見面，見面的地點多是在洛杉磯他喜愛的湖南菜館「湘園」。我對他兩位製片人說：「你們一定要先找到主演，融資才會比較容易。」這部電影是雙男主角，一中一西，我先把劇本給了周潤發看，他看完一口答應。接下來兩位製片人找到奇雲格連（Kevin Kline），他這時剛演完李安的《冰風暴》，也爽快答應。有了兩位男主角，其他的便比較容易，英國的金冠電影公司（Goldcrest Films）願意投資九百萬美元，這是成本的一半。眼看終於開機有望，胡導演說要先去台北檢查身體，以作準備，誰知就一去不返了。

胡導演去世後，我介紹了年輕導演派斯（P.J. Pesce）給莎拉和美芝，希望他能完成胡金銓的心願，但最終也沒有成事。在網上很多人誤傳，說吳宇森會接手《華工血淚史》，但從來都沒有這回事，大家誤會了是因為我們自己也開發了一個華工的故事。胡金銓的華工是淘金，我們的華工是建鐵路的。

二〇〇〇年秋天，當《烈血追風》從夏威夷移師到洛杉磯繼續拍攝時，《奪面雙雄》的兩位編劇麥克和米高拿了一張照片來找我和吳宇森，說了一個有關中國人建鐵路的故事。他們隨《奪面雙雄》到香港宣傳時見過周潤發，對他印象深刻，故希望弄一個故事，可讓吳宇森和周潤發再次合作。

在十九世紀中以前，美國東岸的人如果要到西岸，要麼要坐篷車經過荒蕪的崇山峻嶺，中途還可能會受到劫匪襲擊；要麼坐船繞過南美洲南端的合恩角（Cape Horn），費好幾個月時間。政府為了要讓國家興盛起來，便有了橫貫大陸鐵路（Transcontinental Railroad）

的建設計劃，工程由兩家公司共同投得：聯合太平洋鐵路公司（Union Pacific Railroad）從東岸往西建設，而中央太平洋鐵路公司（Central Pacific Railroad）則由西岸往東而建。這計劃在一八六三年，南北戰爭結束後便開始實行。但因鐵路建成後兩公司均可分別獲得兩旁的地，所以他們為了要獲得更多土地，便競相加快速度趕建鐵路。

最後聯合太平洋佔了優勢，因為他們經過的地方大部分是平原，工程較容易故進展很快；而中央太平洋的工程卻被美國洛磯山脈（American Rocky Mountains）擋着，根本沒法穿過。而且當時的工人大部分是美國最底層的愛爾蘭移民，沒有那麼容易控制。加州的州長突然想到，何不引進大批中國工人，中國人比較勤奮和聽話，也能吃苦。當然這些中國人，大部分是被「賣豬仔」去的美國，也有部分是躲避清兵的反清知識分子。中國人來到之後固然受到歧視，和愛爾蘭人也產生了矛盾，但憑着堅忍、勤勞、毅力、勇氣和智慧，想出了吊籃和火藥等各種方法，在峭壁爆出可鋪軌的路，更挖出山洞，穿過堅固的山脈，完成了任務。結果兩條鐵路於一八六九年五月十日在猶太州的普瑞蒙特雷尖峰（Promontory Summit）連接了起來。那一天，政府舉行了一個「黃金長釘」（The Golden Spike）的儀式，所有州長和政要都出席了，還照了一張合影。而二〇〇〇年那天，編劇麥克和米高手上拿的照片，正是那張合影。

合影中，所有人都有名字和身份，除了兩個蹲在前面的鐵路工人，一個是滿面鬍子的愛爾蘭人，另一個是還留着辮子的中國人。編劇們的構想，便是從兩位無名英雄的故事開始。

我和吳宇森都超喜歡這個故事。這時我認識的霍士公司副主席標麥肯尼（Bill Mechanic），剛離開了霍士自組公司，需要項目，我便找他

投資劇本。他聽了立刻表示支持，隨後找了迪士尼來投資這個電影項目。這部電影的片名，叫 *The Divide*，意謂山脈把兩段鐵路分開，也表示中國人和愛爾蘭人的分歧，但最後雙方團結，把山脈打通，完成了工程。一位台灣媒體朋友替我改了一個頗貼切的中文片名——《人定勝天》。

這是一部史詩式電影，有山崩橋塌的大場面，但卻不是動作片，我覺得對吳宇森來說是好事，可以讓他的事業更上一層樓。劇本初稿出來後大家不斷地討論，後來換了編劇再繼續寫下去，但兩位男主角的關係始終卡着，寫得不是太理想。另一方面，在《烈血追風》上映後我們也開始着手籌備拍攝工作，除了去普瑞蒙特雷尖峰與當時實地的山洞和峭壁勘察之外，也去了亞利桑那州尋找合適的鐵路外景地，美術部門也開始在建組。

二〇〇三年，吳宇森決定先拍《致命報酬》（*Paycheck*），《人定勝天》的劇本繼續修改，排了在《致命報酬》之後便開拍。

可是，本來投資《人定勝天》的迪士尼，在二〇〇四年春天推出了兩部相同年代背景的高成本電影：《沙漠騎兵》（*Hildago*）和《圍城十三天：阿拉莫戰役》（*The Alamo*），僅相隔一個月上映，但雙雙票房慘敗，故立刻撤出了《人定勝天》的投資。此時，標麥肯尼已花了三百多萬美元在劇本費上。後來吳宇森回國拍《赤壁》，也暫時退出了這部史詩式電影。

二〇〇七年的九月，我參加了威尼斯電影節，意外的碰到標麥肯尼，他說有新的一稿《人定勝天》劇本，問我要不要看。我看了之後覺得這一稿非常好，其中的白人主角，從鐵路工人變為工頭，兩位主角當初的矛盾和衝突便更加明顯了。但是劇本上沒有編劇的名字，我問標

是誰寫的，出乎我意料，原來編劇是他自己！他想先定了導演再定演員，然後才找投資，可是吳宇森說如果沒有投資他便不考慮了，很是可惜。

在那麼多沒有成形的項目中，我覺得最遺憾的便是這部。在美國唸了九年書，然後再住了三十多年，看到中國人對美國社會的貢獻，以及受到的不公平待遇，我深有感觸。因為有了中國鐵路工人的血汗，甚至生命，橫貫大陸鐵路才能在短短數年之內建成，促進了美國的興旺及富強。我衷心希望，終有一天，有別的導演能把這個故事公諸於世。

3.16

致命
報酬

因為《烈血追風》票房失利，我們公司與美高梅的協議在兩年後也結束了。我們公司那時有員工二十多人，除了電影部，還有電視部和遊戲部，他們的薪水也不是小數目。正在徬徨之際，派拉蒙來拉我們過檔，條件是要吳宇森執導一部科幻動作片《致命報酬》(*Paycheck*)。

《致命報酬》的劇本改編自科幻小說家菲臘狄克 (Philip K. Dick) 的短編小說。狄克生前非常多產，多部作品被搬上銀幕，較成功的有《2020》(*Blade Runner*) 和《未來報告》(*Minority Report*)，以及近期的網劇《高堡奇人》(*The Man in the High Castle*)。《致命報酬》的故事挺有意思，講有一位受聘於一家公司的天才科學家，發明了洞悉未來的機器，公司可提供極高之報酬，條件是工程完成後，要把他工作了三年的記憶洗去。他被洗記憶後醒來，被告知他已放棄了報酬，更被這公司派人追殺！能令他追查失去了的記憶的，是他自己留給自己的一個信封，信封內全是鑰匙之類的小物品，而這些物品便是他推理過去的唯一線索。

問題是，吳宇森對科幻的興趣不大。但其他項目都還在劇本階段，除了《人定勝天》外，他自己也投資了一部動作歌舞片《舞者》（*The Dancer*）的劇本，《舞者》講二、三十年代一個選擇了黑幫歧途的舞蹈員積戴蒙（Jack "Legs" Diamond）的真人真事。為了公司的生計，他有點勉強的接了《致命報酬》。

二〇〇三年四月一日，電影在溫哥華開機。同一天早上，我接到香港來的消息，張國榮在文華東方酒店跳樓身亡。我一直把消息擋着，到那天收工後才讓吳宇森知道，他曾和張國榮有三次合作，聽到噩耗當然是傷心萬分。

《致命報酬》的男主角是派拉蒙指定的賓艾佛力（Ben Affleck）。他人沒甚麼，但我總是覺得他沒有很投入，可能因為他當時的女友珍妮花露柏絲（Jennifer Lopez）也在加拿大拍戲，有時候會來探班，兩人常在工作人員面前卿卿我我，旁若無人的緣故。女主角奧瑪花曼（Uma Thurman）非常敬業，但拍兩人感情戲時我總覺得少了一點化學作用。

《奪面雙雄》雖然換面部分有點科幻，但其他的情節都是很寫實的，而《致命報酬》卻是一個不折不扣的科幻故事。我未看過原故事，不知道劇本改動了多少，只知道電影引起一些科幻迷的不滿。不過吳宇森對於推理和動作的處理卻得很出色。影片在同年聖誕節公映，全球票房一億兩千萬美元，不過不失。

3.17

醞釀
回國

踏入二○○四年，吳宇森在荷李活的事業碰到了瓶頸。找他拍戲的人很多，但都是動作大片。很多人把他歸納為「動作導演」，這是一個我不大認同的稱號。他想拍有內涵的電影，卻苦於一直沒有機會。

我們為了《舞者》，去了一趟紐約與曉治積曼（Hugh Jackman）見面，他當時正在演百老匯歌舞劇《奧茲男孩》（*The Boy from Oz*），故暫時不想再演歌舞片。《人定勝天》除了劇本問題未解決，還沒有投資。

此時吳宇森在洛杉磯家中一直有看內地的電視節目，看到湖光山色的風景和現代都市的風貌，很是嚮往，頻頻對我說想回國拍戲。而且此時除了李安的《臥虎藏龍》獲得漂亮成績外，中國的第五代導演如陳凱歌、張藝謀、田壯壯等的優秀作品也揚名海外。但是我沒有內地的資源，所以只當他嘴巴說說而已。

有一天，一位香港的製片人朋友到訪洛杉磯，約了我們倆午餐敘舊。談話中，吳宇森又提起想回國拍戲的事，他向那位朋友說：「我想拍

有關三國的電影，不如你當我的製片人。」那朋友一時不知如何反應，看着我倆說不出話。後來公司的同事、前香港小姐楊雪儀，鼓勵我親自回國一趟，看看有甚麼機會。

其實這時我自己已習慣了在荷李活的工作，也建立了自己的人脈，同時也在開發其他的電影項目，如《巴比龍》（*Papillon*）等，但我不服輸的性格，讓我立定決心，要把這部《三國》電影弄成。可是我從來未去過北京，那邊一個人都不認識，普通話也說得不好，這任務如何進行呢？此時吳宇森給了我一張名片，上面寫着「中影集團董事長 —— 楊步亭」。原來是吳宇森去康城影展當評委時在宴會上認識的一個人。他說：「你去找他便可，他說過歡迎我回國拍戲。」

二〇〇四年七月，在洛杉磯飛往北京的途中，我緊張得突然恐慌發作，不能呼吸，甚至有窒息的感覺，這是從來都沒有發生過的情況，過了很久整個人才能安定下來。

CHAPTER 04

北京篇

《赤壁》的拍攝現場，圖中場景為周瑜軍營。

二〇〇七年六月，我在湖北易縣《赤壁》外景搭建的曹船旁。

二〇〇七年六月，我們在湖北易縣為《赤壁》搭建的曹營碼頭。

二〇一三年十一月,我們
在上海車墩片場為電影
《太平輪》搭建的佈景。

二〇一三年十一月二十八
日,我們在上海車墩片場
《太平輪》拍攝現場為章
子怡慶祝生日。

黑木瞳義演《太平輪》，
讓我們喜出望外。

二〇一七年十月三十一
日，我到韓國參加宋慧喬
（前排右二）婚禮，見到
許多老朋友。

二〇〇四年九月，我初到北京，在楊雪儀的安排下，結識了許多內地電影界人士。圖為當時我與姜文（右）、楊雪儀（中）的合照。

二〇〇五年，我與金基德在釜山影展上。

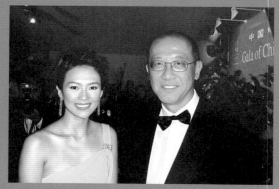

二〇〇五年的康城影展，我一方面拜訪各大電影公司，爭取為《赤壁》的融資鋪路，另一方面也遇到了許多的新知舊雨。圖為當時我與章子怡的合照。

二〇〇九年六月,《竊竊紳士》在上海舉行發佈會。

二〇一〇,《劍雨》開機,圖為我與楊紫瓊、鄭雨盛在橫店的拍攝現場。

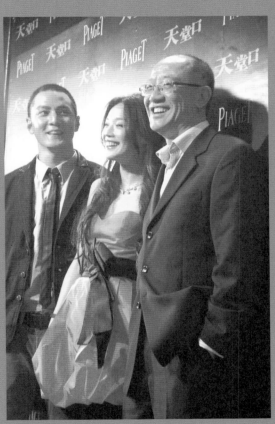

二〇〇八年九月,我與舒淇、吳彥祖在《天堂口》的台北首映會上。

二〇一一年七月十九日，我和吳宇森到麗江為《飛虎群英》勘景。

二〇一一年八月二十八日，我在華表獎頒獎現場與偶像謝鐵驪導演合影。

我與《晚秋》導演金泰勇。

二〇一二年，我很榮幸獲得亞洲電影博覽會頒發的「近十年最佳製片人」獎項。

二〇一二一月二十九日，我在泰國電影節獲獎。

二〇一三年三月十七日，楊紫瓊獲CineAsia 大獎，我與老搭檔谷薇麗與她在現場合影。

二〇一三年五月二日，我與姜棟元（左一）等在上海。

二〇一四五月，我與王千源（右）、王東輝（左）在康城影展宣傳《繡春刀》。

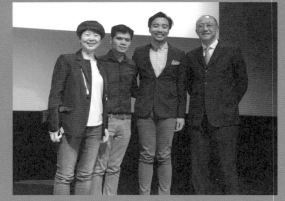

二〇一五年十二月五日，我在新加坡電影節頒獎給創投會得獎導演何書銘（右二），他的參賽作品是《花路阿珠媽》。

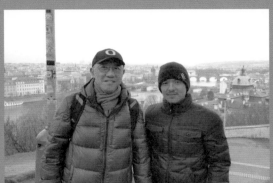

二〇一五年十二月，我與
馮德倫一起到布拉格為
《俠客聯盟》看景。

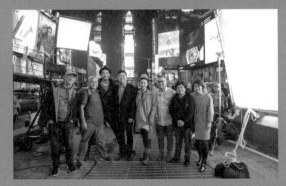

二〇一六年十月，我們在紐約時代廣場拍攝《情遇曼哈
頓》。

二〇一六年七月二十四日，歡迎黃景瑜加盟上海乾澄
影視文化有限公司。

二〇一七年十月，我與張頌文（左一）、譚卓（左二）、周全（右二）攜《西小河的夏天》參加釜山電影節，周全憑這部電影獲釜山電影節新浪潮競賽單元 KNN AWARD 觀眾獎。

在我工作的後幾年，我經常與新導演合作，圖為我與三位年輕的導演陸可（左一）、余非（右二）、趙非（右一）在乾澄。

二〇一七年十一月，我與黃渤（右一）、張家魯（左一）一同擔任金馬創投會的評委。

二〇一九年三月十七日，我在香港頒發「亞洲電影人大獎」給役所廣司。

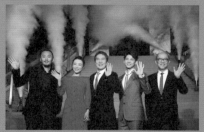

二〇一九年十一月三日，《冰峰暴》在東京電影節首映。

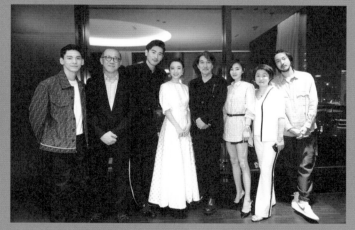

二〇一九年六月十五日，我與林柏宏、高以翔、張靜初、役所廣司、王麗坤、楊鑫、王傳君（從左到右）在上海電影節。

4.1

初臨
北京

我首次到北京，看見到處高樓林立，完全是一個現代化的大都市，跟我想像中古色古香的古城大為不一樣。同事楊雪儀已比我先到北京，在那邊等候。她事先已替我約了楊步亭，當天在中影集團附近的一家潮州菜館共進午飯。

楊董事長非常客氣，點了很多小菜。但他忙得要命，電話響個不停，整頓飯他大部分時間都在講電話，好不容易等他坐下來，我結結巴巴地和他說吳宇森想拍三國演義，中影有沒有興趣投資？他聽完哈哈大笑，說我的普通話好特別，還模仿我說了兩句，午飯便結束了。

我心想不妙，如果中影沒興趣，我這次不是白走一趟嗎，回去洛杉磯如何交代？楊雪儀對我說，她有一位朋友張大星剛好也在北京，也許會有門路。張大星本是北京人，移民到了美國，家在洛杉磯，這時剛好回北京探望他母親。他說他有一位朋友李楠，是保利文化公司的總經理，也許他會有興趣。我們約了李楠見面，他說他們公司有博物館、酒店、劇場，也辦演唱會，但不投資電影。不過他們董事長馬保

平有另外一家公司，叫保利華億，是一家電影公司，便替我們約見。

在李楠的安排下，我們去了保利華億跟馬保平及該公司的主腦董平見面。這是一家新公司，剛投資了顧長衛的導演處女作《孔雀》。他們問我：「三國故事那麼多，你們想拍哪一段？」我也問過吳宇森這個問題，他說：「我是那麼重友情和義氣的人，當然是想拍桃園結義。」董平聽了拼命搖頭，他說：「桃園結義有甚麼好看！要拍當然是拍赤壁之戰！大導演拍大場面，在大銀幕上一定會很有效果！」他說得一點沒錯，很有道理！

接下來他招呼了我們在放映室看《孔雀》，我連看兩遍，拍得很棒，張靜初的演出也非常動人。顧長衛和蔣雯麗夫婦有一段時期住在洛杉磯，我們常有見面，看見老朋友拍了那麼出色的電影，很替他高興。

次日我和楊雪儀走馬觀花地遊覽了故宮和長城，之後我便趕回去洛杉磯向吳宇森報告。他聽到保利華億有興趣投資，非常興奮，立刻寫了一封三頁紙的信給董平，傳真過去。後來董平把這封信登在他公司的雜誌上，並用來為項目立項。

我在同年的九月再次飛到北京，但這次是和吳宇森同行。我介紹了他給馬保平和董平認識，大家相談甚歡。董平已公開說過這部戲的預算是五千萬美元！在當年這是極之驚人的數字，吳宇森聽了十分高興，他終於可以拍攝一部中國「大片」了！接下來的問題是拍攝地點和編劇人選。董平安排我們兩月後再臨中國，到上海、蘇州、橫店、無錫等地看景。至於編劇，他推介了鄒靜之。

然而，這個計劃卻遭到吳宇森的荷李活律師和代理人反對，因為他們對中國的情況一無所知，無從插手，也不可能從中抽佣。但吳宇森

決心已定，其他人也無可奈何。

十一月，我們去了橫店的影視城，又到了杭州、蘇州等地看景，都不是很理想。鄒靜之飛到杭州，就在西湖中央的小艇上和吳宇森開始聊劇本。我們最後去了無錫的三國影視城，就在太湖邊，三國演義的電視劇曾在那裏拍過。我們考慮了半天，還是覺得景地規模比較小，如果用來拍電影不大夠氣派。不知道誰跟吳宇森說，長江的上游在雲南，那裏可能會適合拍攝。於是在那年的聖誕節，張大星組了一個十多人的團，浩浩蕩蕩地去昆明、大理和麗江。那裏雖然風景漂亮，但地勢高，也沒有適合拍攝的地方。不過我們當時在大理受到副州長焦宏奮的熱情款待，之後我意外地與他在北京中影重逢，他目前已是中影集團和中影股份公司的董事長了。

遺忘
天使

雖然我們是為了《赤壁》回到國內，但是《赤壁》卻不是我們在國內的第一部電影。我們的第一部電影是為聯合國兒童基金（UNICEF）籌款的《被遺忘的天使》（*All the Invisible Children*），這是由七個不同國家的導演分別拍的七個有關兒童的短片而組成。而吳宇森負責中國那部分。

這部電影的發起人是它的製片人克埃拉提里絲（Chiara Tilesi）。她是義大利人，在洛杉磯的洛約拉馬利蒙特大學（Loyola Marymount University）唸電影系，雖然從來沒有拍過長片，卻想到這個計劃，並獲得聯合國兒童基金會的同意。她絕頂聰明，因為一方面這是極之有意義的事情，另一方面也可替自己打響名堂。何況戲中的六位導演都是世界知名並享有某程度的國際地位的人，除了義大利那位斯蒂法諾韋尼魯索（Stefano Veneruso）。斯蒂法諾是克埃拉的大學同學兼男朋友，他以前只拍過短片，這次一下子和六位世界級導演同級數。克埃拉趁這機會把男朋友也捧了出來，可謂一舉三得！

除了吳宇森和斯蒂法諾之外，其他五位導演分別是美國的史碧克李（Spike Lee），南斯拉夫的艾米爾庫斯杜力卡（Emir Kusturica），巴西的卡迪亞蘭德（Katia Lund），法國的梅狄夏夫（Mehdi Charef）和英國的父女檔列尼史葛／佐丹史葛（Ridley Scott/Jordan Scott）。

二〇〇五年三月，我們開始着手弄這部短片。因為是慈善，我和吳宇森都是義務工作，分文不收。編劇方面，我第一個想起的便是《孔雀》的編劇李墙。由於計劃生育的原因，當時中國的父母只能生一個小孩，而傳統觀念又重男輕女，故出現了一些女嬰被拋棄的新聞。李墙覺得就是很好的題材，他寫了五頁紙的故事，講兩個年齡相若的女孩，一個是棄嬰，被撿破爛的老翁救起，生活雖苦但很快樂；另一個是父母離異的有錢女孩，因得不到家庭溫暖而終日悶悶不樂。故事很棒，吳宇森再加潤飾，最後讓兩個女孩碰面，交了朋友。這段故事叫《桑桑與小貓》。

張大星介紹了李少紅和李小婉的「北京榮信達影視」為承製公司，曾念平老師擔任攝影。為這部電影做場記的，是未來的大導演金依萌。李小婉親力親為監督製作，令一切進行得非常順利。片中有錢的一對夫婦，我們請了相熟的蔣雯麗演妻子，尤勇演丈夫。尤勇一改以往的鐵漢形象，變成文藝小生，效果非常好。

在《桑桑與小貓》裏，吳宇森難得地展示了他感性的一面。我覺得這部片是七部短片中最好的一部。倒不是我賣花讚花香，很多影評都是如此說。《被遺忘的天使》受邀參加威尼斯電影節，克埃拉提里絲衣錦還鄉，出盡風頭。後來她再接再厲，想弄一部同樣性質的電影，找吳宇森合作，但這時我們已為《赤壁》忙得不可開交了。

天堂
之口

吳宇森拍《赤壁》的消息傳出以後，受到各方的矚目。不少演員和經理人都毛遂自薦想參演其中角色。我在二〇〇五年的三月去了一趟東京，拜訪各大電影公司，告訴他們有關《赤壁》的消息，希望他們對日本版權甚至投資有興趣。其中發行錄像帶的 Rentrak Japan 最積極，我們談好了條件，約了五月份在康城簽約。我在康城時，也分別和全世界的電影公司接觸，目的是為將來的融資鋪路。這些公司來自美國、韓國和法國。當然，我們當時劇本和演員都沒有，很難談到甚麼具體的東西。

但是在此之前，台灣中環國際娛樂的主腦涂銘曾與我接觸，表示願意投資《赤壁》一千萬美元。他沒有甚麼附帶條件，只是希望我們考慮讓他們旗下的藝人林志玲飾演小喬的角色。涂銘同時也是霍士公司大中華地區的董事總經理，所以為了業務也經常會去北京。

這時，我香港的友人 Norman Wang 介紹了菲律賓華僑導演陳奕利給我們認識，他是廣告導演，在美國留過學，曾用兩天時間拍了一部

周杰倫演的動作短片《雙刀》，成績還不錯。他寫了一個叫《繞道而行》（Detour）的英語動作劇本，故事在曼谷發生，想請當紅的東尼嘉（Tony Jaa）為男主角，並請我當他監製。我有點猶疑，但他說已聯絡好東尼嘉的經理人，叫我去曼谷見見東尼嘉本人。我和他飛去曼谷一天，誰知到埗後那經理人卻反口不讓我們見東尼嘉，並不斷地推介另一位較年輕的泰國打仔給我們，我當然不願意！為了緩和氣氛，那人招呼了我們看東尼嘉的新片《冬蔭功》的首映，戲中有一場東尼嘉從商場六樓打到一樓的場景，但我居然在電影院中呼呼大睡並打起了呼嚕，結果整場戲都沒有看到。老實說，這種戲只有打鬥，沒有甚麼劇情也不用講演技，最容易引來睡魔。

曼谷之行白走一趟。回到洛杉磯不久，吳宇森身體有點小毛病，要住院幾天，期間陳奕利每天去探病，跟他聊天。吳宇森對他述說自己少年時在香港徙置區的故事，其實也就是《喋血街頭》前半部的故事。陳奕利靈機一觸，說何不把故事翻拍，但設在三十年代的上海灘？大家都覺得是不錯的主意，我在等《赤壁》劇本的同時，便着手籌備這個新計劃了。

陳奕利找了蔣丹編劇，劇本出來後便先找演員。他約了周杰倫在北京與我和吳宇森見面吃飯，但周對這故事沒有興趣。陳接下來想要吳彥祖，我又陪他飛去香港跟吳彥祖和他經理人陳自強見面。吳彥祖說基本上可以，但要看演對手戲的演員是誰。然後我在香港找了張震和舒淇，回到北京，又談了劉燁和孫紅雷。可是，原來答應投資的中央電視台卻因故推辭！剛好中環國際娛樂的涂銘在北京，看見我愁眉苦臉、沒精打采的，問我發生甚麼事，我便和盤說了。他一聽見有這麼強的演員陣容，立刻說他來全投！我真是喜出望外！剛好劇中有一個弟弟的角色還沒有人選，他就推薦了他公司的年輕演員楊祐寧。

試想想，吳彥祖＋劉燁＋張震＋孫紅雷＋楊祐寧＋舒淇，再加上高捷和李小璐，這在平時，可是三部電影的主演陣容啊！而且一千萬美元的預算在當時對一個新導演來說是非常充分的。我們在上海製片廠的車墩影視基地搭了美輪美奐的豪華佈景，可是導演不爭氣，拍了一部鏡頭明顯不夠、戲劇性薄弱，而且沒有靈魂的電影出來。

剛好開機時我不在場，我因為在洛杉磯跑步弄傷了膝蓋，要動手術，但演員的檔期已定，不能更改。第一天拍攝時，副導演就故意安排了最難的一場戲，讓所有演員全部出動，這分明是有意考導演的牌，結果出來的成績自然好不了哪去。我回到上海，中環國際娛樂派來的代表立刻對我說他們想把導演換掉。我自己也當過新導演，知道難處，於是極力替陳奕利爭取。但問題是，《赤壁》同時在北京籌備，進入了緊張階段，我沒有辦法常駐上海盯着。

因為這個故事是從吳宇森開始的，所以他也特別緊張，特地飛到上海替陳奕利設計了所有動作場面，戲的武術指導是《辣手神探》的郭追，大家以前合作過，駕輕就熟，以為準沒有甚麼問題了。誰知我再次回到上海的時候，郭追卻投訴說導演把所有動作戲都刪去了！我聽了大怒，責問陳奕利有何意圖？！他卻說：「你看《教父》也是沒有甚麼動作，不就是經典嗎！」天啊！他居然拿自己來媲美哥普拉（Coppola）！但是為時已晚，我們沒有預算重拍，所以已沒有挽救的機會了。

這部電影最可取的是它的攝影。攝影師是比利時的米歇塔布里（Michel Taburiaux），燈光是香港的黃志明，他們做出來的每個畫面都猶如十七世紀荷蘭黃金時代的油畫。它的美術也值得一讚，美術指導是多次和王家衛合作的邱偉明。

我們為了方便控制，把影片的後期搬到北京。陳奕利剪出來的版本，慘不忍睹。吳宇森看罷，百忙之中抽空來重剪，但奈何鏡頭不夠，只能從 NG 的片中抽出鏡頭來補救。中環國際娛樂的同事為這部戲改了一個貼切的片名：《天堂口》。天堂口有雙重意義，一來堂口就是黑幫的意思，另一方面戲中幾個主人翁嚮往三十年代紙醉金迷的上海，對他們來說那兒就是天堂，但他們也只能站在天堂門口徘徊，永遠進不去。

影片在二〇〇六年八月中在中國放映，由華誼兄弟發行，票房三千多萬人民幣。同年九月，我用盡自己的人脈關係，把影片送到威尼斯影展作為閉幕電影，也在多倫多影展的「盛典」（Gala）單元放映，同時把海外市場交給 Fortissimo Film Sales 售賣，以盡量減輕電影的虧損程度。

4.4

赤壁
風雲

我們在荷李活時，一直都是替大公司打工的。大公司雖然對導演的創作管理比較嚴，但卻有非常健全的制度支持。我們只管把電影製作好，至於融資、找演員、談合同、發行、宣傳等，都有專門的部門負責，分擔了製片人的工作。可是《赤壁》的情況便很不一樣。

除了創作以外，《赤壁》是我第一次從頭到尾獨自擔綱製作的大規模電影，當中發生的意外特別多，有好幾次差點開拍不成。我覺得真的是憑我和吳宇森無限堅強的意志和毅力，才能把電影完成。

首先在融資方面，本來以為保利華億會全部負責。開始的時候他們的確花了錢，用以租辦公室、付看景費用等等。但不久他們發生了人事變動，馬保平和董平都先後離開。而中影則表示要進來，此時中影的大權落在總經理韓三平手上。三爺是一位非常有魄力的電影人，對中國電影的起飛作出很大貢獻。他對中國電影市場非常看好，也非常看好《赤壁》這部電影。他願意投資一個數目，來換取中國內地的版權。至於世界其他地區的版權，他沒有興趣。這個數字在當時來說非

常驚人，但也只是整部電影製作預算的六分之一。換句話說，這部電影的成本，有六分之五我還要到中國內地以外的地區想辦法！

我想出一個方法，在中國內地以外的地區，我把投資和發行分開。換句話說，投資是一筆錢，發行權又是一筆錢。因為我知道三國的故事在亞洲很多國家都家傳戶曉，所以才壯起膽子勇往直前，只許成功不許失敗！在日本方面，有幾家公司有興趣，但只有錄像帶公司 Rentrak Japan 答應了我要求的價錢，他們還生怕我會與別的公司談合作，趕快約我在二〇〇五年五月的康城影展上簽了合同。但想不到到了年底，他們寫信來要求減價。減價是不可能的，如這次答應了，他們說不定以後還會要求再減，這還得了，那合同便變得沒有意義了。結果我把心一橫，把合同取消掉了。到了二〇〇六年的康城影展，有香港的同行碰到我，幸災樂禍地對我說：「沒有了日本，你們那部戲恐怕胎死腹中了吧，哈哈！」

她卻是太低估了我的決心和能力了，我再接再厲地跟別的日本公司談，其中一家是新崛起的愛貝克思（Avex，前中文名是「艾回」）。他們是音樂公司，投資過《蒼狼：直到天涯海角》，對投資電影野心勃勃。我們談了好幾個月，終於在二〇〇六年十一月的洛杉磯美國電影市場（AFM）達成協議。同時我也與韓國的 Showbox 商議成功，他們參與投資並獲取了韓國的發行權。

我再去香港與美亞集團談了香港發行。美亞的老闆李國興是我在香港時期的老朋友，我曾賣給他一百多部電影的錄像帶版權。他把美亞從一個錄像帶發行商弄到今天的上市大集團，證明他眼光獨到而且是長袖善舞的一個人。接下來我談美國的哥倫比亞公司，他們非常想參與，但說人物太多了，怕亞洲以外的觀眾看不明白，要求我把劉備、關羽和張飛合拼成為一人！這當然是沒有可能的事。美國人太不

了解甚至漠視中國歷史了，如果我們這樣做肯定會遺臭萬年！

在編劇方面也有了變化。我們把鄒靜之換成了蘆葦，但蘆葦只寫了一個分場大綱，吳宇森便覺得與他想要的有距離，之後王蕙玲也寫過一稿，但也不是導演想要的方向。後來盛和煜也寫了一稿，最後是陳汗寫了分場，把結構勾了出來，導演覺得滿意，然後找郭箏寫最後的劇本。

我一看劇本，覺得很長，問吳宇森能不能把它縮短。他說可以，誰知劇本修改出來，比以前更長，如拍成電影肯定會超過兩部的長度！我一算預算，成本要從本來說好的五千萬美元增加至七千四百萬美元以上！那我找來的投資一定不夠拍攝！我對吳宇森說，如果你不肯縮短，只有分為上下兩集，沒有別的方法。我建議上集在甚麼地方結束，吳宇森聽罷沒有反對，我就去中影與韓三平商量，他立刻同意了，也與導演確定，並增加了投資。

但是我還要說服其他投資方，要求他們相應的增加投資及發行版權費，這非易事。其中日本的 Avex 反應非常大！記得那一天，就在北京橙天的辦公室內（Avex 有投資中國的橙天娛樂），他們的首席運營官（COO）荒木隆和他的手下，花了一個多小時的時間把我罵得狗血淋頭，說我沒有控制導演的能力，肯定也沒有控制這部製作的能力。他當天甚麼侮辱性的話都罵了出來，最後他說，「你的行為一定要受到懲罰！」在座的還有橙天的兩位女將，及我美國公司的同事譚樂麗（Lori Tilkin）。我活了半輩子，從來沒有被人這樣辱罵過，還被罵了那麼久！但我只能忍着，當他是狗放屁。等他罵完，我還是要面對現實，請他追加投資。他說製作成本七千四百萬美元是絕對不可能，不同意。他只允許我增加至六千五百萬美元。我繼續游說，他最後「允許」的製作成本為六千六百萬美元。他也相應地增加了日本

的版權費。

可是，這部電影還是不夠錢拍攝。我向香港的渣打銀行貸款，但需要購買完成保險。將來影片的收入，第一筆錢便要用來償還這筆債務。但是錢還是不夠，而且我怎麼能保證影片在亞洲以外的地區能有收入？我想起以前認識的頂峰娛樂公司（Summit Entertainment）的主席珀德烈華士柏格（Patrick Wachsberger）。他是把影片銷售到美國以外市場的高手，在獨立影片公司中可算是首屈一指，我決定儘管試試。但我苦於沒有完成的劇本，手上只有六、七張美術部門畫出的大場面印象圖。珀德烈看了印象圖，聽了我講的故事，也知道我們那時在請周潤發參與演出，便立刻答應幫我，並答應收取一個比一般都低的佣金。那時候已是二〇〇六年的十一月，我說希望在二〇〇七年的春天開始拍攝，他說那他必須要在二〇〇七年一月的柏林影展開始預售，但我一定要有完整的英語劇本！

不要說英語劇本，當時連中文劇本都沒有！吳宇森還在馬不停蹄地和陳汗、郭箏琢磨。那我只有不到兩個月的時間，如何產生一個英語劇本出來？

那時候我美國的助手托德溫格（Todd Weinger）想成為一個編劇，我對他說機會來了，我先把以前那幾稿中文劇本翻譯成英文，再叫他沿着陳汗的大綱思路，整理一個劇本出來。他果然不負我所望，全力以赴，寫出來的劇本有一定的水平。就在千鈞一髮之際，我把完成的英文劇本送到珀德烈手上，好讓他在柏林影展大顯身手，把《赤壁》賣到歐洲，以及亞洲幾個較小的地區（如泰國、新加坡、馬來西亞、印度等）去，結果他賣了一千多萬美元的成績！

我們怕外國觀眾看四個小時的中國古裝片會覺得很累，所以答應將來

剪一個兩個多小時的國際版，到時候買家可選擇國際版或上下兩集的
亞洲版。

就這樣，輾轉了兩年的時間，雖然製作成本還沒有完全落實，但我們
終於夠錢可以開機了。

4.5

愚公
移山

《赤壁》籌備之初,我們盲目地去了浙江、江蘇和雲南看景,但都沒有效果,我覺得先要組一個基本的班底。在拍《桑桑與小貓》時,李少紅導演大力推薦葉錦添為《赤壁》的美術指導。葉錦添是香港人,他與少紅導演合作過電視劇《橘子紅了》和《大明宮詞》,成績斐然。葉錦添又給我們介紹了胡曉峰為製片主任。他們倆人正在馮小剛導演的《夜宴》中合作,當時剛好正在北京拍攝,所以我和吳宇森去探了班,看到葉錦添和黃家能的豪華宮殿佈景,真是氣派非凡。

班底組好了,當前急需解決的,是在甚麼地方拍攝。我們準備在二〇〇七年的春天開機,於是預先把北京電影製片廠(北影)的兩個棚都訂了,準備在那兒搭周瑜的家。那時候懷柔的中影影視基地還沒有建成。至於故事中的外景地,最大的莫如在長江邊的赤壁,及對岸的曹操營地。在赤壁實地拍攝是不可能的,莫說兩千多年後的面貌已大大改變,我們也沒法阻止江上繁忙的交通。製片組派人去了十多個省看景,包括湖北省的赤壁實地,拍回來的照片都不合導演心意。這時候大家決定還是在兩個不同的地方拍攝這場赤壁之戰,然後用電腦合成。導演覺得先要決定曹營的拍攝地,胡曉峰建議不如就在附

近河北省的易縣水庫去找吧。

易縣是旅遊地區，距北京四個小時車程。我們到達之後，坐着快艇在水庫中到處張望。到了一個岸邊，吳宇森說停，他想上去看看。爬了上去，看到一塊平坦的玉米田，面積倒是挺大，他考慮了半天，覺得那裏不錯，可以作為曹營的取景地。但是那地沒有車路，交通不方便，不可能每天一千多人坐快艇去吧？胡曉峰說我們可以建一條路，連接後面的公路，是沒有問題的。在內地，建一條幾里長的路的確不是大問題，有人力和財力便可辦到。可是路建好時，葉錦添對導演說：「導演呀，這地方是不錯，但太平坦了，這個曹操的行宮，如果是在一個小山丘上，會多壯觀呀！」吳宇森說的確是！葉錦添接着說我們就建一個山丘，把曹操的行宮放在山丘上吧！但他們要求的山要兩個球場那麼大，共四十英尺高！一般的樓高是八英尺，換句話說，這個山丘，要有五層樓那麼高！我對吳宇森說：「我們的錢不夠，能否把規模縮小一點？」他說可以，結果面積是一個半球場那麼大，高度砍兩尺。葉錦添第一次開的這個景的預算，包括了碼頭和船，高達六千萬人民幣！

但是附近的地相當平坦，施工隊要從遠處的山挖泥，用貨車運到外景地，鋪一尺便壓一尺，把泥土壓實，這樣子一尺一尺地壓上去，然後面向水庫開一條頗寬的路上山，再在山上搭曹操的行宮和瞭望台，煞是好看！電影中有一場小喬獨自去見曹操的戲，就是從這條路走上去的。我想起以前的成語「愚公移山」，想不到我們真的辦到了。

至於在北影棚裏搭的周瑜家，葉錦添打通了兩個棚，在中間建了一條小溪穿過，極能顯示周瑜優雅知性的品味。我們也把北影的演員化妝間裝修成一套公寓專給周潤發休息用。大家都很期待他與吳宇森的再次合作。

4.6

換角
風波

說到《赤壁》的演員，最先定的是飾演小喬的林志玲。早在二〇〇四年的年底，當吳宇森要拍《赤壁》的消息傳出以後，台灣中環國際娛樂的涂銘已與我聯絡說要投資，並希望我們考慮用他旗下的演員林志玲，讓《赤壁》作為她的第一部電影作品。林志玲是名模，漂亮而有氣質。我在二〇〇五年的三月，再次踏進闊別了十四年的台北時，專程與她見面。我覺得她非但漂亮，態度也非常好，而且願意去北京住上好幾個月，學習演技、古裝身段與儀態，以及影片中需要的茶道等等。吳宇森後來與她見面後也非常滿意，唯一不足的是她講話時的聲線比較嬌嗲，比較現代台灣式，但後來在拍攝時已調整過來了。

至於曹操，他是個梟雄，挾天子以令諸侯，飾演者需要有一定的霸氣，我們決定找張豐毅。他一向演非常正派的角色，同時他也是絕對的好演員，曹操這角色對他來說是游刃有餘的。而孫權是年輕英偉的領導者，我覺得張震非常適合。演他妹妹孫尚香的是趙薇，我與她在洛杉磯有過一面之緣，對她印象深刻。至於劉、關、張，由尤勇、巴森和臧金生擔演。

趙子龍這個人物在我們的上半部中戲份甚重，我們最初定的是韓國演員鄭雨盛。我看過他多部電影，人帥演技好，不管時裝或古裝都同樣出色。但是遭到其中一個投資方反對，說這麼重要的人物，一定要由中國演員來扮演。於是我們找了胡軍，也是同樣出色，他演了之後吳宇森還想增加他的戲份，但因預算和篇幅有限而作罷。

至於周瑜和諸葛亮，吳宇森一早便定了是周潤發和梁朝偉，他倆是十五年前吳宇森最後一部港片《辣手神探》的主演，這番再次合作，機會難得。可是梁朝偉剛演完李安的《色戒》，因身體不好需要較長時間調養，故特地飛到北京向吳宇森請辭。我們不能強人所難，故我立刻致電金城武的經紀人姚宜君邀請金城武演諸葛亮，金城武看完劇本後立刻答應。

本以為選角方面一切都很順利，但是周潤發的合同遲遲未簽。他要求的片酬、條件我全部都答應了，他想用的工作人員我也都僱用了，想不通有甚麼其他問題。開機前幾天，吳宇森致電周潤發，周說沒有問題，不用擔心合同，叫我們放心開機吧。

二〇〇七年四月十一日，我們在涿州影視城開機，準備先拍兩週半曹操和孫權的戲，再拍周瑜。當天上午，中影為了隆重其事，還在那兒舉辦了開機的新聞發佈會，所有投資方及很多媒體都到了現場，大家都興高采烈，非常熱鬧。但到了下午，我突然收到周潤發的新加坡律師發來的郵件，說他辭演了！簡單的一句。我頓時感到晴天霹靂，開了機，錢便一大筆一大筆地花出去了，但是沒有主角我應該怎麼辦？而且周潤發是國際明星，很多歐洲的片商也許是因為他才買這部片子的。

我急得如鑊上螞蟻，和吳宇森商量後，決定影片還是不能停，繼續拍

下去，當前急務便是找別人來演周瑜。李連杰打電話給我，問我能不能等？因為他正在與成龍拍《功夫之王》，才開機沒有多久。我說肯定等不了那麼久，因為我不能把戲停掉，不然錢會花得更多。我找劉德華，他此時正在拍《見龍卸甲》，扮演趙子龍，又是三國的故事。我致電陳自強找吳彥祖，他怕擔不起而不敢接拍。我恐懼非常，如果沒有男一號而令影片沒法完成，我如何向所有人交代？正在焦急徬徨之際，我接到梁朝偉經紀人彭綺華來電，說梁朝偉願意回組，王家衛也鼓勵他回來幫忙。於是我和吳宇森立刻飛去香港跟他見面。

我和吳宇森游說他接演周瑜這個角色，但他身體正在調養，而且還要替《色戒》配音，無論如何也要到六月中才可接演。另外還有一個條件是，他不大會騎馬，所以希望不用上馬。我們說沒有問題，這一個多月的時間我們願意等，情願重新安排拍攝日程。我問彭綺華有關片酬的事，她說隨便你們，有能力給多少便多少！天啊，我正處於絕望之際，梁朝偉救了我一命！我一直沒有跟他說出口，但我心中對他真的感激不盡！

回到北京，我和發嫂通了個電話，她向我道歉，說不知道事情會那麼嚴重，並說周潤發願意回來演一個角色。我心想在商言商，前事不提，多了周潤發來客串也不錯。我找吳宇森商量，說幾乎所有重要角色都簽了演員，除了下令火燒連環船的將軍黃蓋，可讓周潤發客串。他一聲不響，轉天立刻定了演黃蓋的演員 —— 張山。

演員全定了後，我重新安排新的拍攝計劃。可是在北影廠的周瑜家佈景不能等，因為陳凱歌的新片《梅蘭芳》一早便訂了廠期，緊接着我們拍攝。所以我唯有下令把那麼漂亮的景拆掉，另覓地方重新搭建，這無疑是增加了製作成本。可是這並不是最可怕的事情，更可惡的是其中一位投資方，居然要我把周潤發和梁朝偉片酬之間的差額給他！

我和 Avex 一直沒簽約，開機後不久他們大隊人馬到北京，在一家餐館宴開三桌，準備簽約儀式。在簽約前，某位投資方突然把我拉到小房間，低聲跟我說，這個差額要給他，不然他就立刻在日本投資方面前說我壞話，讓他們把投資撤掉！ 我強作鎮定，想先把日本的合同簽了，再想辦法對付這個人。

老實說，錢不是我的，而是屬於所有投資方的，我根本沒有權力把這筆錢給他，而且他已經不是第一次這樣向我敲詐要錢了，我對這種行為深感痛恨。後來他對我說，如果我食言，他會找人來對付我。接下來他找兩個手下分別向我要錢。於是我到中關村買了一支錄音筆，在一次與他手下談話中讓那人從頭到尾把這事情說了一遍，錄了下來，然後把這錄音交給律師，萬一他對我有甚麼人身傷害，我的律師便會把錄音公諸於世。

赤壁
之戰

《赤壁》開機後連續拍了八個月,只有遇到意外才暫停。這個製作有不同的投資方,還有銀行貸款,而且吳宇森是以美國導演工會的會員身份參與,所以必須要購買完成保險。中國那時候還沒有完成保險這玩意兒,所以我用了一家美國的保險公司,叫 CineFinance,也僱了一家專門負責收錢的荷蘭公司 Fintage。將來影片在中國以外的所有收入,都會進入這家 Fintage 設立的銀行帳戶內,他們會按照一個瀑布式的程序,把錢分配好。所以所有中國內地以外的投資方、銀行、美國導演工會、導演、賣片公司、我們的承製方及保險公司,都要聯合簽署一份收錢協議,大家確認一個分錢的次序。光是弄這份合同,便花了一年多的時間,辛虧江志強和華美銀行都分別介紹了一位非常棒的美國律師侯活弗莫斯(Howard Frumes)作為這部電影的律師,處理了不下兩百多份各種各樣的合同。

因為購買了完成保險,保險公司為了確保我們可以不超資地把影片完成,一定要我們僱用他們認可的美國製片主任里克納桑森(Rick Nathanson),及他們認可的會計。我也請了我的老友李恩霖任財務

總監，確保投資款項被妥當運用。十多年前在波士頓周潤發回顧展上認識的周潤發小影迷泰勒（Tyler Stokes），現已大學畢業，到了北京當我的助理。

里克上任後第一件事，便是看預算。這時投資方認同的製作預算是六千六百萬美元，但是我們實際上要花的錢，無論怎麼砍，也接近七千萬，所以有差不多四百萬美元的差額。里克的決定，是把我和吳宇森的片酬拿掉，如果將來片子賺了錢才可取回。吳宇森有導演工會的保護，有最低的幾十萬美元的片酬，但是我就是免費去弄這部電影了，這大概就是 Avex 那位荒木先生口中的「懲罰」吧。

因為這是一部美國導演工會的電影，所以按照工會的規定，第一副導演一定要是工會的人。保險公司介紹來的副導演，在美國電影中大概很能幹，但是他不會中文，來到中國卻英雄無用武之地。他不能參與前期的籌備，到拍攝時就像大爺般坐在監視器旁，要求第二副導向他解釋導演的要求。等翻譯完了，那鏡頭也已拍了！而且他片酬很高，還有不少附帶條件。我越想越生氣，想把他開掉又不能。最後我忍不住了，大概在開機兩個月後，我飛回洛杉磯，在吳宇森的律師協助下，找導演工會理論。那位律師在荷李活的地位很高，在多次周旋下，才終於把那副導演趕走！

我們的後期製作總監是一位美籍華人，曾在吳飛霞導演的短片中工作過。他堅持我們的電腦視效由一家公司來承擔，說這樣會省錢。我當時對視效接觸不多，沒有到處打聽行情，這是我的失誤。結果他選了一家叫「孤兒院」（The Orphanage）的視效公司來負責《赤壁》的所有視效鏡頭。這家公司要我們按月先付錢，拍攝時派了視效總監在現場，但大部分工作都是在後期才開始，這是我的第二個錯誤。原來這家公司早已負債累累，急需收到我們的「管理費」來還債。我除了開

除掉那位後期製作總監，也聯同保險公司找了另一位視效總監加入，好不容易才把這方面的預算壓下去。

電影開拍不久便開始拍動作場面，但我看了毛片之後極之擔憂。我們的武術指導以前拍的時裝動作片非常出色，但他設計的古裝動作卻缺乏力量，看不出武將們的浩瀚情懷及蓋世英勇！我想以後還有那麼多重要的動作戲，如果這樣下去我們就徹底完蛋了。我覺得真的需要有一位非常有經驗的動作導演來把關。我想起了元奎，我不認識他但很喜歡他的作品。他那時正在雲南大理拍攝一部全智賢主演的英語片《血戰新世紀》（*Blood: The Last Vampire*）。在吳宇森的同意下，我秘密去了一趟大理與元奎見面。我不能讓兩組的人知道，因為萬一元奎不答應，消息傳回去《赤壁》劇組，便會引起很多不必要的麻煩。我開門見山地把情況對元奎說了，希望他加入，他很爽快地答應了，說待他完成《血戰新世紀》之後便立刻來報到。這讓我鬆了一大口氣！

電影中的大場面，都由張進戰導演負責。張進戰在北京電影學院導演系畢業，外型威猛，聲如洪鐘，擅長導演大場面。他曾在陳凱歌的數部電影中任第二組導演。我們扮演士兵的臨時演員都是部隊的，張進戰非常有經驗地去指導他們，讓我們的戰爭場面氣勢磅礡，既刺激又震撼。

很快到六月中，是梁朝偉歸隊的時候。他一來到，我們就開始在湖北沙漠中拍攝浩大的戰爭場面，那天天氣極之炎熱，烈日當空。我看到他穿上厚厚的盔甲，臉色還是不太好。我怕他還未完全復原，有點替他擔心，我們準備了替身代他拍攝騎馬鏡頭，誰知他穿好服裝出來便立刻跳上馬背，在場跑了兩圈，把我嚇得半死！他肯定是在養病期間勤練馬術！結果所有騎馬的戲他都親力親為，這樣敬業的演員，更令

大家佩服！

我們的攝影指導也中途換了人。本來的攝影指導是呂樂，我忘了甚麼原因他中途辭職了，結果換了張黎上陣。兩位都是非常出色的攝影師，也是出色的導演。他們願意來拔刀相助，我們真的十分幸運。

雖然有張進戰和元奎作為第二組導演，但是這部戲的難度極高，製作也很困難。吳宇森的野心很大，他設計的很多場面固然是精彩，但是礙於預算和篇幅問題，我們沒法完全配合。譬如他在設計趙子龍救了劉備的兒子然後被曹軍追殺的場景時，本來的構想是讓趙子龍抱着嬰兒策馬跑過木橋，卻遇到橋斷，馬匹掉到水中被洪水沖走，趙子龍一手抱着嬰兒，一手抓着斷橋邊，用盡全力把自己拉上去，然後張飛在岸邊接應。這個掉馬情節，他要用一個鏡頭捕捉。但是光是這個鏡頭便要特別的設備和安排，沒有一週的時間也不能完成，最後只能忍痛犧牲了。

中影已安排了電影在二〇〇八年的七月份上映，就是北京奧運會前一個月，所以我們的時間非常緊迫，後面還有一大塊的重頭戲 ——「火燒連環船」需要解決。在保險公司的壓力下，我沒有其他辦法唯有建議找別的導演來幫忙，這位導演便是以前任吳宇森副導演多年的梁柏堅。他和吳宇森合作多年，有一定的默契。吳宇森把整段戲都畫了故事版，交給梁柏堅執行，結果他執行出來的效果比原故事版精彩多了。

拍攝「火燒連環船」時，我們的美術組已經建了大大小小的十多艘船，但當時在小湯山的廠房內的陸地上只是搭了幾艘，以方便拍攝火燒連環船的動作戲。那一天本來已拍攝完畢，但梁柏堅想多來一條，以作保險，誰知就是那條出了事！不知是否因為船佈景的油漆未乾，

突然佈景就燒起了熊熊烈火！幾個武行走避不及，身體也着了火，被嚴重燒傷，其中包括了副武術指導桑林。更不幸是有一位武師因傷勢嚴重而喪生。

事發時，我和吳宇森都不在現場，但電影就肯定要停拍了，那廠房也迫我們把佈景拆掉。最主要的，是要先對去世者的家人作出交代和賠償，和讓所有傷者完全康復。

這部電影從籌拍以來一直意外橫生，幾度差點不能繼續。有次我去了香港，碰到林嶺東導演，他驚訝地說：「你最近有沒有照鏡子？你弄《赤壁》之後樣子老了十年！」我只能安慰自己說，這是好事多磨。為了這部戲，雖然沒有片酬，受了辱罵，忍受了各種壓力，但只要電影能夠成功，就算是圓了吳宇森的心願，也是對自己挑戰，考驗了自己的能力，也就沒有甚麼可怨的了。

到了二〇〇八年，我們在上海繼續把「火燒連環船」這場戲完成。雖然我們有意外保險賠償，但整部電影還是超支了好幾百萬美元。到最後，完成保險公司倒沒有吃虧，因為除了拿掉我們的片酬外，吳宇森還自掏腰包拿出三百三十萬美金來填補那缺口，難怪他那麼痛恨完成保險了。

康城
造勢

《赤壁》的後期分別在五個國家完成。我們的剪輯便有五位，分別是林安兒、麥子善、楊紅雨、美國的羅拔費拉提（Robert Ferretti），以及專程從加拿大回來幫忙的胡大為。胡大為還替我們剪了國際版。上集的沖印是在新西蘭，音響則是在澳洲做的。到了下集的後期要開始時，中影在懷柔的影視基地已經落成，我們就免了長途跋涉，享用了中影的先進沖印、音響器材和技術。視效則大部分在美國做。

至於音樂，我非常喜歡韓國電影《殺人回憶》的音樂，便把它的作曲家岩代太郎介紹給了吳宇森，結果岩代太郎變成了吳宇森的御用作曲家，他替吳宇森往後的兩部電影都作了音樂。而他的音樂，都是在東京錄音的。

影片還沒有完成時，我們在二〇〇八年五月去了康城影展造勢，租了卡爾頓酒店（Carlton Hotel）的海灘舉行晚宴，並放了片花。除了金城武之外，所有的主演全部出動，包括了梁朝偉、張震、張豐毅、胡軍、趙薇、林志玲、佟大為和小宋佳。這部電影全世界的發行公司和

媒體都到場，對我們的片花極為讚賞。日本投資方 Avex 辦了一場晚宴，宴請全世界的電影要人，來宣傳他們公司。據稱他們為這場夜宴便花了三百五十萬美元！他們把馬丁尼斯酒店（Martinez Hotel）的宴會廳改裝成為一個餐廳，從日本運了魚生和極品清酒過來，又請了五位有名的藝伎到現場表演，力求在世界電影舞台上打響他們公司的名字！後來我才發現，這三百多萬美元的費用竟全部算在《赤壁》在日本的宣傳費上！

《赤壁》上集於二○○八年七月十日在中國內地上映，之前在成都已舉行過首映禮。李連杰也出席了我們在北京的發佈會，為我們打氣，盛況難忘。下集則在二○○九年一月七日推出。總票房是五億六千多萬人民幣。那個年代內地只有三千多塊銀幕，如果放在今天的六萬多銀幕，這數字肯定不得了。中影後來找來十多家內地公司來分擔投資，聽說光在上集上映後便收回成本了。

內地的評論大多是說故事不符合歷史。我覺得可能電影有某些地方跟《三國演義》有所出入，但是《三國演義》也是杜撰的小說，有誰知道真正的歷史是怎樣呢？以後三國題材的電影和電視劇多的是，他們也有符合歷史嗎？我個人認為，以一位導演的功力來說，這部電影可以說是吳宇森登峰造極之作。

《赤壁》在日本的聲譽特佳，不僅是東京電影節的開幕電影，還獲得了歷史最悠久的「日本每日電影大獎」觀眾最喜愛獎。在香港電影金像獎評選中，它獲得十四項提名，最終贏得了最佳美術、最佳服裝及造型、最佳音樂、最佳音響及最佳視效獎項。下集在二○一○年的「亞洲電影大獎」（Asian Film Awards）獲全亞洲賣座冠軍獎。此外，兩集共獲得其他中外獎項無數，包括華表獎的最佳海外導演獎及最佳合拍片獎等。有了這麼多的肯定，我過去幾年的辛勞總算值得了。

窈窕
紳士

經過《天堂口》的失敗，我對新導演是有點害怕的。但吳宇森拍的都是「大片」，像《赤壁》就前後弄了五年多，我感覺我的能力應當可以多幹一些。那時候我還沒有放棄拍攝荷李活電影的計劃，仍在籌劃兩三部戲當中。另一方面，因為《赤壁》的票房成功，在中國內地也多了不少機會，所以我那些年都是洛杉磯和北京兩邊走。

這時候，我在香港電訊盈科的支持下，成立了我的第一家藝人經紀公司，簽約的其中一位演員便是林熙蕾。一天，我接到李巨源導演的一個電話，說要找林熙蕾演一部愛情喜劇《窈窕紳士》。李巨源是在香港出生，但在紐約長大的美籍華人導演。他的中文還不錯，寫了這個劇本，我覺得還可以，便問他哪家公司投資，開甚麼條件給林熙蕾。誰知他說他沒有投資，還請我幫忙替他找！

這故事是講一個東北的暴發戶，與一個從台灣到上海廣告公司工作的女孩之間的愛情故事。我先是找了一個投資方，合同也談好了，差點簽約，但是他們堅持要找吳彥祖演男一號！我想這怎麼可以！不是說

吳彥祖演技不行，而是要他去演一個東北的暴發戶，肯定是吃力不討好，事倍功半！而且他本人也肯定不會同意演出。最後我還是找了香港的美亞投資，這便變成合拍片了，男主角我建議了兩位，最後大家決定邀請孫紅雷演出。

李巨源是一個非常節省的導演，請他拍戲不用擔心影片會超支，但我不知道這是不是好事。故事發生在上海，但上海一切都比較昂貴，所以我們大部分場景都在廈門拍攝，只有最後兩週才在上海拍攝。李巨源的編比導出色，部分戲排得比較粗糙，感情戲不夠細膩，但三位主演孫紅雷、林熙蕾和洪小鈴都發揮了他們的喜劇效果。

影片的成本是一千萬人民幣多一點點，比預期的低。二〇〇九年九月上映，票房兩千多萬人民幣，成績差強人意。

劍雨
江湖

我從小喜歡看書。從事電影行業之後，很多時候看書，都會想這書是否適合改編成電影，結果閱讀便成為了一項工作，多了一份壓力，少了一份樂趣。故我有時候會故意看一些暢銷書，明知沒有可能購買到版權，反而可以純粹享受閱讀的樂趣。《藝伎回憶錄》便是這樣的一本書。它是由一位美國作家寫的，是以一個藝伎第一身視角自述的回憶錄，故事高潮迭起，引人入勝，娛樂性甚豐。難怪書還未出版時便被哥倫比亞公司買下了電影版權，並由大導演史提夫史匹堡掌舵。

書中的藝伎叫小百合，她有一個年紀比她稍長的藝伎姐妹 —— 真美羽。真美羽是個好人，不僅教導小百合東西，還幫她去對付另一個藝伎。史匹堡那時候選了張曼玉來演那位真美羽。但沒多久聽說導演換了人，史匹堡改任監製，而導演的職位便由《芝加哥》的洛馬素（Rob Marshall）擔任。

正在此時，我收到楊紫瓊的電子來函，說她結束了香港的製作公司，想重返荷李活，專心當一位演員，問我能不能再幫她。我只對她說，

對我而言，你從來都沒有離開過。於是我替她介紹了新的荷李活代理人，幫她接工作。那位新代理人說，《藝伎回憶錄》的新導演，想重新挑選演員。大家都認為，真美羽這角色，最適合楊紫瓊不過。

投資的哥倫比亞公司，安排了楊紫瓊去洛杉磯與那位洛馬素導演見面，並讓她下榻在比華利山的半島酒店。楊紫瓊過去演的都是動作片，因此大家都視她為動作明星，但這是一部文藝片，還要演日本藝伎，所以我提醒她要穿得柔和一些，儘量散發女性的溫柔魅力。她出發赴約前我去酒店找她，正在酒店大堂等她的時候，碰見了張曼玉從外面進來，她肯定也是被安排來這裏與洛馬素導演見面的。我心想千萬不要讓她倆碰到，不然多尷尬！誰知電梯門一開，楊紫瓊走出，就與張曼玉碰個正着！張曼玉穿了一身緊身黑色皮衣褲，而楊紫瓊穿了粉紅色的裙子，上身是淺粉紅的毛衣，非常嫵媚。果然如我所料，真美羽這個角色落在楊紫瓊身上！而《藝伎回憶錄》集合了章子怡、鞏俐和楊紫瓊三位頂尖的華裔女演員來扮演日本藝伎，一時傳為佳話。

雖然我認識楊紫瓊那麼久，卻從來沒有以監製或製片人的身份與她合作過。我很想替她量身打造一部武俠片，把她更多的優點發掘出來。我想了一個發生在清末的故事，由她演一個刀馬旦，同時也是一個想推翻滿清政府的革命分子。一天和台灣導演蘇照彬聊起這故事，他說他有興趣寫劇本及擔任導演。蘇照彬剛拍了恐怖片《詭絲》，成績不俗。

沒過多久，蘇照彬弄了另外一個故事，叫《細雨》。套用荷李活「一句話講故事」的方法，這就是《奪面雙雄》遇上《史密夫決戰史密妻》（Face/Off Meets Mr. & Mrs. Smith）的古裝版。我很喜歡，楊紫瓊也覺得過癮。劇本出來後，我把片名改為《劍雨江湖》，找了北京小馬奔騰和香港的寰亞為主投，然後便開始組織班底。攝影指導是

《英雄本色》的黃永恆，動作指導是董瑋，美術指導是楊百貴，服裝指導是曾獲奧斯卡金像獎的和田惠美。

電影男一號，需要和楊紫瓊演一對夫妻，要找一個年齡相若、演技好、又能演大量動作戲的，不是很容易。我想起上次在《赤壁》合作不成的鄭雨盛，這次機會終於來了，而楊紫瓊和投資方對他都很認同。電影開拍前曾有一位內地的一線女演員想演楊紫瓊的角色，還願意減片酬來演。但是這部戲是為楊紫瓊而拍的，如果我見利忘義，把她換掉，非但會失去一個朋友，在道義上也過不了自己那關。

電影主要在浙江橫店影視城拍攝，有一部分則在上海的勝強影視基地取景。演女反派的是大 S 徐熙媛，但這是個錯誤的選擇。大 S 外型不妖艷，像個鄰家女孩，演不出那種邪氣。本來張雨綺極力爭取演出，但其中一投資方特別喜歡大 S，說她形象好、廣告多。有時候投資人用個人喜愛來選角，是非常錯誤的。吳宇森的女兒吳飛霞也有演出，演一個叫「殺人熊」的殺手。吳宇森愛女心切，親自導演她七天戲，可惜到最後大部分的鏡頭都被剪掉了。

這部電影拍得不錯，楊紫瓊表演出色，娛樂性也豐富。二〇一〇年八月底，它應邀在威尼斯電影節展映，吳宇森也同時獲得影展頒發的「終身成就獎」，為影展史上第一位獲此殊榮的華人導演。電影同年九月底在內地上映，碰上四、五部強勁對手，屬於排期上的錯誤。小馬奔騰宣傳部覺得「江湖」兩個字太老套，把它們去掉了，光是《劍雨》，意義大減。

因為內地觀眾不認識蘇照彬，所以小馬奔騰的宣傳部居然在第一張海報上放上「吳宇森作品」的字樣，而沒放蘇照彬的名字！蘇照彬看後大怒，但不敢向小馬奔騰或吳宇森提出抗議，轉而遷怒於我，除了發

律師信告我，還在「香港電影導演會」裏提出控訴。其實我事先並不知情，也非常反對這樣掛羊頭賣狗肉的手法，但事情發生了，除了立刻向小馬奔騰反映和更正，也是無可奈何。

時尚
愛情

二〇一〇年初，在《劍雨》拍攝結束後，我監製及製作的一部時尚愛情喜劇便緊接着在北京開機，這就是陳奕利導演的《愛出色》。

很多人都問，既然《天堂口》是失敗之作，我為何再次支持陳奕利？其實事後我也有問過自己這個問題，可能是我想證明自己的眼光是對的，就如當年我導演了一部失敗的作品後，就安慰自己說，大導演如奧利華史束（Oliver Stone）和占士金馬倫（James Cameron）的第一部電影是甚麼？分別是挺糟的恐怖片《手》（*The Hand*）和《吃人魚續集》（*Piranha 2*）！而且陳奕利拍電影之前是時尚攝影師，《愛出色》故事的背景是他熟悉的時裝界，也許可以真正發揮他的才能。

《愛出色》的男一號一早定了是劉燁。《天堂口》之後我一直和他保持聯絡，也參加了他在北京的婚禮。至於女一號，我想起了姚晨，她演喜劇尤其出色。那時她正在深圳拍電視劇，我和陳奕利特地跑去深圳邀她演出，她也介紹了寧財神來修改劇本。女二號我非常想要陳沖，我之前看過她演的美國喜劇《面子》（*Saving Face*），覺得她平時少

演喜劇，如參與一定會給觀眾帶來驚喜。雖然這部電影成本才一千萬人民幣多一點點，我卻找了五個投資方，要他們五方一起坐下來決定一些事情，也要費一番功夫。

陳奕利發揮了他在時尚界的人脈，找來大品牌如卡地亞（Cartier）和愛馬仕（Hermes）來贊助，還讓范思哲（Versace）在北京的798藝術區舉辦了一場時裝表演，免費讓我們拍攝兩天。他也找來了蘇芒、洪晃、俞飛鴻、高圓圓、岳敏君、呂燕等一大群名人來客串。這部電影也讓姚晨搖身一變成為了時尚女王，最終還撮合了姚晨與攝影指導曹郁的一段良緣。這些，都要歸功於陳奕利。

這部戲拍到一半時，其中一位投資方便想直接簽陳奕利的下一部電影，這樣我往後的利用價值便不大了，於是有人便發了一些對我不利的謠言，說我根本不懂電影等等。我在電影界閱人太多，對此只能一笑置之。可惜《愛出色》的成績也只能說是中規中矩，我本來談了在二○一一年的情人節上映，可是陳導演說服了投資方在年底前推出，說怕時裝會過時云云。於是，在沒有充分的宣傳下，電影匆匆在二○一○年十一月推出，票房僅一千三百萬人民幣。

激浪
青春

我在二〇一〇年拍攝的第三部電影，是我根本不想拍的《激浪青春》。那年的四月，中影集團的高成生找我們弄一部賽龍舟的電影，成本大概一千萬人民幣，因為那年十一月廣州將舉行亞運會，並首次有龍舟競賽這個項目。而這部電影，必須在亞運期間上映！我們只有七個月的時間，如何弄出一個劇本，並完成拍攝推出公映？但我們那時正在邀請中影投資一部吳宇森導演的《飛虎群英》，高總表示如果我們接了這部亞運電影，他們便會通過那部飛虎電影的投資。

中影那時有一個新導演計劃，有一位年輕導演他們非常看好，希望由他來寫劇本及導演。過了一個月，那位導演寫了一個發生在香港的故事，講一個女演員的醫美整容故事！先不說故事好壞，這跟賽龍舟完全扯不上關係，肯定不會通過！由於時間緊逼，我們被逼更換編導人選，我又想到吳宇森的徒弟梁柏堅。

梁柏堅說要用香港編劇鍾繼昌，聽說他可以在很短時間內寫出好劇本。我雖然有所懷疑，但那時候我根本沒有選擇的餘地。後來我們

發現投資這部電影的原來不是中影，而是一家叫「一壹基金」的公司，它的董事長是年輕美麗、非常有魅力的王一洋。這公司跟李連杰的「壹基金」是兩碼事，只是名字差不多而已。

鍾繼昌的劇本，主要是環繞着一位女教練和龍舟成員之間勵志故事。陳喬恩演女教練，而男一號則是日後大紅的黃軒。其他演員還有邵兵、董璇、曾志偉、于小偉等。中影覺得演員陣容不夠有號召力，於是我們又找了黃曉明來客串三天戲，飾演女教練的男朋友。負責製片的是楊東，在此之前我們已合作過《赤壁》和《愛出色》，我對他非常賞識和絕對信任。電影在北京的炎炎夏日中拍攝兩個月，最終在預算內完成。

可是不知道為甚麼，電影沒有在亞運期間上映。但我總算是交差了，其他的我也管不了，一心只想投入到《飛虎群英》的籌備中。

飛虎
群英

我很小的時候便知道飛虎隊的故事，因為聽父親說過他有一位遠親是飛虎隊成員。二戰時期，美國的退役陸軍航空隊中將陳納德（Claire Lee Chennault），受聘於國民政府來中國任志願航空隊的指揮官，同時任中國空軍顧問，幫助建立中國空軍。當時志願隊所用飛機為 P-40 戰鷹（Curtiss P-40 Warhawk），飛機頭部都畫上鯊魚頭，但那時很多中國人都未見過鯊魚頭，誤以為是老虎，所以把這隊志願隊稱為「飛虎隊」。所謂「志願隊」，其實都是從美國招來的僱傭飛行員，都是受薪的。美國參戰後，志願隊變成了「中美混合聯隊」，開始有中國飛行員參與空中作戰。這些中國飛行員，為了保衛國家，不惜熱血捐軀，平均壽命只有二十三歲！

但不管是飛虎隊還是混合聯隊，他們的確曾擊下大量日本戰機，為我國的抗戰立下大功。所以歷年來都有無數的中、美導演，想把這段故事搬上銀幕。我和吳宇森去了荷李活不久，就曾經想過開發這個故事，但遭代理人反對，因為那時已有三間有業績的公司在競拍這個題材了，包括摩根溪（Morgan Creek），三部曲（Trilogy）和湯告魯斯

的公司。所以我們只有作罷。

可是在二〇〇九年，《赤壁》下集上映之後，有一位在內地很有影響力的人士叫我們開發此故事。我多嘴問了一句：「那時的中國空軍是屬於國民黨的，能拍嗎？」他說保衛國家匹夫有責，我們不要把宋美齡寫進去就是。於是吳宇森自己寫了故事，把重點放在三中三美六個年輕飛行員身上，而不是陳納德的傳記。我去中影找了韓三平，那時他已升為董事長，立刻拍板答應，並給了我們一筆開發費用。

其實那時候在內地也有別人在弄飛虎隊的電影，包括導演陸川和製片人安曉芬。美國方面，湯告魯斯和霍士也在聯手籌劃此類電影，並找了基斯杜化麥哥利（Christopher McQuarrie）寫劇本。吳宇森的劇本出來後，也是有兩部電影那麼長，當中有六十頁是講述在陸地上作戰的場景。韓三平看後對我說：「既然裏面有一半都是講美國人，那你去找一下美國投資，把它作為一部合拍片吧！」

我找人把劇本翻譯成了英文，有些情節美國人看了覺得有點奇怪，譬如美國飛行員到來後在軍營中抓老鼠。於是我又找了我的前助理陶德溫格來修輯劇本，之後才又拿去找合作夥伴。其中一位有興趣的便是對飛虎隊故事一直念念不忘的摩根溪老闆占士羅賓遜（James Robinson）。這位老先生當年在三家競拍飛虎隊電影的公司中勝出，並已製造了不少P-40道具飛機。但是因為二戰題材的《珍珠港》（Pearl Harbor）同時開拍，他便臨陣退縮了，所建飛機只有棄置在高速公路旁。他得知吳宇森想拍這故事，非常興奮，邀我們到他的豪宅中作客。

但是，他說一定要用他原來的劇本，而且還要加上陳納德和宋美齡之間的一段戀情！他說，英雄配美人，是荷李活電影不變的賣座元

素！原來的劇本已經不怎樣，重點是怎麼能把近代歷史篡改！這和把劉備、關羽和張飛合拼成為一人同樣離譜！莫說陳納德的遺孀陳香梅（那時她還在生）不會放過我，在所有中國人的眼中我也會成了罪人吧！我沒辦法說服魯賓遜改變他的想法，便唯有另外再找美國投資。

另一方面，我們也開始做大量的資料收集工作。除了閱讀大量有關的書刊外，在二○一○年五月，我和吳宇森去了台灣高雄的空軍軍校和空軍軍史館，聽校長田在勵少將介紹飛虎隊的歷史。同年十月，我和編劇同時也是我前助理的陶德去了加州奇諾市（Chino）的飛機博物館（Planes of Fame Air Museum）參觀，那裏有不同的戰鬥飛機，包括飛虎隊用的 P-40，而且還可以飛行。館長問我願不願意坐進一架 P-40，跟他到空中去溜一個圈。我很有衝動想跟他上去，但看見飛機已有七、八十歲的年齡，又那麼小，實在有點害怕，便藉故婉拒了。

二○一一年，我和吳宇森去了雲南兩次，考察當年飛虎隊在雲南省各地的飛行基地和總部，包括昆明的呈貢機場、雲南驛機場和飛虎隊博物館（以前是飛虎隊總部）等等。我們也與省政府聯絡，獲得他們的同意在當地拍攝，並得到雲南電影集團的支持。有一位昆明的房地產商，願意撥出一大塊地，給我們建一個當年的機場和空軍基地，以供我們拍攝。

這時候很多內地、香港、台灣，甚至美國的年輕一線演員，都渴望參與這部戲，所以演員方面倒不用擔憂。本以為一切都順利，唯缺美國資金。可待我找到投資時，吳宇森已決定先拍《太平輪》，只得寄望在《太平輪》之後拍攝。

我後來找到的美國投資，其實是來自一家荷蘭的公司德森傳媒（Dasym Media）。這家公司創作了《好聲音》（*The Voice*）的歌唱

電視節目，在全球大受歡迎。荷李活的一個律師朋友，介紹了這家公司的美國董事總經理查理高歌（Charlie Coker）給我認識。這位查理是一位「飛虎隊迷」，對飛虎隊的歷史瞭如指掌，故我們一拍即合。只是他想重新構思劇本，讓故事完全忠於歷史，並拍成六個小時的電視劇，在中國可剪成兩部電影，上集講陳納德和飛虎隊，下集則講中美混合聯隊，把重點放在中國飛行員身上。

回到北京，我把這概念跟韓三平說了，獲得他的支持。二〇一三年四月，德森傳媒的荷蘭老闆特地飛到北京，與中影簽署了一份《飛虎群英》的合作協議，並有簡單儀式以隆重其事。之後我和查理在洛杉磯開始甄選編劇人選，讓不同的編劇向我們講述他們對此故事的構思和內容。其中一位的想法非常合我們的意思，既忠於歷史，又結構周密，人物設計也生動。但因那時已離簽約儀式相隔一年，查理覺得應專程再去北京跟中影碰面作實。

當查理在二〇一四年春天再抵北京時，韓三平已從中影退出，而由喇培康接任董事長之職。於是他想約見喇培康，親自向他報告一下進展。誰知中影已改組，公司內部程序有所改變。查理被告知如果沒有完整的劇本，他不會被安排見喇培康。我聽了覺得非常突然，因為大家的合作協議都已簽了，這豈不是違反了合作精神嗎？我懷疑是否中影的意向有所改變？查理當然勃然大怒，說不再跟中影合作，也終止了與我和吳宇森的合作。

一個很好的項目，就此結束了，這是非常可惜的一件事。我之後也沒有聽到任何一部開發中的飛虎隊電影或電視劇開拍得成，只有在李芳芳的電影《無問西東》中出現了一小段故事，由王力宏扮演一個飛虎隊飛行員，僅此而已。

世紀
船難

自從看過數稿《臥虎藏龍》的劇本後，我對王蕙玲的寫作印象就非常深刻，後來看了她寫的《花木蘭》和《樓蘭》劇本，更覺得她是當今最好編劇之一。我回國工作不久，不知為何很想拍武則天的故事，覺得王蕙玲是非常合適的編劇人選。我知道她一年中有好幾個月都住在上海，所以在二○○六年的年初，我便到上海見她，並說明來意。她考慮了數天之後，跟我說這人物很難寫，因為武則天年輕時的故事很精彩，到老年也有所建樹，但中間一大段卻沒有甚麼戲劇性。她說，有一個題材她一直很想寫，問我有沒有聽過太平輪船難事件？

我當然聽過。一九四九年一月二十七日，一艘從上海開至台灣基隆的客輪，因超載和夜航時沒有開航行燈，與一艘載有兩千七百噸煤礦和木材的建元輪相撞，兩船相繼沉沒，太平輪上有九百三十二人罹難，生還者只有五十多人。而我弟媳的父親，便是在太平輪事件中遇難的！

可是，《鐵達尼號》（*Titanic*）這部電影太成功了，我們不想人家覺得

我們是東施效顰。所以如果要寫，便要解釋為甚麼這些人在大年夜，要冒着輪船超載之險從上海到基隆去？王蕙玲主要想寫三對男女的愛情，放在這大時代中，用這場大災難來襯托。當初她的構想，是三個分開的故事，分別找內地、香港、台灣的三位導演來拍。但因這部電影的成本肯定不菲，而三段式電影的票房會有限度，故我建議不如把三組故事穿梭交替，互有關聯。當然這會有難度，但也只有王蕙玲才能擔此重任。

我和王蕙玲見面時，她的經理人也在一旁，他立刻把這劇本簽了給台灣的影視製作人劉瑋慈，劉瑋慈最後找了一位台灣珠寶商來投資這部電影。誰來投資對我來說沒有關係，只要電影能拍便行。而且這是一部沒有動作的文藝片，我那時根本沒有想過最後會是由吳宇森來執導。

《赤壁》在二〇〇七年四月開拍後，意外叢生，不是很順利。一天晚飯後，吳宇森借酒消愁，我勸他少喝，倒不如聽我講故事，於是把《太平輪》電影的故事講給他聽。他聽罷非常喜歡，立刻說他要做此片的導演，並在《赤壁》之後便拍攝！

台灣的投資方聽到吳宇森要拍，當然非常興奮。我們在二〇〇八年的康城為《赤壁》造勢時，這位投資方被說服也在康城開記者招待會，公佈吳宇森將會拍攝《太平輪》，我們還請了擬邀的演員宋慧喬和張震出席！電影的另一位女主角，大家屬意章子怡。之後我準備把劇本送過去給她，但她要為《梅蘭芳》出席柏林影展，於是我立刻飛去柏林與她面談。她說在飛機上看了劇本，非常感動，很願意演！回中國之後，我們也去了上海各碼頭看景，看看有沒有適合作為當年客輪的碼頭，又去了台灣的基隆、九分、陽明山等地考察了一番。

可是，不知是否受了金融風暴的影響，那位台灣投資方突然說不投《太平輪》了，要把劇本的版權賣給我，開了一個高價。她同時授權給劉瑋慈製作電視劇，劉瑋慈還拿了王蕙玲的劇本去申請並獲得電視劇的輔導金！對於「一買開二」的事情我沒有那麼在意，反正電視劇的規模與電影不一樣。但是電影的版權談了好幾次，價錢談好後又漲了。後來大家議定了最後的一個價錢，說不會更改了，並約了在台北的西華飯店簽約。黃志明介紹了一位台灣的大律師給我，我們到約定的簽約時間在酒店等候，但對方一直不出現，也不接電話。等了兩三個小時，律師說對方明顯在耍你，別浪費時間了。

我當然非常生氣，花了兩年的時間去開發此項目，到頭來碰到這些不靠譜的投資人，枉我為他們來回台北好幾次，真是白費時間！回到北京對吳宇森說了此事，他說不要再受這種人的氣，大不了我不拍便是。於是我們把《太平輪》這個項目拋諸腦後。

4.15

失而
復得

當《赤壁》幾經辛苦拍攝完成並上映後，我便投入到《飛虎群英》的
籌備工作中。我在二〇〇九年到二〇一〇年期間，先後完成了《窈窕
紳士》、《劍雨》、《愛出色》和《激浪青春》四部電影，忙得不可開
交。這時候仍然有很多荷李活大片找吳宇森執導，但他全部都推了。
其實他是帶着「國際大導演」的美名回國拍戲的，我理想中他應該是
一部中、一部西這樣拍，可是那時他對西片的興趣不大，西片劇本一
律不看，似乎一心只想在國內發展，並在北京蓋了辦公室。

二〇一一年年初，楊東突然問我是否仍對《太平輪》有興趣！原來浙
江的華策影視從台灣投資人那裏買了這個劇本版權！華策是全中國
最大的電視劇製作公司之一，年產十多部，當然也包括了與台灣的合
作。他們正準備向電影業進軍，問了合拍公司（中國電影合作製片公
司）《太平輪》應當找誰合作，合拍公司便推薦了我們，托楊東問我是
否仍有興趣。

現在看來，失而復得，焉知非禍。有時候真的世事難料，好像一切冥

冥中都有所安排。但當時卻是非常興奮，吳宇森甚至決定把《飛虎群英》暫時放下，轉回到《太平輪》的籌備當中！當時我們和小馬奔騰的關係特別好，其董事長李明眼光好，非常重才，人緣也甚廣，簽了不少相當有實力的編劇和導演。他對吳宇森非常器重，所以願意支持他拍《太平輪》，成為這部戲的主投。

但小馬奔騰有兩位要員跟吳宇森說：「您是以動作戲見稱的，但這劇本沒啥動作，我們擔心它在票房上會吃虧。」這話正中吳宇森下懷，說：「好！你們既然這麼說，我就把動作戲加進去！」於是把當中那場「淮海戰役／徐蚌會戰」的戲份加大了，在開場時還加了一場中日戰爭，介紹三位男主角的出場。可是原來的一億人民幣預算，就肯定不夠了。華策方面很擔心電影會不斷超資，建議買完成保險。小馬奔騰要員居然問吳宇森：「導演，您覺得有沒有必要買完成保險？」吳宇森當然斬釘截鐵地說絕對不能買。大家此時士氣高漲，我說了甚麼反對的話沒有人聽得進去。而我這時也開始忙於組班底，找了製片主任楊東、攝影趙非、美術趙海、音樂岩代太郎。主演方面，除了原定的章子怡、宋慧喬和張震，我還在談古天樂和劉德華。

可是劇本一直不獲通過！廣電總局的人對我們說：「這劇本很好，是近年最好的劇本之一。可是它有一個基本上的問題 —— 理念的問題。你們說是因為國共內戰，導致很多人要逃亡去台灣，這個觀念是錯誤的！這場戰爭是解放戰爭，而不是內戰，它是必須要打的。那場國民黨慘敗的戰役是淮海戰役，而不是叫徐蚌會戰！人民要的是解放，而不是要逃亡！」我想這就完蛋了，那這戲是不是不應拍的呢？

中影的韓三平看到吳宇森悶悶不樂，便招來好幾位拍過紅色電影的內地導演，大家一起想辦法。其中一位導演建議重新設計一下影片中一位國民黨將軍的角色，比較認同共產黨的作為，也許可以讓影片通

過。結果就依照這位導演的建議把劇本略為修改，再呈上廣電總局。等了好幾個月，在二〇一一年的十二月，劇本終於獲准拍攝。可是在得到好消息的同時，迎面而來的卻是更壞的消息！

吳宇森檢查身體時發現患了扁桃腺癌！他家人把他送去台北三軍總醫院治療。他非常害怕自己以後再沒有機會拍電影。為了鼓勵他盡快康復，在沒有導演領導之下，我和主創工作了三個月，甚至兩次偷領主創到他病房開會。可是他化療剛結束，身體非常虛弱，聽我們講半個小時已經累得不得了。那時候他的下巴和頸部都是全黑的，岩代太郎看見他這樣子，忍不住跑到走廊哭了起來。他生病的消息我是封鎖的，只對小馬奔騰的副總鍾麗芳說過，只因吳宇森有高齡母親在香港，曾中過風，吳宇森怕她為自己擔憂。但這消息最終還是包不住，在次年的北京電影節時我跟一位吳宇森的香港導演朋友說了，就被爆了出來。《太平輪》的籌備，因此也被迫暫停了。

在台北治療之後，吳宇森返回洛杉磯休養。美國醫生說他一年內不能工作。那時他心情極差，老是想盡快回去工作。我覺得《太平輪》的拍攝工作繁複，對他身體負荷太大，所以希望他拍一部比較簡單的。那時候我開發的西片之中，有一部是翻拍法國導演尚皮亞梅維爾（Jean-Pierre Melville）的經典之作《獨行殺手》（Le Samourai），投資的是法國的百代公司（Pathe Pictures）。我找了一位美國的編劇改寫，劇本很好，把故事改放在了德國，我和百代人員去了柏林看景，拍了大量照片回來。有兩位一線演員看了劇本都想出演，可是吳宇森那時候還未調養好身體，頸部還腫，說話有困難，這時趕着跟演員見面是我們的一個錯誤決定。兩位演員在見面後都分別推辭了。

但我知道吳宇森的意志力堅強，一場病難不倒他。到了年底，他身體已復原到可以回北京工作，在小馬奔騰的李明和鍾麗芳的支持下，

他又回到《太平輪》的劇組裏。但一年之間變化已經很大，除了章子怡和宋慧喬之外，所有男演員的檔期都出現問題。於是，黃曉明和佟大為分別代替了劉德華和古天樂，而最早宣佈的張震，因為接了《繡春刀》，本來由他飾演的台灣醫生這角色改由金城武擔任。金城武是花了四個小時看了劇本，然後立刻來電答應出演的。所有的演員，都是以低於他們以往的片酬參與演出，有些甚至象徵式的只收一些車馬費。他們包括了：王千源、俞飛鴻、楊祐寧、秦海璐、楊貴媚、高捷、林保怡、尤勇、寇世勳、吳飛霞、林秀美、黃柏鈞及扮演投共國民黨副官的于震。演宋慧喬母親的人選，我建議了好幾位都遭投資方反對，最後我想起以前看過的電影《牧馬人》中我很喜歡的女主角 —— 叢珊。她美麗大方，和宋慧喬也有點相似。

至於日本女主角的人選，我的日本朋友推薦了長澤雅美。可是演她母親的，只有一、兩場戲的找誰演，日本朋友說，黑木瞳願意免費來演，我們只需負擔機票和酒店便可！黑木瞳和役所廣司演的《失樂園》曾轟動一時，故這真令我喜出望外。

終於，在二○一三年的七月，《太平輪》在北京開機了。

4.16

驚濤
駭浪

《太平輪》的劇本，本出自王蕙玲之手，後經蘇照彬修改過，非常感人，這也是那麼多大腕演員願意降低片酬甚至義務演出的主要原因。後來吳宇森親自修改劇本，除了加了戰爭的戲，還增加了不少其他的戲，電影的長度增加了是必然的了。於是大家的決定又是分上、下兩集，在海外則是剪一個國際版。

在製作方面，攝影指導仍是趙非，但原來的美術指導趙海沒有檔期，換了馬光榮上陣。剛開機時吳宇森有副導演八位，場記四位。難度最高的，是怎麼拍太平輪的原景和船難發生的場面。我們考慮過租用現有的船來改裝，也考慮過搭局部的船，其他部分則用電腦來解決。最後的決定是在北京昌平區的先力影視基地的陸地上把整艘輪船搭出來，船的外貌和大小跟真的太平輪完全一樣。海水則是後期用電腦加上去的。上海和基隆的碼頭也搭在船的旁邊。太平輪搭出來後，的確是非常壯觀，完成那天，我和吳宇森去看，我看到他露出了少見的滿意笑容。

至於船難的鏡頭，楊東想出了非常好的主意，就是在北京懷柔中影影視基地最大的一個攝影棚內，搭一個半個足球場那麼大的水池，池的一邊安置了造浪的機器，另一邊則搭了太平輪的船頭和部分甲板，放在一個可以轉動的鐵架上。水池的水是死水，除了不少臨時演員，片中的主要演員如金城武、章子怡、俞飛鴻、王千源和佟大為等都要泡在水裏好幾天，非常辛苦難受。

我們在北京的先力和中影兩個基地輪流拍攝。在中影的佈景，除了水池，還搭了一個大舞廳，用來拍攝千金小姐（宋慧喬飾）和將軍（黃曉明飾）邂逅的舞會；在先力，除了輪船和碼頭，我們也搭了宋慧喬所演角色在台灣的家，是一棟日式房子。吳宇森希望房子的外面是一片芒草。我們考慮過是否要造假的芒草，但最後決定房子外先放綠佈景，然後再去台灣陽明山拍攝芒草的景，後期時再把芒草放在綠佈景上。

但在去台灣之前，先要去上海，在車墩影視基地拍攝老上海街道的景。我們希望在十一月份把章子怡的戲殺青，十二月才去台灣，然後回北京拍攝戰爭場面。可是，在上海期間，導演花了三週時間拍攝舞女們在街上跳舞抗議的場面，可能是想與千金小姐那場舞會有所呼應吧，結果章子怡的戲份在上海就沒法如期完成了。

十一月同期，我們的第二組工作人員先去陽明山捕捉芒草盛開的鏡頭，我找了石栾來負責攝影。可是導演要求的，不光是芒草的鏡頭，而是要把日本房子重建在一片芒草地上！於是我們把先力基地的日本房子佈景拆掉，運過去台灣在陽明山上重建。十二月，我們一行六十多人浩浩蕩蕩地從北京飛去台北，希望把日本房子剩下的戲拍掉。但天公不作美，十二月的台北大部分時間都在下雨！陽明山山上更起大霧，有幾天霧濃到幾乎伸手不見五指，我們只能在帳篷裏乾等。我們

在台北一個月，除了幾天有太陽外，其餘時間都在下雨，所以我們只能完成計劃中一部分的戲。但是我們不能這樣子等下去，一來錢不能繼續花，二來我們與陽明山管理局的合同已到期，佈景一定要被拆掉。但日本房子的戲還沒有完成怎麼辦？唯一的辦法，就是把景拆了，運回去北京再搭。

我們又回到先力影視基地，第三次把日本房子搭建起來。這次是在空地上，而且只搭局部。電影最後的拍攝工作，是在北京北部的壩上草原拍戰爭場面。當中我們除了在北京唐字頭影視基地拍攝火車站的戲，還去了天津拍攝了好幾天。

到影片殺青時，我們一共拍了三百五十五個工作日，再加上接近一百天的第二組拍攝。影片的成本，也從開始的一億人民幣變為三億三千萬人民幣。

合久
必分

我自己感覺，吳宇森在病後心態有所改變。他再不願意妥協，有了好劇本，還是不滿意，每天晚上還要親自改寫。有些戲場，我勸他不要拍，因為錢不夠，而且肯定不會通過，但他卻非常堅持要拍。譬如，他在《太平輪》中加了蔣介石在南京總統府內慨嘆痛失江山的戲，我們為此去天津拍了三天；他也加入了日本士兵在戰後被送走時，火車站裏人頭攢動的大場面。但這些戲最後必然會給剪掉。

我也覺得，我是唯一對他說真話的人。但是真話卻往往不是最好聽的，到了《太平輪》拍攝的後期，彷彿我已代替了完成保險公司代表人的角色。那時很多時候他都對我投以敵視的眼光，讓我非常難受。他也把工作人員和演員分為你的我的，其實所有人都是服務於電影，服務於他，怎麼可以這樣分？他的副導演可以在打完燈之後，花兩小時教燈光替身講對白，而我不能干擾。他一位助理，擅自寫信給美國數字王國視效公司，叫他們以後不用把視效資料發給我，而人家又打電話來問我發生了甚麼事？我和他一起在香港打拼，一起去美國闖天下，又回內地打江山，他對我的為人應有所了解，可是任何人帶有目

的在他面前說我壞話，他會情願相信別人。

小馬奔騰要我開除一些工作人員，盡量想辦法節省成本。我第一個開除的是我的助理，絕不是因為他的工作能力不夠或不專業，而是我必須要這樣做。幸虧他非常理解我的處境，沒有怨言。他便是陸可，後來成為了一名成功的導演。可是這一邊廂我勸吳宇森省錢，另一邊廂小馬的要員卻對他說，「導演你盡量把戲拍好，我們一定會全力支持你。」這樣一來，在他眼中我豈不是枉作小人？

在電影拍攝中途，非常不幸的事情發生了。小馬奔騰的董事長李明，在二〇一四年一月二日，因心臟病突發而去世！電影界痛失良才，我們也痛失好老闆，但是電影還是要完成。李明的遺孀金燕希望吳宇森不要超支太厲害，吳宇森卻說為了要紀念李明，一定要盡力把電影拍到最好。金燕覺得我這個製片人沒用，沒辦法控制導演，也沒辦法控制成本，所以不讓我參加後期製作的會議和工作。換言之，我被開除了。我覺得她說得沒錯，到了拍攝後期，我也感覺到自己非常沒用，整個製作失控了，像脫韁野馬。

我的失落，是必然的。回到洛杉磯，向同事譚樂麗大吐苦水，我說以後也不想當吳宇森的製片人了。她當天便打電話告知吳宇森和他的美國代理人 CAA 這件事。轉天，我接到吳宇森寫給我的信，說要從此結束和我的合作。

天下無不散之筵席，對於這次的分開，我處之淡然，沒有多麼激動的情緒，反而有一種解脫的感覺，也許這是意料中的事吧。我也沒有責怪譚樂麗，她在我們公司共事了二十多年，終於有了晉升的機會，我反而替她高興。回想與吳宇森的合作，曾經有過不錯的成績，自問對他的事業發展，或多或少都有貢獻。而我在他的光芒下，也替自己爭

取了不少機會。

至於《太平輪》，除了國際版，它的後期製作我便沒有參與了。國際版我找了李安的剪輯師添史奎爾（Tim Squyres）剪了一個兩個半小時的版本。他沒有去北京，就在他新澤西州的家中剪，然後在李安位於紐約的辦公室放給我和鍾麗芳看，我看後非常感動，覺得這個艱辛的製作，其實可以是一部非常好的電影。

回到北京後，一天晚上章子怡要求看《太平輪》下集的粗剪，不知是否是因為她很多戲給剪掉了，看後非常生氣，她的經理人紀靈靈打電話來說要告我，因為她是減了片酬並只簽了一部電影，結果現在變成兩部，太吃虧了。剛好那天國際版也被送到北京，她問起便說要看。其實那時已是半夜，但我也叫人放給她看了。半夜三點，我收到紀靈靈的短信，說她們對國際版非常滿意，不告我了。但非常可惜的是，這個國際版終究沒能見到天日。因為小馬奔騰僱來的新主持人說他認識美國更好的剪輯師，可剪成 HBO 的電視片集。我當然不相信，但我既然已被開除，這事已跟我無關了。

在影片開拍之初，我曾主動請纓說要在海外發行這方面幫忙，但最後卻被告知要把我所有的聯絡交出來，其他不用管。買賣影片不光是聯絡，還需要關係、交情，這些都是我那麼多年才累積下來的。我也曾介紹過美國賣片公司 IM Global 給小馬奔騰，但遭到他們拒絕。所以《太平輪》在海外發行非常失敗。在國內，由樂視保底發行，成績也不好。對於這一切，我只能說，遺憾！遺憾！

4.18

繡春
刀鋒

參與《繡春刀》，是在《太平輪》開拍之前的事。我一直以來都有參
加不同的電影節，除了康城和歐洲其他影展之外，釜山影展我也是
常客。

在二〇一二年的釜山影展，我認識的製片人王東暉介紹了年輕導演路
陽給我認識。路陽寫了一個武俠片劇本《繡春刀》，找了張震來演男
主角，他倆問我願不願意當監製，幫他們找投資。

我一向都喜歡看武俠片，這是中國電影特有的片種，以前胡金銓的武
俠片就揚名國際，大導演張徹和楚原，也曾因他們的武俠片而譽滿香
江。李安的《臥虎藏龍》和張藝謀的《英雄》震撼世界，更不用說了。
《繡春刀》的劇本已經由路陽和他的聯合編劇陳舒改過十數遍，我覺
得不錯，所以一口答應了他們。

我看了路陽的首部導演作品《盲人電影院》，是一部低成本作品，故
事簡潔、有力、感人，雖非商業電影，但我看得出他的導演潛力。我

一向都覺得，拍一部成功的商業電影，比拍一部個人化的藝術電影困難得多，因為除了故事要講得流暢，還要結構精密，才能把觀眾帶到人物的處境和感情世界之中。武俠片還需要有緊張刺激的武打場面，路陽說希望影片裏的動作比較寫實，而不是在空中飛來飛去那種。我第一個想到要介紹給路陽的，便是動作導演桑林。桑林在《赤壁》裏是元奎的副武術指導，我對他非常欣賞，他的動作設計乾淨俐落，不落俗套，我覺得非常適合路陽的要求。

演員方面，他們一早談了張震、王千源和李東學，都是一流之選。唯女主角方面，他們在劉詩詩與另一位演員之間猶疑不定。另外那位演員演技可能比較好，但是我極力游說他們用劉詩詩，因為女主角是一位名妓，戲份不多，沒有太多空間去發掘她的內心世界，而劉詩詩較漂亮，她的出場會給觀眾一種驚艷動人的感覺。

投資方面，我那時候多與中影合作，所以順理成章地先聯絡了中影的趙海城。他們有興趣，投資從成本的 30%，增加至 50%，到最後的80%。

這是我在內地第一次擔任監製之職。以前在香港，監製就是製片人（Producer），但在內地，製片人是掌控整部電影運作的，包括控制預算等等，而監製只是在某一方面把關而已。電影於二○一三年六月在北京開機，比《太平輪》早一個月，分別在唐字頭影視基地和懷柔星美影視基地設景拍攝，最後那場動作戲則在內蒙壩上拍攝。很遺憾的，在拍攝期間我沒法常到現場給路陽更多的協助和鼓勵。

王東輝是出色的製片人，他最終把整部電影的成本控制在三千萬人民幣之內，是非常不容易的事。

我介紹了 IM Global 作為此片的海外賣片商,他們剪了一個兩分鐘的
預售廣告,在二○一四年的康城預售,有不錯的成績。電影完成後,
於二○一四年八月在國內上映,獲得很好的評價,票房接近一億人民
幣,路陽之後也成為很成功的商業片導演,這次我的眼光是看對了。

4.19

俠盜
聯盟

我在香港時期監製的電影當中，《縱橫四海》似乎是最受內地歡迎的一部。但是我覺得它之所以受歡迎，除了其浪漫情懷之外，最主要是與它的三位主演 —— 周潤發、張國榮和鍾楚紅有關，他們那時風華正茂，其明星魅力及合作所產生的化學作用是至今無人能及的。

回內地工作後，一直有人慫恿我翻拍這部電影。也有不少當紅演員跟我說，如果翻拍他們願意來演。可是版權並不在我手上，投資《縱橫四海》的金公主娛樂此時已易主，也把他們片庫的三十八個亞洲地區的發行版權賣了給一家叫星空傳媒（Fortune Star）的公司。我與香港的星空傳媒聯絡要買翻拍版權，他們卻開了一個令人無法接受的條件 —— 他們不會投資一分錢在新電影上，但卻要擁有所有的海外版權！我在懷疑，他們是不是在故意刁難？後來我發現，他們把版權賣了給澳洲的威秀公司（Village Roadshow），那就肯定不可以是以同樣的條件來達成協議的了。

威秀公司有投資不少院線，也有投資美國電影。打理他們中國製片業

務的是一位美國老太太。這位老太太是一名律師，她以前在中國華納的時候我們便已認識，這次她願意讓我和吳宇森任這部翻拍電影的製片人，並立刻着手弄合同，準備簽署。我和吳宇森在北京與她和她的澳洲老闆見面，發現這位老太太並不甘於只當投資人的角色，她似乎就把自己當成是製片人，說電影一定要在土耳其拍攝，因為那裏花費便宜。女主角她喜歡周迅，但原來周潤發飾演的角色，她要用一位比周迅年輕二十歲的印尼演員，因為他會功夫！我想難道這電影不是以中國市場為主嗎？我們越聽越覺得不對勁，當場就決定，不要浪費時間搞下去了。

在上海拍攝《太平輪》的時候，我的助理，即是未來的導演陸可，介紹了華人文化集團（CMC）的董事長黎瑞剛給我認識。華人文化此時已把星空傳媒的片庫全部買下，手上有上千部香港電影的版權。黎瑞剛對我說：「你可以從片庫中挑一些老片來翻拍。」我說我就只要一部，就是我自己那部《縱橫四海》。於是他介紹了我去見星空華文傳媒的首席運營官田明。田明說待他們與威秀的合同結束後，便可和我談下去。

在上海和田明見面後，我回到北京繼續談判。此時華人文化在北京設立了引力傳媒，主持人是姜偉，他便充當我和星空傳媒之間的談判橋樑。一天和他聊起，覺得《縱橫四海》的成功很難再複製，倒不如弄一個類似的全新故事，我改直接和引力合作。我分別找了來自內地和港台的三位編劇，但都想不到合適的故事。結果決定乾脆自己動筆，寫了一個大綱，其實就是《龍鳳鬥智》和《偷天遊戲》遇上《縱橫四海》，還把開場的偷盜戲放在熱鬧的康城影展。

我找香港編劇張志光寫了一個初稿，這個初稿是個喜劇，有些情節可能略微誇張，但輕鬆有趣，符合當時市場上的口味。當時我粗略估

計，成本有望在一億人民幣左右。導演方面我建議了馮德倫，他演而優則導，拍過不少成功的動作喜劇。

馮德倫一方面找了他熟悉的編劇改寫劇本，另一方面開始物色演員。他一早鎖定男一號為馮紹峰，而飾演法國警察的則非尚連奴（Jean Reno）莫屬，他是世界知名的法國首席男演員，起初他對我們有所懷疑，剛好楊紫瓊認識他，勸他接受我們的邀請。男二號是楊祐寧，我之前和他合作過兩次，但都是很嚴肅的戲，不過我看了台灣片《大尾鱸鰻》後，發現他非常有喜劇才華，Timing 把握得很準，肯定會為我們的戲加分。

女主角有兩位，其中一位的角色設定是保險公司的調查員，大賊的前女友，需要說大量英語，張靜初是不二人選。另一位是年輕的女賊，我們屬意林允，她也很想演出，條件都談好了，只差簽合同，但她是周星馳的演員，她公司後來卻說除非我們把男主角馮紹峰換掉，不然不放人！但馮紹峰是第一個簽合約的演員，並已拿了一部分片酬，我們當然不能換。那年輕女賊的角色只有另覓人選。

我們在二○一五年的十二月，先去歐洲看景，包括法國南部和捷克，並準備在次年的五月在康城開機。可是過了年之後，馮紹峰卻說受了傷，不演了。還有兩個多月便開機，非但女主角之一未找到，現在連男主角也懸空，馮德倫為此一夜間掉了不少頭髮。後來他找來了劉德華，剛好他有空檔，我們便不用延期了。

此時有些內地演員，非但漠視合約精神，演電視劇火了都會開出天價，而且還會接綜藝節目或真人秀。因為我們全程在歐洲拍攝，所以軋戲的可能性是完全沒有的。我們好不容易找到張姓小花旦演那年輕女賊，她看完劇本也答應了，並說有檔期，約了我們三月在香港電

影節期間見面。馮德倫本來就住在香港，於是我和姜偉特意飛去香港，一行三人在約定的時間去張姓小花旦下榻的酒店等她。我們從晚上九點等到十一點，還不見她出現，我打電話給她經理人，她說正在跟寰亞的林建岳吃飯，他是大老闆，故不能離開。我們等得不耐煩正想離去，張姓小花旦和她經理人醉醺醺地到了。她一開口就說：「導演你長得那麼帥，我真的非常樂意演你的電影！」一直聊下去，我滿以為大家都談得很好，便多口問了一句：「你的檔期真的沒有問題吧？」這時她經理人才說：「哎呀！我們剛剛接了一個真人秀，你們肯定要遷就我們時間囉！」我聽罷都不想回應。沒辦法，馮德倫最終只好求他女朋友舒淇拔刀相助，出演年輕女賊的角色。兩位主角都陣前易角，這樣一來，光是主演們的片酬，便接近一億人民幣了。

電影如期於二〇一六年五月在康城開機，在法國南部拍了十多天，再移師去捷克。在法國負責飛車特技的是米歇朱利安（Michel Julienne），他父親便是二十五年前吳宇森《縱橫四海》的飛車特技指導雷米朱利安！捷克的製作團隊非常專業，美術指導尤其棒。尚連奴只有一個助理兼司機，劉德華卻帶了一個十一人的團隊！

拍攝飛車很順利，但中間發生了一件事，弄得大家不是很舒服。事關我們八月底在布拉格拍畢後，轉場到南部的布佐夫堡壘（Bouzov Castle）拍攝一場重頭的盜寶戲，中間有三天的轉場和休息時間。引力想利用這三天，在古堡舉行一場盛大的記者招待會，非但邀請全歐洲的媒體出席，更請了國內六十多家媒體，還包了他們的飛機和酒店費用。這個招待會得到了眾主演，特別是劉德華和尚連奴的支持。

但因為劉德華拍戲的天數是鎖死的，一天都不能增加，而且結尾的一場槍戰戲還加重了他的戲份，故製片把他之前的拍攝濃縮了，偷了一天的時間放在後面，所以他的轉場休息時間從三天變為四天。劉德華

說要利用這四天時間回香港一趟，那記者招待會他便不參加了。但是引力已邀請了國內的媒體過來，還替他們訂了機票，付了錢！所以姜偉知道後勃然大怒，他一名手下說這是製片部的失誤，然後居然在沒有通知我的情況下把我公司的同事劉宛玲開除了！並要我負擔花在媒體的機票上的好幾十萬費用。

我知道此事後已及時與劉德華的製片溝通，並已開始談一個他能參與招待會的解決方案。誰知姜偉的手下又立刻通知劉德華那方說招待會已被取消，不用去解決了。其實拍電影已經非常困難，我非常討厭有些人為了要展示自己的權力和能力，找機會去挑撥離間，唯恐天下不亂的做法。為了平息各方面情緒及讓製作能繼續順利進行，我付那幾十萬不是問題，但我沒辦法保護劉宛玲，覺得很對不起她。

說起布佐夫堡壘，確實是保存得很好，附近的環境也很漂亮。聽說它曾是希特拉訓練德軍的基地之一。原來二戰期間，德軍入侵捷克不久，捷克便投降了，所以所有建築都得以保存，沒有被毀。在我們這四天轉場期間，天氣特別好，雖然記者會被取消了，但卻有一件美事發生：馮德倫和舒淇在那兒結婚了。那時威尼斯電影節也在舉行，有不少已在威尼斯的國內媒體聞風而至，好不熱鬧。喜事終把之前不愉快的情緒沖走了。

這部電影的剪輯指導是林安兒，她是一名非常專業和敬業的剪輯師。除了剪片之外，她會提供很多後期上的建議，包括視效和音樂，並會幫忙去解決問題。她一直有在法國和捷克跟場，非常難得。可是引力那名手下卻覺得她剪得不夠好，托華納找了美國剪接師喬爾考克斯（Joel Cox）來重剪。考克斯是奇連伊士活（Clint Eastwood）的御用剪輯，剪的片子都非常嚴肅。我們一開始拍這戲的目標，便是想做成針對中國市場的喜劇，其中的幽默美國人肯定不懂欣賞。所以他把很

多的搞笑情節都剪掉了，包括王姬演的幾場搞笑戲。

影片二〇一七年八月在國內上映，與《戰狼 II》碰個正着，票房約兩億四千萬人民幣。

4.20

木蘭
征西

二〇一五年，我在香港成立了第二家藝人經紀公司，其中一位簽約的演員是陳妍希。演員簽了給你，都希望你為他量身打造電影，陳妍希也不例外。我知道她在美國讀大學時是學音樂劇的，所以便委託李巨源替她量身打造一部能發揮她才華的電影。李巨源想出來的故事，便是後來的《情遇曼哈頓》。它的故事是講一個在美國的華裔女演員，要爭取演出百老匯音樂劇《木蘭》，誰知碰到的勁敵竟然是她男朋友！情場頓時變為爭角的戰場！因為這音樂劇裏的花木蘭，大部分是以男裝出現。而在舞台上用男演員反串女角，除了京劇有這個傳統，日本的歌舞伎亦然。黃哲倫的著名百老匯話劇《蝴蝶君》（M. Butterfly），男主角大部分時間都是以女裝出現。所以這概念絕非是異想天開、天方夜譚，我反而覺得相當有趣。

陳妍希的經理人看了劇本，卻說不喜歡李巨源這個導演，把戲推了。但劇本既然已寫了，投資也找了，那項目還是進行吧。但是我覺得李巨源這次對別人的意見非常抗拒，特別是在劇本方面。他覺得自己的劇本是完美的，但我害怕它不夠接地氣，試問在國內有多少人知道及

欣賞過百老匯音樂劇呢？而且戲中的主人翁都是從中國去紐約的，總有一些國內人的特徵吧。所以我便找了內地的編劇寫了一稿，但李巨源完全不肯接納。其實聰明的導演，會把別人好的意見收納，變為己出，但是很多導演都會非常固執地去維護自己原來的想法。

音樂方面，我聯絡了高世章，他答應為電影寫三首歌。高世章在美國專攻音樂劇，並曾獲多個獎項，最適合不過。但是找適合的演員卻不容易，王麗坤既漂亮又演技好，而且她有舞蹈基礎，在舞台上表演舞蹈更是得心應手。可是她唱歌方面稍弱，需要有歌手幕後代唱。此外女二李媛和男二王傳君都是不二人選。但男主角卻令我大傷腦筋，我心目中的理想人選是馬天宇，他能演能唱，扮起女裝也不輸張國榮，但卻不獲投資方的同意。最後決定用的是竇驍，他與導演見面討論劇本之後，本已答應簽合同，但開機前一個多月，他經理人突然要求我們更換導演，我無法答應。跟《俠盜聯盟》一樣，開機前男主角說走就走，讓電影陷入危機。終於，朋友介紹了高以翔給我們，高不算是最適合人選，但如果延期，非但會損失金錢，也會失去已定的三位演員，我們便必須重新再組合新的班底了。

高以翔是非常好的一個人，心地善良，待人接物都很好，而且工作認真，非常努力，碰到合適的角色肯定會大有發展。所以當他二〇一九年十一月在錄製浙江衛視真人秀節目時，意外猝逝，大家都感到非常悲傷和心痛。

緊接着《俠盜聯盟》，《情遇曼哈頓》在二〇一六年九月於紐約開機。為了省錢，只有四位主演有汽車分配，其他人都要坐地鐵。我們住在紐約市對岸的澤西市（Jersey City），有時候去皇后區（Queens）拍攝要轉三、四次火車，我彷彿重回學生時代的那種趕車生涯。在紐約拍戲還是幸福的，一來這是我熟悉的城市，在這兒我曾經度過畢生最

快樂的時光，二來紐約市政府對拍戲非常支持，給予很多方便。譬如我們有兩天要在全市最熱鬧的時代廣場（Time Square）拍攝，政府居然把廣場局部封了，讓我們從天黑拍到天亮。

我想王傳君是最懂得利用他的紐約時光的。沒有他戲份的日子，他會鑽博物館、畫廊，上劇院看話劇，像海綿般吸收各類藝術，這肯定對他的演藝有幫助。王麗坤的演出帶來了驚喜，她演活了一個不惜一切追求自己夢想、努力尋求發揮機會的樂觀女孩，非常可愛。電影的男三是美國演員柯南何裴（Kenan Heppe），他那時在學中文，想去中國發展，影片完成後真的去了中國闖，還在電影《紅星照耀中國》裏擔演主角。

《情遇曼哈頓》只拍了五週便完成，有點粗枝大葉，像一個電視的處境喜劇，人物的感情方面也欠缺鋪排。成績只能說是中規中矩，可是中國電影市場競爭那麼激烈，「不錯」是不足夠的。高以翔很認真，盡全力地去演，但他堂堂一百八十八公分高的個子，扮女性真的很難被觀眾接受，這是無法補救的硬傷。

4.21

捧 新
導 演

二〇一六年對我來說是非常繁忙的一年。除了製作《俠盜聯盟》和《情遇曼哈頓》，我還監製了《西小河的夏天》，以及在內地成立了上海乾澄影視文化有限公司。乾澄的業務分為三塊：藝人經紀、電影和電視選角、電影製作和監製。我的搭檔楊鑫策劃了整個計劃，找了投資者，同時管理整個公司的運作。她是非常有魄力及極之能幹的年輕人，公司成立之初簽了的演員便有王傳君和黃景瑜。而我在這公司內只負責電影的製作。

可是製作電影最困難的地方不是製作，而是開發 —— 找好的題材、好的編劇、好的導演，還要找投資。每部電影在開發階段，總要花上一大筆開發費用，才可能讓電影「開綠燈」，進入下一步的籌備工作。而乾澄的資源有限，是沒有條件去負擔任何開發費用的。所以每弄一個電影項目，都要去為它找資金。以前和吳宇森合作，因為他是成功的導演，拍過賣座的電影，所以找資金的機會比較大。新導演則完全是未知數，只能說，要賭自己的眼光和運氣。

與此同時，也有不少電影找上門，要求我擔任監製之職。《西小河的夏天》便是這樣的一部電影。它的導演是周全，多年前演員呂聿來介紹我認識的。周全是紹興人，在澳洲墨爾本上大學，學生時期拍了一部呂聿來演的短片，我覺得不錯，便替他寫了介紹信，推薦他去洛杉磯的美國電影學院（American Film Institute）深造。他學成後歸國，便按照他童年經歷弄了《西小河的夏天》這個故事。他的製片人劉宛玲是他同學，也曾在我公司做過策劃和製片工作。

《西小河的夏天》劇本出自哥倫比亞大學電影研究所畢業的黃怡玫。這個電影計劃後來參加了香港電影界的創投會，還拿了大獎。電影於二〇一六年的夏天在紹興實地拍攝，我去探了班。周全用了非常好的演員，由張頌文和譚卓來演小孩的父母。我覺得他們自然真摯的演出，把步入中年危機的夫妻感情發揮得淋漓盡致，可惜有點兒把小孩和鄰居老人這條主線蓋過了。

周全的手法平穩、含蓄、細膩，有點小津安二郎的味道。電影在二〇一七年十月參加了釜山電影節，獲得了新浪潮競賽單元的觀眾大獎。

我監製的另一部在釜山獲獎的電影是《雪暴》，這部戲在二〇一八年的第二十三屆釜山電影節獲得新浪潮大獎，這是該電影節的最高獎項。

找我監製這電影的是另一位非常有魄力、有眼光，但英年早逝的製片家李力。他投資過幾部《小時代》系列電影，也製作了《北平無戰事》等優秀的電視劇。電影的編劇和導演崔斯韋是湖北人，曾寫過《無人區》、《瘋狂的賽車》等非常受人關注的劇本。《雪暴》的劇本他寫過很多稿，但我還是喜歡第一稿。這是一部非常特別的警匪片，大

部分情節都發生在冰天雪地的長白山樹林裏。男一號我替他請了張震，張震的演技日趨成熟，很多演員都渴望與他合作，所以其他演員也都是好戲之人，包括廖凡、黃覺、劉樺、李光潔和倪妮。

這部電影的製片人是與我相熟的楊東，拍攝地點就在故事發生地的吉林省長白山，那兒風景非常壯觀，可是拍攝時間是在十二月，氣溫約零下四十度！我去了幾天，雖然穿了厚厚的大衣還是冷得發抖，而且由於大部分的戲都在戶外拍攝，他們生怕我病倒，沒有讓我久留。所以我非常抱歉沒法在現場給崔斯韋協助。

雖然電影拿了獎，但因這是崔斯韋的導演處女作，而且拍攝環境惡劣，所以我不能說電影沒有瑕疵，但總的來說這是很成功的商業電影，很有大片風範，我期待崔導的下一部作品。

我在這時期監製的第三部電影，是相國強導演的《模範青年》。二〇一七年十一月，我和黃渤及張家魯一同擔任金馬影展創投會的評委，其中的一個創投項目便是《模範青年》。相國強是北京電影學院的教師，也是有名的調光師，他的第一部導演作品《少年巴比倫》我挺喜歡。《模範青年》故事是改編自阿乙的同名小說，講述一個南方小城的青年，想擺脫現實社會的束縛，尋求人生價值的故事。它是用一個連環殺人案來表達這個掙扎的過程的，而呂聿來一人扮演兩個角色：這個小城青年，和他追求理想的另一個自我（Alter Ego）。

《模範青年》主要在廣州和附近地區拍攝，完成後送檢沒獲通過。但是劇本是獲批准後才能拍攝的，所以我希望這部電影終有見到光的一天。

我的電影人生——香港、荷李活、北京

side text

我的電影人生——香港、荷李活、北京

飛越
巔峰

早於二〇一六年，中影集團的製片公司副經理鄧萌就介紹了一位新導演給我認識，他便是余非。余非是北京人，之前是法國知名遊戲開發商 Gameloft 的全球副總裁及中國區設計總監。但他放棄了這些成就，就是為了要實現他當導演的夢想。他自己寫了兩個劇本：科幻史詩的《海市蜃樓》和登山冒險的《飛越巔峰》，想我當他的監製。

《海市蜃樓》的成本太大，一個沒有拍過電影的新導演，恐怕駕馭不了那麼大的製作。而《飛越巔峰》是根據他自己的親身經歷而寫的，因為他也是登山者，曾爬過劇本中的珠穆朗瑪峰和新西蘭的庫克山峰。我覺得這題材很新穎，起碼在中國電影中從未有過，但劇本卻不是太成熟，而且故事中所有人物到最後都死了。我問他為甚麼這樣設計，他說超過 60% 的登山者都會因意外而死亡。那我說你電影的訊息和主題是「登山必死」嗎？也許我是貪生怕死的人，對於這種向自己生命和精神挑戰的運動，是不大懂。

他之後修改過了劇本，比之前好多了。而且他把整部電影都畫了故事

圖，我看得出他非常懂得用影像來講故事。他說如我答應當他監製，不用去找投資，只需要替他找演員，並在製作的某些方面上把關便可。我和公司的同事決定先找男主角，這部戲的男主角是一個中年喪女的登山者，最後為了救女主角而犧牲。我們問了不少內地和香港的中年一線男演員，可惜他們對此題材興趣不大。導演問我能否找日本演員，我說當然可以，但不擔心內地市場嗎？他說問過人，沒有問題。他提出找淺野忠信，我們便去東京約見他。淺野先生說很想演，但他以前拍過登山戲，親眼看到一名工作人員從山上掉下，這陰影和恐懼一直存在他心中，所以考慮之後還是推辭了我們。

於是我推薦了役所廣司，他是我非常敬崇的好演員，戲路廣泛，主演過無數經典電影，如《蒲公英》、《失樂園》、《談談情、跳跳舞》、《母親》、《十三刺客》等，在日本影壇屹立數十年不倒。想不到與我們見面後他立刻答應，還敲定了檔期給我們。剛好我是新加坡國際電影節的顧問，每年都能推薦一位亞洲巨星給影展，接受他們頒發一個「電影傳奇」的終身成就獎。而役所廣司接受了將在二〇一七年十二月頒發的這個獎項，他希望在新加坡期間公佈他會出演《飛越巔峰》這個消息。但因我不是這電影的製片人，故再三問余非和他的合夥人，他們的資金到位了沒有？如果還沒有，我便請役所廣司不要公佈。余非說資金沒有問題。

原定的開機時間是二〇一八年一月，可是一月初，余非說資金出現狀況，他們需要多兩週時間去籌錢，所以開機時間會延到月底。役所廣司是相信我才接這部電影的，但我的信用問題還是其次，最主要是他的檔期排得密密麻麻，一年的檔期都排滿了，脫了這個期，恐怕一年內都不會有空！故我唯有以中國簽證還未辦妥為理由，向他的經理人延了兩週時間。

可是兩週很快便過去，開機前的週五，余非說還是缺資金，戲開不了！我想這回真的完蛋了！女主角張靜初知道此事後，也幫忙替這部電影找投資，結果找到她的同鄉，《戰狼》的出品人、春秋時代影業的呂建民。呂總當晚看完劇本，第二天便約見我們，答應作為主投，我們週一才得以如期開機，我也驚出了一身冷汗！

張靜初是非常認真敬業的演員，答應演出後，曾去加拿大亞伯達省（Alberta）三週，專門學習攀登雪山。男二我們請了台灣的林柏宏，兩年前我在金馬獎當評委時曾選了他為最佳男配角得主。而因為有役所廣司的演出，日本電視台旗下的電影公司VAP也參與了投資。

因為故事全部發生在尼泊爾及喜馬拉雅山，所以我們必須要去尼泊爾取景，以求真實感。雪山部分我們在加拿大卑斯省北部的雪山拍攝，那兒的崇山峻嶺全部被冰封，非常壯觀，但海拔沒有喜馬拉雅山那麼高，直升機能到，拍攝起來比較方便。但演員、工作人員及器材也要靠直升機運到山上。我有嚴重的恐高症，所以在高山上拍攝時我便不奉陪了。

至於片中的動作場面，必須在北京搭雪山的景來拍攝了。製片主任安排了在懷柔中影影視基地的空地上搭了一個比足球場更大的珠穆朗瑪峰的佈景，並鋪上厚厚的真雪，規模之大有點驚人。此外也分別在附近的影視基地的三個棚裏面搭了雪山景，拍攝較驚險的動作戲。我看到這些景，驚嘆一個新導演能有這樣的條件去拍他的處女作，實在是很幸運。我多嘴地問，搭這些景花了多少錢，但得不到答案。

不久之後發生了兩件事，令製作出現了阻礙。一場是晚上在雪山的戲，戲中只有男女主角在談話，光源也只有來自天上的星星。可是余非從加拿大請來的攝影師，大概沒有拍過那麼大佈景的經驗，燈光

打得生硬，演員臉上竟有光影，整場戲氣氛全無，必須重拍。導演要立刻把攝影師換掉，我第一時間聯絡了非常有經驗的黎耀輝，他曾是《2046》、《無間道》和《南極之戀》等的攝影指導，剛好他有檔期，便立刻走馬上任。可是更大的麻煩是，導演和製片主任意見不合，製片主任帶領他僱的工作人員中途離開，導致拍攝停頓。幸虧有更有經驗的製片願意拔刀相助，才讓影片在短時間內繼續拍攝。

第二件事是張靜初和役所廣司都分別在拍攝中途受傷。一次是張靜初拍攝攀登冰壁的戲時，她已在半空冰壁上，而此時裝了機器的大砲突然滑倒，機器搖向冰壁剛好打在她臉上！但是她還咬緊牙關把那場戲拍完了。一次是役所廣司腿部受傷，痛到不能走路。但他們都是非常敬業的演員，帶傷上陣，不想製作停止，着實令人感動。

影片最後的戲份在尼泊爾首都加德滿都拍攝。這座城市年前曾受地震之災，還沒有完全復原過來。而且他們大概沒有電影工業，政府部門也沒有提供協助。製片們談好了在機場拍攝，付了錢拍攝一天，結果卻只能拍兩個小時，後來又變了只能在局部地區拍攝。等我們抵達現場後，機場乾脆說完全不讓拍了，當然付的錢也不會退還，我們只能在停車場搶拍了幾個鏡頭，回北京後再補拍機場內的戲。

不過印象最深刻的是有一個晚上我們在尼泊爾的燒屍場通宵拍攝時，看見當地人在小河邊搭了架子，把屍體放在上面燒，親友們則在岸邊嚎啕痛哭的場景。屍體燒了之後便被倒進河裏，沿着河水流到恆河。整個晚上，不只一具屍體在燒，非但燒屍之味衝天，野狗和猴子們也叫個不停，彷彿也在為那些亡魂超度。

電影在困難重重的情況下完成，我們的後期在二〇一九年年初基本上已完成，並早已審查通過，獲得龍標，但有關部門卻遲遲不發准映

證。原因是上影集團突接到命令,要開拍一部卡司龐大的登山電影《攀登者》,要趕在那年的國慶檔推出,並號稱為中國「第一部」登山電影,所以我們的准映證在《攀登者》下片後才頒發。我們的電影就為了「大局」而「犧牲」了。唯一安慰的是,因為有役所廣司的演出,片子受邀在東京電影節作觀摩放映。

電影終於上映時,導演把片名改為《冰峰暴》,還把我掛上「製片人」的頭銜。我雖然不大願意,但也不去計較了。余非是很有潛力的導演,非常聰明,做事很有魄力,處事能力也強,只是有時候有些盲點,也太堅持自己的意念。劇本有些邏輯問題我提出意見,他答應說一定會處理,但到頭來還是堅持己見,不會更改。

4.23

兇手
與狗

《太平輪》的攝影指導是趙非，他也曾擔任過導演。但這時我認識了
另一位導演，也叫趙非！他原名趙緋，是長春人，北京電影學院美
術系畢業，畢業後任美術指導，還曾在國外獲獎，也導演過兩部電
影。趙非這時看中了一本李師江的中篇小說《六個兇手》，我同事任
建躍也看了，他鼓勵趙非改編成電影，並介紹趙非給我認識。劇本完
成後，趙非的製片人韋達找來大地集團為投資方之一，並請了我當
監製。

顧名思義，《六個兇手》是一個犯罪懸疑故事。一連串的殺人事件，
揭開了多年前的一宗強姦案：一個女孩在一個雨夜正準備和男朋友私
奔，卻碰上三個醉酒的海員把她強姦了，並把她男朋友打暈。在案件
發生的七十年代，女孩被強姦本是受害者，但卻被當成罪人，被人恥
笑，一生的幸福就這樣被剝奪。所以這是一個犯罪懸疑包裝的悲劇。

這部電影是我和張靜初連續第三次合作，自看了《孔雀》之後，我對
她那種不露痕跡的演技非常欣賞，她對人物的分析和理解也特別到

位。如果說《冰峰暴》是在體能上對她要求高，那《六個兇手》便絕對是她的勞心之作。她完全投進了這個不幸女子的複雜情緒裏，表演得絲絲入扣，難怪在電影殺青後她大病了一場。

電影是在福建泉州拍攝的，我有不少台灣朋友的上數代都是泉州人。那兒的佛教風氣特別興盛，到處都可以見到廟宇，所以也特別適合作為這個故事的發生地。趙非的手法非常細膩，影片是商業類型片，但他很着重人物的心理刻劃。這部電影最後易名為《命中罪愛》。

我監製的最後一部電影是陸可導演的《老爸是旺財》。其實這部電影拍攝時我已離開了中國，所以只在前期做了些功夫。陸可是北京人，在我的母校紐約大學唸電影，畢業後曾在我洛杉磯的公司當了一年助理，協助我開發不同的電影項目，後來又隨我回國，在《太平輪》劇組幫我處理了不少合同。他離開了《太平輪》劇組後，以二十四歲之齡導演了一部喜劇《高跟鞋先生》，票房破億。

這部《老爸是旺財》非一般喜劇，而是結合了真人和動畫兩種形式，非常別開生面。故事是講一個糖廠工人，同時也是業餘搖滾歌手，為了救一隻小狗而掉入河中溺斃，遺下一個只有七歲大的女兒。一轉眼二十年過去了，女孩成為了一位職業歌手，在事業和愛情都處於瓶頸階段，非常徬徨時，她父親回到了凡間替她解決問題，但投胎後發現自己變成了一隻動畫狗！而且在人世間只有限定的短短數月時間！劇情充滿奇幻色彩，但卻非常幽默和溫馨。劇本是出自張弘毅和文雅之手，我另外請了張家魯為藝術顧問，在創作上把關。因為影片有動畫及大量的特技，我也請了黎耀輝為攝影指導，林安兒為剪輯指導。林安兒在整個後期製作中也給予了無限的協助。

視效方面，我請了章迪哲（John Dietz）來打理。他和我在《太平輪》

中曾合作過，除了有荷李活大片的經驗，在國內也擔任過《一步之遙》、《動物世界》、《八佰》等電影的視效總監，故此我覺得他指導出來的視效會有一定的水準。同時他資源豐富，物色了全世界最合適的公司來負責動畫部分。

男主角的戲份不多，因為在戲中大部分時間是以動畫狗的姿態出現，但是我們需要一位很有份量的演員來擔起這部戲。我剛在上海電影節的一次酒會中碰到郭富城，得知他已是一個女孩的父親，所以就動他腦筋，把劇本發給了他。我們把整部電影都畫了故事圖，然後把故事圖拍成電影，就像一部簡略的卡通片，再配上對白和音樂。這是一般動畫片都會有的一個步驟。這時我們接到郭富城的回覆，說初步有興趣參與，我便和導演飛去香港見他和他的經理人小美，把故事圖電影放給他們看，他們看罷便答應演出。陸可也找來了王大陸和藍盈盈等演員來扮演其他角色。

二〇二〇年一月春節期間，我回到洛杉磯家中休息，想不到新冠疫情爆發，我回北京的機票被更改數次，最後竟被取消！等到國內疫情受控，美國的疫情又發展得很猖狂，更沒法回國了。《老爸是旺財》於二〇二〇年十二月在廣州開機，我便沒法到場了。因為影片的後期製作需要一年多的時間，這部電影要二〇二三年才能完成上映。

疫情發生之前，我本來想多拍兩部電影才退隱江湖。一部是我籌劃多年的《荒蠻樂園》，是根據真人真事改編的。故事發生在二十多年前的山西小鎮，一個二十出頭的青年被一個美國華僑騙去三十萬人民幣，他隻身跑到洛杉磯討債，在目不識丁和言語隔膜的陌生環境下，努力自學，結果成為非常成功的私家偵探，非但服務於華人社會，其客戶也包括了美國的聯邦密探隊（FBI）和中國政府。我想借這個偵探的遭遇，表現中國人善良、忠誠、勇敢和仗義的美德。這影片的導演

是王早，也是從紐約大學畢業的。片名本是《我不是神探》，後來因為有非常成功的《我不是藥神》，我們不想叨光而改了片名。我開發項目時一直有和中國電影合拍公司溝通，本以為不會有問題，但不知是否因中美關係日漸惡化，劇本送上電影局卻不獲通過。

另一個很想拍的電影是根據曹文軒小說改編的《青銅葵花》。曹老師把小說的電影版權給了陳坤厚導演，而陳導演找我幫他製作這部電影。我非常喜歡這本小說，覺得它的美麗、簡潔、敦厚，把中國人崇高、互助，在惡劣環境下不屈不撓的精神表現得淋漓盡致。陳坤厚是我非常敬仰的導演，其風格真誠、樸實無華，非常適合拍攝這類故事。他之前也非常成功的改編了曹老師的《三角地》，獲得不少稱讚。可是剛開始找投資的時候，卻碰到疫情突襲，我回不了國，這計劃便被擱下了。

4.24

生涯
總結

一轉眼，我不知不覺地就在電影界工作了四十多年，當初剛從學校出來時，懷揣了各種夢想，到了中途，我改變了方向，誓要把優秀的香港電影導演及演員介紹到全世界的電影舞台上，這點我自問是做到了。吳宇森的電影，全球票房十多億美元，他在二〇一〇年獲得第六十七屆威尼斯電影節的終身成就獎，成為第一個獲得此殊榮的華人；周潤發擔任了好幾部荷李活電影的男主角；楊紫瓊在二〇二三年更憑《神奇女俠玩救世界》(*Everything, Everywhere All at Once*)獲得了金球獎、演員工會獎及奧斯卡金像獎的最佳女主角獎，雖然這部影片跟我無關，但我依然為她歡呼雀躍、為她驕傲，欣慰她成為華人之光。

我自己不能說有甚麼成就，在二〇一二年我曾獲得亞洲電影博覽會(CineAsia)頒發過「近十年最佳製片人」(Producer of the Decade)的獎項，也算是業界對我電影工作的一個肯定。但作為製片人，我對過去很多作品都不甚滿意，覺得我應當可以做得更好。此外很多很想拍的電影因各種各樣的原因開拍不成，例如《人定勝天》、《荒蠻

樂園》和《青銅葵花》，若說是沒有遺憾那是假話。

電影工作的最後那幾年我感到身心疲倦，只覺得困難重重，甚至對電影製作產生了厭倦的感覺。那些年讓我非常欣喜的是分別被邀去上海電影節和金馬獎當評委，我可以一連十多天萬事不管，只管全神貫注看電影，這時看電影反而變成了一種享受，而非工作，我感覺彷彿又回到學生時代，重燃了自己對電影的熱情。再加上在二〇一五年開始我成為了電影藝術與科學學院（Academy of Motion Picture Arts and Sciences）的會員，每到年尾總有兩百多部電影可以觀看及可為奧斯卡獎投票，更加讓這熱情繼續燃燒了下去。

在北京工作的最後幾年我接觸了不少新導演，也在香港亞洲電影創投會（HAF）、金馬創投會議（FPP）及新加坡國際電影節創投會擔任過評委，接觸了不同地方的華人新導演，深深感受到他們對電影的熱情和創意，讓人不禁對這新一代的導演寄以厚望。

現在的香港電影世界，與我剛入行的時候已有了天翻地覆的分別。先不說影片的本身質素，製作成本的劇增與市場的改變是最重大的兩環。就算是香港電影最黃金的八十年代中到九十年代初，我製作的由周潤發主演的動作片，有四百萬美元的成本已經是不得了的事。而且這些電影可以確保以高價賣給日本和韓國，在歐美還有錄像帶的市場。可是到了現在，四百萬美元恐怕付一位天皇巨星的片酬還不夠。

由於市場越來越分地域性，除非有非常特殊的情況，否則台灣已沒有輸入港片的慣性，而內地電影在台灣每年的配額也只有十部。台灣自己製作的電影雖然成本有限，但政府設了輔導金補助，影片有時候會有很不錯的成績。內地電影市場經過了改革開放的好幾十年，發展到有過六萬多塊屏幕，市場之大可以媲美美國。一段時期曾經有過很高

水準的作品面世，如《嘉年華》、《我不是藥神》、《動物世界》和《一齣好戲》等。但由於各種原因，限制也較多，對電影創作和製作產生局限性。其實主旋律電影也可以是有藝術性，蘇聯建立後，導演艾森斯坦（Sergei Eisenstein）不是拍了《罷工》（Strike）、《波坦金戰艦》（Battleship Potemkin）和《十月》（October）等主旋律電影嗎？它們都是電影中的經典。

至於香港，本來內地龐大的市場對一些導演及影片公司有一定的吸引力，而香港的警匪片在內地也有一定的受歡迎度，故此類合拍片一度支撐着香港的電影工業，香港有些電影公司也在北京開分公司，導演們也在北京設立工作室。但隨着內地政策的改變及內地觀眾逐漸只愛看內地明星演的片子的緣故，合拍片的前景變得危機四伏。但慶幸有一班新生血液，用心拍攝一些成本較低的香港本土電影，在二〇二二年更有數部電影得到非常好的成績。《毒舌大狀》上映三十二天票房過億港幣，破了香港開埠以來最高紀錄。雖然我還沒有機會看到此片，但聽說劇本水準很高，所以我相信這些港片的成功並非曇花一現，更寄望年輕的編劇、導演們能再接再厲，把香港電影再推到更高的高峰。

我一生飄泊，從香港出生到美國求學，畢業後又回到香港開始我的電影夢，然後移民至加拿大和美國繼續電影生涯，再回到內地工作直到退休，最後才在美國生根。我在不同地方的適應能力都很強，我這一生大部分時間就是在匆匆忙忙的工作中度過，從未對一個地方有強烈的歸屬感。在香港時期，由於我性格內斂，不善言辭，也不善「埋堆」，故常被譏笑像一位老師多於一名電影人。可能是因為我家庭的變故令我對香港有一種難以釋懷的隔膜吧。在荷李活工作時，我的英語有香港口音，明顯讓人感覺是一位外來者，但我還是要把自己當成他們的一員，暫時忘掉香港電影，完全融入到他們的制度和工作規律

之中，不然很難幹得出成績和獲得尊重。到了北京，我的普通話帶有香港口音，由於我在美國讀書，因此對比起荷李活，這裏有更為強烈的文化差異，而且還要適應不同政策下的製作環境。幸好我有對電影的熱愛及工作同伴們的支持，這些源源不斷的動力令我克服困難勇往直前。

我的電影人生，雖然辛勞，但我在每部電影中都或多或少學到些東西。從劇本到資料收集，從場景音樂到美術設計，我可以了解到很多歷史、地理、文化上的知識。與不同領域的工作人員一起工作，也可以學到很多新鮮的事物。早年任海外發行及後來參加了很多國家的電影節，更讓我擴大了眼界，增長了見識。所以總體來說，我覺得我是非常幸運的，上天給了我接觸不同國家文化的機會，也讓我體會到不同的人生。

作為一個電影人，儘管我的電影生涯有一半都是在荷李活，但我的心始終還是魂牽夢縈着華人的電影。不管是香港的、內地的、台灣的，還是美國的、馬來西亞的、新加坡的，我都會非常關注，因為不管我是甚麼國籍，我始終是一個中國人。所以我希望華人拍的電影能不斷創出佳績，感動世界！

後 語

我一向都有收集東西的習慣，書、DVD 和 CD 就不用說了，每次搬家時都不知要扔掉多少黑膠唱片、錄影帶、雷射碟和雜誌，辛虧沒有扔掉的是我的記事本。自工作以來我每年都有一本記事日記，隨我周遊列國的這幾十本記事本，幫助我記錄所有重要事跡和日子，不然這回憶錄沒法寫成。

我沒有扔掉的還有工作上的文件、合同、書信。光是《赤壁》的文件便有幾大箱。我所寫的事跡都是事實，絕對無意挖苦任何人。而有些對我恩將仇報的人我不會提及，他們不值得。

其實最初是北京的一家出版商叫我寫回憶錄，我才會動筆。寫了初稿之後覺得不如先在香港出版，因為我始終是在香港開始我的人生與事業的。一次與好友司徒衛鏞（William Szeto）通電話，他說願意替我找出版社並策劃一切。我非常感謝他多次與非凡出版開會，商討合同及書本的細節，並一直對我加以鼓勵。沒有 William 的參與，這書不可能出版。

我也非常感謝素未謀面的李安女士，從 William 口中知道李女士看過我的初稿，給了我寶貴的意見。也感謝 JR，不厭其煩地替我修改一些笨拙的文筆。感謝編輯洪巧靜的協助，以及非凡出版把拙作付梓。

我一生碰到的貴人不少，首先感謝林宗茂、張若馨、唐金葵、梁志榮，在我人生最困難的時候給了我無限的關懷、照顧和幫助。感謝文若思，在我徬徨無助的時候給了我心靈上的避難所。感謝 Barbara Scharres、Lisa Stokes、何國雄和鄧國榮，多年來一直給我關懷和鼓勵，我很珍惜與他們之間的友誼。

我與吳宇森共同在香港、荷李活和北京闖天下，雖然這條路沒有一直走下去，但很珍惜大家創業時同甘共苦的時光。在香港時期，得蒙馮秉仲、伍兆燦兩位老闆的支持。與好友李恩霖、谷薇麗、錢小蕙、胡大為、陳宜珍在不同的階段並肩作戰，是我工作上最開心的經歷。

我衷心感謝梁朝偉，如果沒有他的仗義，我人生後期的事業生涯將會被改寫。在北京時期林安兒是我的親密戰友，她在多部電影中付出了極大貢獻。

最後感謝我的家人。我父母給了我一切，也教導我為人要堂堂正正，問心無愧。我弟弟家仁、弟媳友蘭和 JR 在我退休後對我的照顧無微不至，我衷心感謝。

我的

電影

人生

張家振——著

香港　荷李活　北京

策　　劃　　李安
責任編輯　　洪巧靜　　排　　版　　陳美連
裝幀設計　　曦成製本　　印　　務　　劉漢舉

出　　版
非凡出版
香港北角英皇道 499 號北角工業大廈 1 樓 B
電話：　(852) 2137 2338　　傳真：　(852) 2713 8202
電子郵件：info@chunghwabook.com.hk
網址：http://www.chunghwabook.com.hk

發　　行
香港聯合書刊物流有限公司
香港新界荃灣德士古道 220–248 號荃灣工業中心 16 樓
電話：　(852) 2150 2100　　傳真：　(852) 2407 3062
電子郵件：info@suplogistics.com.hk

印　　刷
美雅印刷製本有限公司
香港觀塘榮業街六號海濱工業大廈四樓 A 室

版　　次
2023 年 7 月初版
©2023 非凡出版

規　　格
32 開（220mm x 170mm）

ISBN
978–988–8860–48–7